時代見證

隱藏城鄉的歷史建築

文、攝影 —————— 陳天權

中華書局

香港雖說是彈丸之地，然而百多年來因緣際會，盡得中西文化交融之利，得享文化、宗教、風俗、建築等各方面的多元和包容，才得見今天豐盛多采的獨特性。隨着人口增加，城市發展步伐急速，不少本地傳統風俗和舊建築被無情地摧毀，早已回歸塵土，令人惋惜，發展彷彿成了不可抗拒的硬道理。從文化角度來說，建築是最能具體呈現人文歷史記憶的載體，呈現出多門美學，反映時代特色。幸好今天不少熱心人堅持以自己的方法抗衡此風，着力推廣，提高市民的保育意識。認識多年的陳天權就是其中一位表表者，他曾任職記者，早年走遍大江南北，到世界各地采風，以其細膩的筆觸，加上敏銳的觀察力，出版多本圖文並茂的著作，帶領讀者以多角度觀賞各處風情和歷史文化。

近十多年來，天權兄專注於本地風俗歷史，尤其在歷史建築上，更具真知灼見，鍥而不捨走遍每個角落，專訪不少相關人士與翻查資料，尋找舊建築與社區的來龍去脈、前世今生，發掘人所未說的故事，構建出一幅又一幅的歷史拼圖。除了出版書籍外，更透過導賞團和講座，全方位推廣本地文化。對此我深感佩服，更常請教天權兄，閒談中經常笑說他擁有非一般的腳骨力、洞悉力、毅力和魄力。查實憑着熱熾的心，堅毅的精神，才是他堅持多年尋尋覓覓，細說故事的原動力。

最後希望小城的保育熱潮不止是曇花一現，官民雙方能夠持開放和相互尊重的態度，共同協力，以追尋整存完整歷史資料，最終能夠保留具價值的歷史建築物，令下一代接觸到實實在在有溫度的舊建築，在觀賞中連結歷史的脈絡，記存回憶，認識當下的自我身份和未來的角色。在此我再次感謝天權兄，為香港的傳統歷史文化所付出的努力。

留下美好，不至遺忘，實在是功德無量。

<div align="right">

吳文正

文化葫蘆創辦人

2021 年 5 月 15 日

</div>

圖片由「香港遺美」提供

　　城市發展急速，舊樓被新廈取代，這情況以往沒有受到太大關注。直至 2006、2007 年政府清拆天星碼頭（1958 年）（圖1）和皇后碼頭（1953 年），開始喚起民間的保育意識。兩個碼頭最終拆卸，但政府回應市民呼聲，2007 年 7 月成立發展局，推行文物保育政策，之後推出「活化歷史建築伙伴計劃」和「保育中環」，令部分建築文物獲得重生。

　　香港過去的文物保育工作由上而下，古蹟辦先提出為某些建築物評級或列為法定古蹟，交古諮會確定，之後康文署將部分政府閒置建築活化為博物館。但近十多年來，多見由下而上，民間積極發聲，部分歷史建築亦由民間團體構思活化。

　　灣仔半山司徒拔道的景賢里（1937 年）早期未獲評級，2007 年 7 月新業主購入後即動工拆卸。長春社公開呼籲保留，傳媒跟進報道，市民看見如此輝煌的建築物被鐵鎚敲破，都大感可惜。同年 9 月古物事務監督（發展局局長兼任）宣佈景賢里為暫定古蹟，聯絡業主商討，最終以換地方式取得大宅業權，2008 年提升為法定古蹟（圖2）。

　　過去也曾有市民叫停拆卸工程，令歷史建築逃過一劫。上海街的油麻地抽水站（1895 年）是九龍首座水務設施，當九龍水塘落成後，抽水站便關閉，改作其他用途。其後拆去工場和機房，只剩下一座紅磚屋（圖3）。由於政府不知其原本用途，當土地發展公司與發展商合作重建該區時，對拆卸紅磚屋並無異議。但 2000 年有街坊指出它的歷史價值，經水務署和古蹟辦查證，始知那是抽水站工程師辦公室，為現存最古老的抽水站建築。最後將紅磚屋評為一級歷史建築，2012 年活化為戲曲活動中心辦事處。

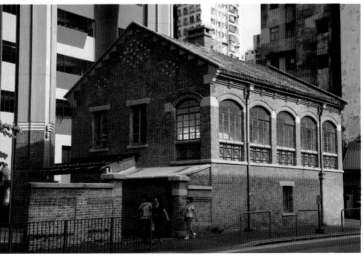

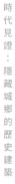

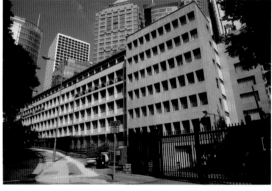

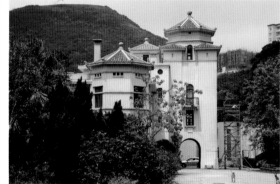

　　另一座納入重建範圍的舊灣仔街市（1937年）（圖4），發展商華人置業原計劃將之拆卸，但民間包括建築師都要求保留這座三級歷史建築。2009年發展商決定採取折中方法，保留前半部約四成半面積，後半部拆卸以興建高層住宅大廈「壹環」。

　　中環政府山也曾掀起保育風波，2009年發展局提出保留中區政府合署東座和中座予律政司使用，西座（1959年）拆卸（圖5），與發展商合作興建一幢32層高的商業大廈。但許多市民表達反對意見，古諮會經諮詢後，決定將中區政府合署整體評為一級歷史建築，發展局在2012年底宣佈放棄重建西座的計劃。

　　不是所有歷史建築都獲大眾認同保留，已故富商何東在山頂道的何東花園（1927年）（圖6），傳到其孫女何勉君後，在2010年向屋宇署申請拆卸重建，儘管古物事務監督宣佈它為暫定古蹟，但社會上沒有太大反應。由於業主不接納政府的保育方案，政府最終放棄引用《古物及古蹟條例》將何東花園宣佈為法定古蹟。

　　市民對中環永利街一列12幢舊樓（1950年代）卻有截然不同的反應，港產片《歲月神偷》在該處取景拍攝，2010年上映時勾起許多人對舊香港的回憶（圖7）。市建局正計劃重建該區，市民紛紛表態保留。最後市建局將永利街剔出重建範圍，並翻新舊樓租給非牟利機構使用。

　　滿載市民回憶的皇都戲院，前身是1952年落成的璇宮戲院，1997年結業後改作其他用途。新世界發展逐步收購戲院和毗鄰的皇都戲院大廈，社會上掀起保育皇都戲院的聲音。古蹟辦將它放入新增評級名單，最初僅被評為三級歷史建築，古諮會要求專家小組重審，其後提升為二級，最終確定為一級歷史建築，發展商表示會將皇都戲院活化為表演場地（圖8）。

主教山配水庫帶來的轉變

近期最多人關注的保育個案是前深水埗配水庫,又稱主教山配水庫(1904年)。它位於窩仔山上,1970年代停止運作,地面成為街坊的晨運場地。由於出現裂縫,水務署在2020年底僱用承判商動工拆卸,不料挖開地面後露出令人驚嘆的羅馬式拱券(圖9,10,「香港遺美」提供)。有街坊試圖阻止鑽挖車挖掘,有人拍攝影片在網上分享,旋即成為全城熱話。民間人士自發搜尋配水庫的資料,證明其年代久遠,屬早期九龍水務工程一部分。發展局派員入內視察,亦認為價值甚高。其後宣佈修復,日後開放給大眾享用。

配水庫和其他地底下的建築物都沒有列入評級名單,馬己仙峽道食水配水庫(1901年)和克頓道食水配水庫(1908年)約在十年前拆卸,市民都蒙在鼓裏。2017年古諮會又通過將31項構築物或地點剔出新增項目名單之外,包括石碑、界石、防空洞、隧道、水缸、戰時爐灶、公園、廣場、墳場、棚屋、鹽田遺址等。水務署今次通報古蹟辦拆卸主教山配水庫時以「水缸」稱呼,令古蹟辦不以為意,沒有要求進行文物影響評估,亦沒有親身視察,令這百年配水庫差點灰飛煙滅。

亡羊補牢,古蹟辦一口氣將五座戰前配水庫(主教山配水庫、前油蔴地配水庫、山頂食水配水庫、歌賦山食水配水庫,和雅賓利食水配水庫)加入新增項目名單,又將多項戰前構築物一併納入,包括香港動植物公園的門柱、台階、牌坊(圖11)、演奏台及配水庫隧道口,其他還有薄扶林輸水管(其他分段)、鴨巴甸炮台、赤柱古道構築物和筲箕灣古道石橋等(圖12,13)。這兩條古道在2021年初被市民重新發現,引起關注。

滄海遺珠的歷史建築

古蹟辦曾委託四個團隊在1996至2000年進行全港歷史建築調查,錄得8,803幢建築物,大部分建於1950年以前。古蹟辦挑選1,444幢進行深入研究,交專家小組按六項準則評級,以一級的價值最高,其次為二級和三級。若評分過低,則不予評級。2009年公佈專家評審結果,之後由古諮會逐一確定。

身為一級歷史建築,可能的話須盡一切努力予以保存,但不代表不能拆卸,皇后碼頭和何東花園先後在2008年和2013年被拆卸了,只有法定古蹟(Declared monument)才受法例保護。

這份記錄1,444幢建築物的名單有助提高市民對歷史建築的興趣,古蹟辦亦可藉此說服評級建築的擁有人放棄拆卸。但全港有價值的文物建築何只千多幢,尚有不少漏網之魚未被發掘。古蹟辦在2011年增加一份新增項目名單,收入民間提出的建築物或構築物,最初有13幢,2021年初已增至300多幢。

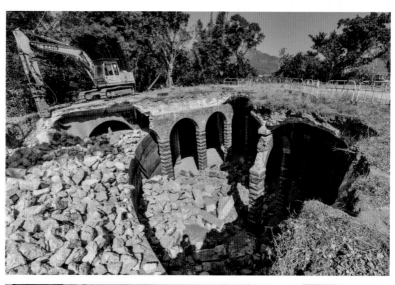

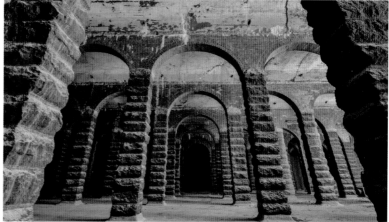

i
x

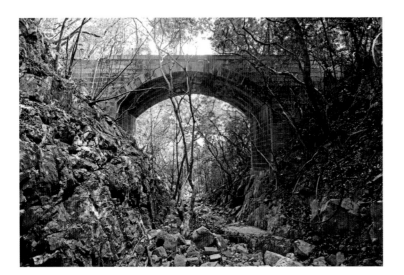

x

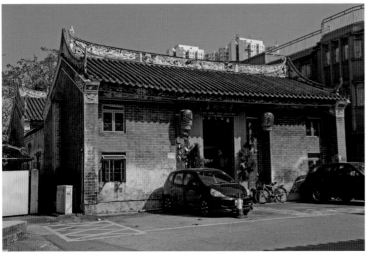

但仍有一些舊建築沒有包括在 1,444 名單或新增項目名單內，例如上水鄉的應鳳廖公家塾（1828 年，又稱明德堂）（圖14）、港島東區的白沙灣炮台（1903 年）、大埔錦山的聖安德肋堂（1926 年）、荔枝窩的小瀛學校（1927 年）、洪水橋的鄧鏡波別墅（約 1920 年代，現為元朗寶覺小學）、沙田上禾輋的佛光堂（1932 年，現為先天道安老院一部分）、中環的聖保羅堂牧師樓（1935 年，現稱雪卿樓）（圖15），屯門聖公會第一代聖彼得堂（1937 年）、赤柱監獄（1937 年）（圖16）、荃灣弘法精舍（1939）等。另外，不少鄉村樓房也沒有被列入評級名單，例如元朗白沙村的楊苑、新田下新圍一排村屋，以及打鼓嶺週田村 108 和 109 號房屋（圖17），若業主拆卸也不引起外界注意。

戰後建築如大嶼山的聖母神樂院（1950 年代）、茶果嶺的香港路德會聖馬可堂（約 1951 年）、九龍扶輪社鴉蘭街中心（1950 年代初，原是沙眼診所）、九龍醫院毗鄰的香港聖約翰救傷隊九龍及新界總區總部（1953 年）等，亦具時代特色，應給予評級。1970 年或以後的現代建築，古諮會議決暫不評級，曾用作越南難民營的新秀大廈（1973 年）已在 2020 年拆卸了。

古蹟辦在 1990 年代所做的全港歷史建築調查名單一直沒有公開，主教山配水庫事件發生後，本土研究社透過《公開資料守則》向古蹟辦取得這份 8,803 名單，當中不少建築物已拆卸。譬如牛池灣聖若瑟安老院的小堂，由於沒有被選入 1,444 名單，發展商不作保留。古諮會主席蘇彰德說，8,803 名單中有 100 至 200 幢建築物值得再深入評估。農圃道的新亞書院舊址（1956 年，現為新亞中學）（圖18），及西貢窩美村的聖母無玷原罪小堂（1932 年）（圖19），就應該給予評級了。

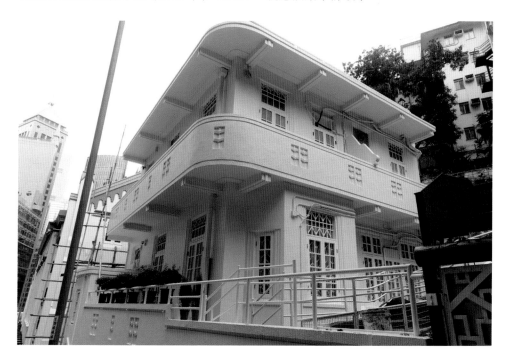

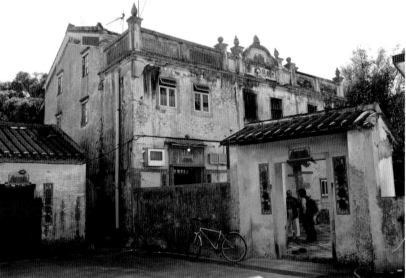

本書主題

　　本書所介紹的建築物大部分是法定古蹟或評級建築，也有不少沒有列入古蹟辦的名單。挑選題材時，考慮較少人認識的居多，部分屬私人物業或道堂，並不開放；有些長期棄置乏人打理；亦有少數獲得活化，以另一用途示人。

　　本書分五個主題，第一個介紹九龍市區三條寮屋村，其中牛池灣村和茶果嶺村將被政府收回重建，作住宅發展用途。盛載採石歷史的鯉魚門村暫時逃過清拆命運，但前景仍然未明。

　　第二個主題是鄉村古蹟，鶴咀半島是港島少數保留村落的地方，可發現不少軍事設施隱藏其中。粉嶺龍躍頭的崇謙堂村是香港少見的基督教客家村，但村中的歷史建築不對外開放。沙頭角的荔枝窩和梅子林近年復耕活化，重現生氣。馬灣舊村廢置一段時間後，現開始保育翻新。

　　之後以九龍和新界多處歷史建築為主題，雖然大部分不能進入，但看外表已能察覺別具一格的建築特色。若深入了解其背景，可添觀賞趣味。另有兩座舊警署快將完成修復，開放給市民參觀。

　　第四個主題串連三幢民國時代的大宅，其主人曾在內地參軍，叱吒一時，但去世後逐漸被外界遺忘。元朗逢吉鄉的上將府相對開放，屯門蔡廷鍇別墅（現稱馬禮遜樓）和古洞將軍府則謝絕參觀。

　　最後一個主題包含不同宗教的建築，既有佛道和民間宗教的寺廟，也有基督宗教和少數族裔的聖堂，顯示香港多元色彩。少數族裔的宗教建築少有文章介紹，因此一直被市民忽略。

　　在經濟發達的城市，要保留歷史建築甚為困難，尤其是私人擁有的建築物。撰寫此書目的，除了希望大家認識存在已久的文化遺產，亦要思考有關保育問題，促使當局多做功夫，讓有價值的建築文物留存，使後人可繼續在舊建築探索歷史。

<div align="right">

陳天權

2021 年 5 月

</div>

目錄

第 五 章
多元宗教文化

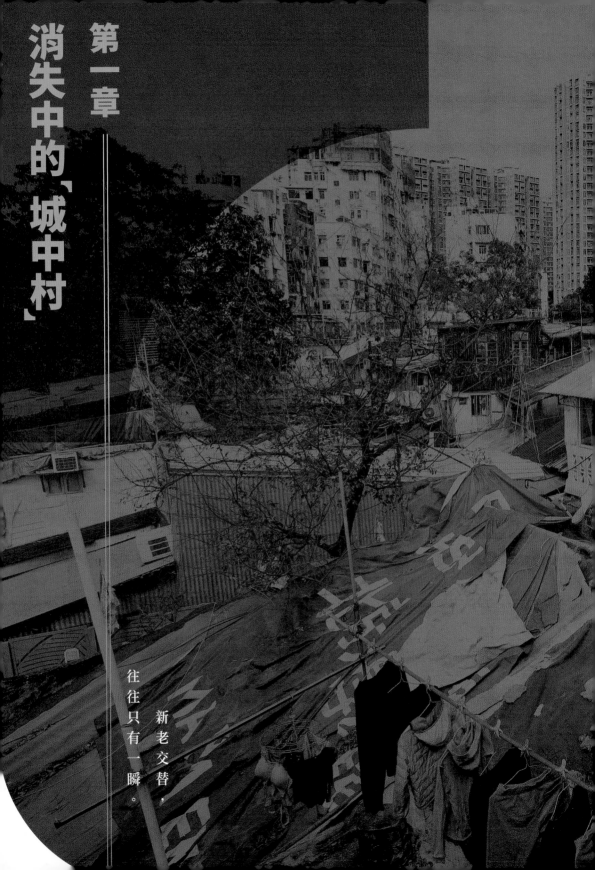

第一章

消失中的「城中村」

新老交替，

往往只有一瞬。

牛池灣的歷史文化

許多人想像不到，港鐵彩虹站所在的牛池灣尚有一條古老的牛池灣村。雖然昔日的村屋大部分已變成寮屋，但身處其中仍可感受到一點鄉村風情。二〇二〇年政府宣佈拆卸牛池灣村的寮屋，以興建高密度的公營房屋，僅餘的鄉村風情快將消失。

牛池灣鄉的興衰

　　嘉慶二十四年（1819）的《新安縣志》已有記載「牛池灣」，是官富司管屬村莊，有逾二百年歷史。1866 年意大利傳教士和倫泰神父（Fr. Simeon Volonteri）繪製的《新安縣全圖》，曾以「牛屎灣」標示此地。

　　早期遷入牛池灣的客家人以耕種維生，分別有杜、劉、楊、馮和曾等姓。英國租借新界後，牛池灣納入港府管治，人口遞增，雜姓更多，包括姓余、葉、李、申和成等。戰後有上海人、山東人和潮州人遷入，高峰期村內曾有多達 15 間祠堂。

　　牛池灣村與鄰近的坪石（又稱白屋仔）、田心、河瀝背、平頂和龍尾等十多條村組成牛池灣鄉（圖1），範圍東起牛頭角，北至今天的彩雲邨，西迄斧山道東九龍診所，南臨九龍灣。今天範圍已大為縮小，僅介乎牛池灣消防局至斧山道游泳池之間一條狹長地帶（圖2），大部分是寮屋，但也有些舊式磚屋（圖3）。

　　牛池灣鄉地處交通要津，是市民往來觀塘或西貢的中轉站，十分興旺。戰後大量新移民遷入聚居，構成治安問題。鄉民成立更練團巡邏，並設臨時更寮。1950 年代按政府規定以牛池灣鄉公所代替（圖4），維持治安和管理事務。

$\dfrac{1}{2}$

1　1960年代的牛池灣鄉，
　遍佈傳統村屋及寮屋，
　當中有小型紡織廠、印
　染廠和塑膠廠等。（圖
　片由牛池灣鄉公所提
　供）

2　因建彩虹地鐵站，政府
　收回牛池灣鄉一批村
　屋，在露天街市兩旁興
　建鄉村型樓宇安置村
　民。

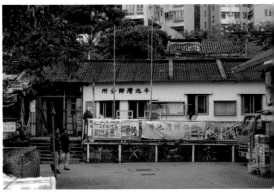

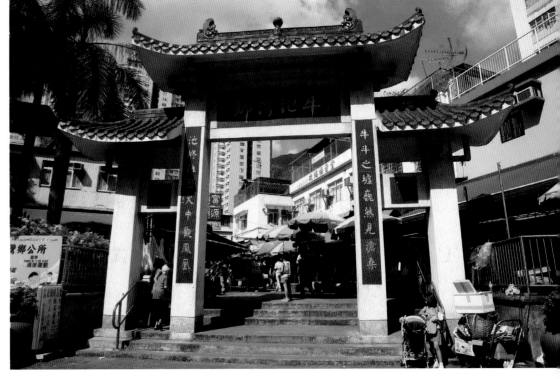

1970 年代政府興建地鐵站，收回鄉中一批村屋。經牛池灣鄉公所爭取，地鐵公司以現金賠償或樓換樓方式交換，村民選擇後者可遷入原址興建的鄉村型樓宇，單位面積約 600 至 800 平方呎。2000 年政府履行當年收地承諾，在龍翔道與華池徑交界豎立一座「牛池灣鄉」牌坊（圖5）。

客家人的信仰

早年客家人離鄉別井到牛池灣開墾生活，把家鄉的神靈帶來，在海邊興建三山國王廟（今坪石邨旁），成為牛池灣鄉的宗教中心。今天所見，廟宇脊檁刻了「宣統辛亥年孟春月建造吉旦」等字，證明這座兩進式廟宇在 1911 年重修完成。1930 年代，皇家空軍在三山國王廟對面和上方山丘興建總部大樓和宿舍，但未有要求廟宇遷離，該廟今天仍然屹立鬧市中（圖6）。

「三山國王」的「三山」是指潮州府揭陽縣阿婆墟（今饒平縣）的獨山、明山和巾山。有關三山國王的傳說很多，其中指他們是隋文帝楊堅麾下三位將軍，名叫連清化、趙助政及喬惠威，由於屢立戰功，死後被人供奉。

牛池灣三山國王廟的門聯寫上：「蹟著潮州，凜凜威風扶宋主；靈昭坪石，巍巍廟貌鎮山河」，描述三山國王由潮州和坪石顯靈，由扶助宋帝至鎮守社區。門聯所指是哪位宋帝？傳說有不同版本，有說宋太祖趙匡胤，亦有說宋末兩位少帝。

三山國王本有三位，牛池灣的三山國王廟只奉一尊「三王爺」，左右配祀太歲和玄壇。右偏殿曾設書塾，教育鄉中子弟，後來改名「龍池學校」，1960 年代初結束。左偏殿為三山國王值理會辦事處，1957 年政府清拆竹園村，牛池灣鄉聯同附近各村組成九龍十三鄉委員會支援竹園村村民，他們在三山國王廟開會，最後成功向政府取得合理補償和安置。

牛池灣鄉大部分村民已散居各地，但他們仍視三山國王為保護神，每年農曆二月二十五日的三山國王誕回來賀誕和觀賞神功戲。政府收地興建彩虹地鐵站時，撥地給牛池灣鄉重建大王宮，其他鄉村的伯公社壇也一併遷來供奉。牛池灣鄉公所每年年尾在大王宮還神，年中舉辦大王爺誕（圖7），藉此維繫鄉情。

3　在牛池灣寮屋村仍有古老的青磚大屋，現分租予不同家庭居住。

4　1952 年成立的牛池灣鄉公所，處理鄉中事務，團結居民。

5　「牛池灣鄉」牌坊前面對聯寫上「牛斗之墟巍然見滄桑，池終難圍火中觀鳳凰」。

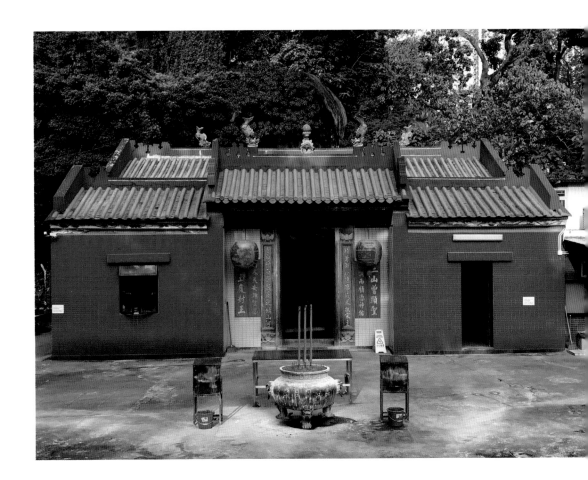

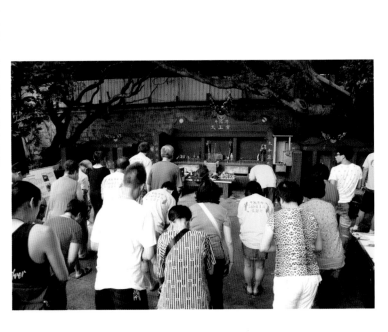

先天道的齋堂

先天道是新興的民間教派，起於清順治年間，光緒年間開始傳入香港，民國初年內地政府推行「改革風俗、破除迷信」運動，令更多先天道信徒南來香港。二十世紀上半葉，牛池灣至少有六間先天道齋堂，包括萬佛堂（1912年）、芝蘭堂（1913年）、金霞精舍（1925年）、永樂洞（1932年）、藏寶洞（1933年）和賓霞洞（1935年），今天僅餘萬佛堂和賓霞洞，但已不復當年興盛。

先天道成員大都持戒清修，不婚。他們設立齋堂靜修，這正好迎合獨身女傭（媽姐）和年老未婚女子（姑婆）尋找最後歸宿的需求。她們在此吃齋念佛，不必像僧侶般剃髮出家，只要遵守一定戒律便可長住，度過餘生。

萬佛堂由廣東西樵自梳女黎玉清和幾位志同道合者創立，有三座相連的兩層高房屋，中為殿堂，供奉觀音大士、三世佛和呂祖等神明。左右兩屋為坤道自修的靜室。道堂作風低調，閘門常關（圖8）。我曾有機會兩次進入殿堂，看見室內佈置十年如一日。牆上掛有一幅彩色的地獄繪畫，以及一幀已褪色的舊照片（圖9），顯示1965年萬佛堂婦女參與牛池灣鄉公所舉辦安龍清醮的情景。這是該鄉戰後第二屆亦是最後一屆打醮，之後沒有再辦了。

最值得一看的是東華醫院暨闔港建醮值理送贈的「誠格幽冥」牌匾（圖10），感謝萬佛堂參加1918年馬棚大火的建醮法會。當年火災導致600多人罹難，東華醫院邀請鼎湖高僧及應元宮道士在愉園開壇建醮，超渡亡魂，萬佛堂亦參與其中。1920年代，萬佛堂為廣州城西方便醫院超幽打醮，獲贈一塊刻上「萬年有道」和「佛法無邊」的木匾，原掛在堂內，戰後木材缺乏，木匾一分為二作大門之用，字體色彩已經剝落。

政府已宣佈收回牛池灣寮屋區的私人土地發展公營房屋，牛池灣西村的萬佛堂在重建範圍內，由於屬三級歷史建築，當局同意原址保留，毋須搬遷。

6　三山國王廟是牛池灣居民的信仰中心，誕期在廟前搭棚演戲酬神。

7　每逢節慶，散居各地的牛池灣鄉民回來重聚，圖為各人向大王爺和其他伯公拜祭。

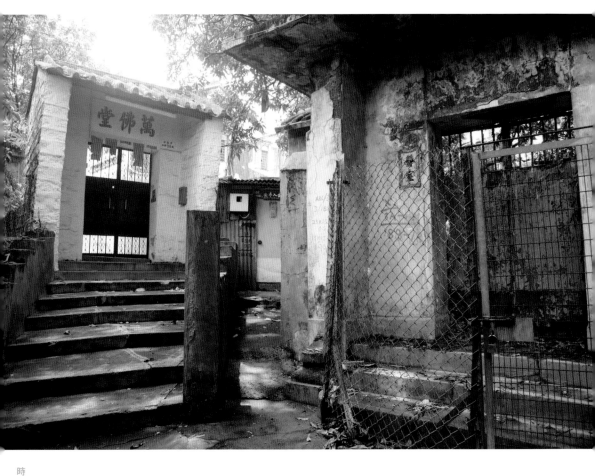

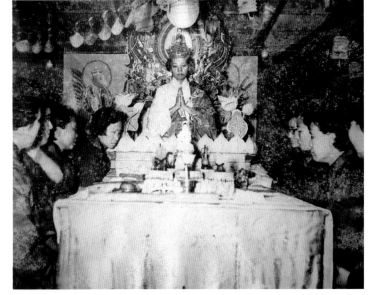

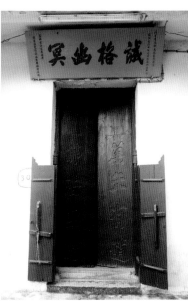

牛池灣另一間先天道堂是位於斧山道的賓霞洞，別名「寶覺精舍」，1935年由清遠飛霞洞創始人麥長天遣派洪學庸來港開山。1962年重修時加建的門樓，可見書法家區建公親寫對聯：「賓至如歸即仙即佛，霞餘成綺是色是空」(圖11)。經月門轉入，則見正門上懸掛清朝最後一位榜眼朱汝珍所寫的「寶覺精舍」牌匾和門聯(圖12)。

賓霞洞樓高三層，兩進深。入門有座多寶佛塔(圖13)，穿過天井是彌勒佛殿。一樓是觀音堂，左右配祀地藏菩薩和車大元帥。頂層（二樓）是三教殿(圖14)，供奉佛祖、太上老君和孔子，兩旁還有達摩和呂祖，倡行三教合一。

抗戰期間，中國軍民死傷枕藉。1939年賓霞洞應邀參加「香港九龍超度中華殉難軍民萬人緣大會」籌集善款，事後獲贈「法雨宏施」鏡匾。1952年中元節，元朗七鄉和博愛醫院舉行和平息災法華萬緣勝會，賓霞洞義務參加，也獲贈「與人為善」鏡匾，可見昔日熱中參與社會服務。

先天道堂有照顧無依老人的傳統，淪陷時期（1944年）岑載華道長發起在深水埗通菜街設立安老院，開了傳統宗教團體興辦安老院的先河。1945年重光，原址轉辦學校，賓霞洞借出地下全層給安老院使用，至1948年遷往沙田上禾輋新成立的先天道安老院。

滄海桑田，今日的牛池灣高廈林立，但賓霞洞的佈置仍停留在三十年代的樣貌，沒有跟隨時代發展而改變。牆上掛了許多文人雅士所贈的書畫和墨寶，猶如一座文物展覽館。但奇怪地沒有獲古蹟辦專家評級，古諮會亦不加考慮，成為歷史建築的漏網之魚。

8 ── 9 10

8　萬佛堂位於牛池灣西村，隔鄰的靜室僅餘一座門樓。

9　牛池灣鄉公所在戰後舉辦了兩屆安龍清醮，萬佛堂都有參加，圖為1965年第二屆的情況。

10　萬佛堂參與馬棚大火建醮法會，獲東華醫院送贈「誠格幽冥」牌匾。門板所用的木匾由廣州城西方便醫院所贈。

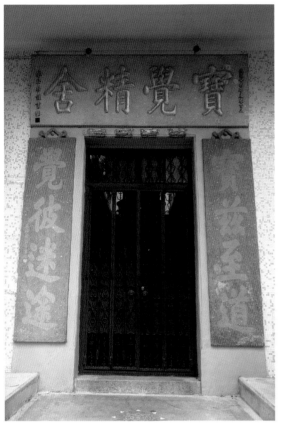

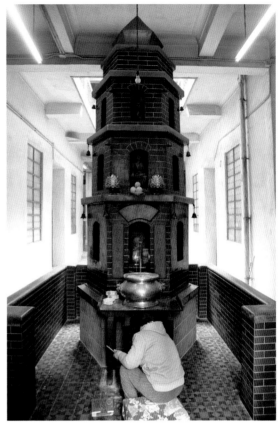

11　　12　13
　　　　14

11　書法家區建公在門樓寫了對聯：「賓至如歸即仙即佛，霞餘成綺是色是空」，說明賓霞洞佛道合一。

12　賓霞洞正門可見前清榜眼朱汝珍在民國二十四年（1935年）書寫的「寶覺精舍」牌匾和「寶茲至道、覺彼迷途」門聯。

13　踏入賓霞洞，即見一座古樸的多寶佛塔，每層皆有佛像。

14　賓霞洞天台的牌坊寫上「慧海慈航」和「鳶飛魚躍」，前者由書法家蘇世傑於甲戌年（1934年）所書。

革命基地與天主教安老院

牛池灣街市毗鄰曾有舊村名「小梅村」，據長春社研究，「四大寇」之一陳少白於 1908 年在此購地，借給孫中山兄長孫眉開設農場，並作為同盟會開會地點。其後孫眉被人告密，1910 年遭港府驅逐出境。陳少白同向政府申請在農場興建西式別墅，1916 年售予德忌利士輪船公司（Douglas Laprik and Co.）買辦陳賡虞。但古蹟辦資料則說，此別墅由陳賡虞於 1919 年左右興建。

1924 年陳賡虞逝世，兩年後其遺孀以 11 萬港元將此地售予法國安貧小姊妹會（Little Sisters of the Poor），興建聖若瑟安老院（St. Joseph's Home for the Aged），收養年老無依者。門樓頂端豎立十字架，刻了 J.M.J. 字母（圖 15），代表耶穌（Jesus）、瑪利亞（Mary）和若瑟（Joseph）。

聖若瑟安老院由義品地產公司（Crédit Foncier d'Extrême-Orient）的比利時建築師尹威力（Gabreil van Wylick）設計，1930 年代落成。高峰期有超過十幢西式建築物，在傳統氣息濃厚的牛池灣顯得份外矚目。

1996 年安老院逐漸破舊，安貧小姊妹會無力維修，九龍建業提議以上水一幅土地交換，並出資興建新的院舍，2003 落成。聖若瑟安老院遷出後，發展商拆卸了大部分建築物，包括位處中央的小聖堂，只剩下三座二級歷史建築：別墅（1910 年代）、宿舍 A 座（1933 年）和門樓（1930 年代中）。由於未符當局規劃許可的附帶條件，九龍建業遲遲未有動工，多年來一直維持現狀（圖 16）。2021 年，九龍建業再向城規會修訂發展計劃，擬建五幢逾 60 層高的綜合用途大廈。

九龍昔日鄉村已隨着社會發展而逐一清拆，九龍十三鄉委員會亦改名東九龍居民委員會，如今只有牛池灣、茶果嶺、鯉魚門和竹園聯合村尚保留少許鄉村氣息。當局已計劃收回牛池灣、茶果嶺和竹園聯合村的寮屋區，興建公營房屋。原有的居民會被安置，已評級的歷史建築可獲保留，但「城中村」的面貌勢將消失。◆

15　清水灣道的聖若瑟安老院舊址，門樓依舊，但裏面大部分建築物已拆卸了。

16　從高處俯瞰聖若瑟安老院舊址，只剩下宿舍 A 座和舊別墅。

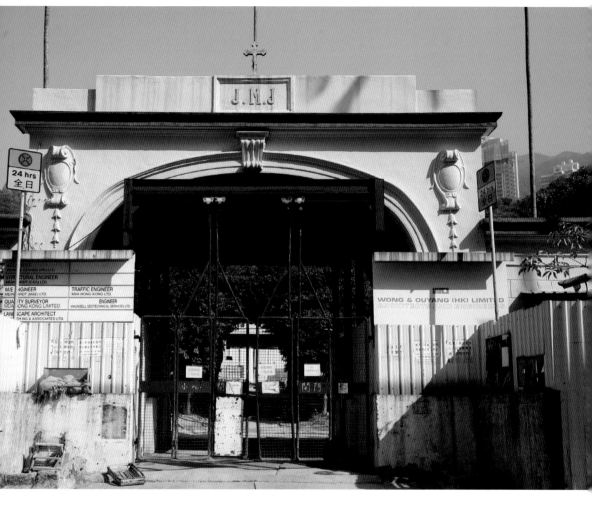

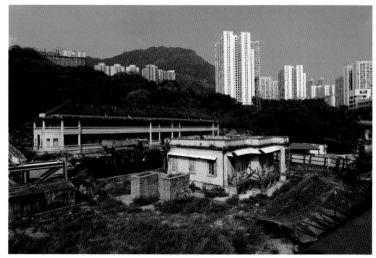

茶果嶺的花崗石建築

港九兩地盛產花崗石，開埠前後已有不少客家人在不同石礦場從事打石工作，其中位於九龍東部的牛頭角、茜草灣、茶果嶺和鯉魚門四地，結盟稱為「四山」，所產石材既本銷，也輸往華南地區和海外，今廣州一德路的「石室」聖心大教堂（始建於一八六三年），便是採用四山的石材。今天的牛頭角和茜草灣已變成人口稠密的住宅區，只餘茶果嶺和鯉魚門保留村落遺風。

天后宮和教堂

當年四山的對外交通主要依靠水路，石廠利用船隻運送石材，為了航海順利而祈拜天后，並在茜草灣和鯉魚門興建天后宮。茜草灣的天后宮建於清道光年間，光緒辛卯（1891 年）重建（門額刻字顯示），偏殿設有四山公所和義學，集宗教、議事和教育於一身。廟宇在 1941 重修，但六年後亞細亞火油有限公司（蜆殼和荷蘭皇家石油公司合資設立）獲政府批准在茜草灣設置新油庫，取代戰時受嚴重破壞的銅鑼灣（今北角區）油庫，因此要填海並徵用天后宮的土地。

經過四山代表爭取，政府在茶果嶺補地重建天后宮，華人廟宇委員會和亞細亞火油公司出資，1948 年落成開幕，該廟交由華人廟宇委員會管理。四山公所堅持全用花崗石重建廟宇，石材來自舊廟，是香港罕見的全麻石廟宇，見證了昔日四山的打石歲月，被評為三級歷史建築（圖1）。

舊廟的門額、重修碑記和捐款人瓷像等也搬至新廟，值得留意的是，左、右偏殿門口嵌了「四山公所」和「義學」的舊石匾（圖2），印證該廟曾是四山公所開會和興辦義學的地方。廟宇附近有兩塊天然岩石，名叫「風水卵石」，村民視為求子靈石。

1　茶果嶺天后宮是香港最大一座用麻石建成的廟宇，見證盛極一時的採石業。

2　天后宮側門保留「四山公所」和「義學」石額，顯示該廟曾作議事和辦學用途。

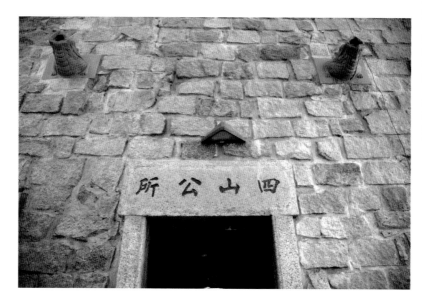

主殿供奉天后，兩旁有華光祖師和金花娘娘。每年農曆三月二十三日的天后誕上演五夜四日神功戲，各花炮會在正誕早上抬花炮還神，下午舉行會景巡遊，十分熱鬧。附近的鯉魚門天后宮亦有慶祝天后誕，但為免與茶果嶺天后誕相撞，改在農曆四月下旬舉行。

茶果嶺天后宮的左偏殿供奉觀音，右偏殿有三尊神像，分別是魯班先師（圖3）、大成至聖孔子先師和李準先人（圖4）。魯班被譽為「百匠之師」，三行業人士包括打石工人都尊崇魯班，祈求學有所成、工作順利。雖然村民現已不再從事打石工作，但茶果嶺鄉民聯誼會成員每年農曆六月十三日魯班誕，都會帶同金豬和供品入廟參拜，並按照傳統炮製師傅飯（豬肉、木耳和酸菜），免費派給街坊享用。

天后宮曾設義學，因此供奉孔子；李準是清末廣東水師提督，如同今日的海軍司令，與孔子形成一文一武坐鎮神壇。

李準（1871-1936年）為四川人，自小隨父到廣東生活，長大後進身仕途。1905年起擔任廣東水師提督職務，期間因英方闖入南海水域而率艦前往巡查。辛亥革命爆發前，他轉投革命黨。清朝覆滅後與家人移居香港，1916年起在天津度過晚年生活。廟方當年為何供奉李準？現在的村民已不知原因了，有説可能與李準資助重建舊廟有關，但舊廟在光緒十七年（1891年）重建，當時李準只有20歲，真正原因有待研究。

茶果嶺大街近繁華街也有一座用麻石築砌的教堂，名為「香港路德會聖馬可堂」（圖5），約1951年由華籍傳道人賴約翰建立，他在鯉魚門嶺南新村也創立了聖腓力堂，為當年來港難民提供服務。聖馬可堂內曾設聖馬可學校，開辦小一至小四年級，其後人口增長，再增辦幼稚園，兒童讀書之餘亦聆聽福音。

隨着人口逐漸遷出，聖馬可學校收生不足而被殺校，幼稚園亦停辦。由於教友減少，目前教堂只在星期日上午開放給數名教友前來崇拜。香港在五六十年代盛行用麻石建造教堂，聖馬可堂正是那時的產物，可惜沒有被納入歷史建築評級名單，成為了被遺忘的古老教堂。

<div style="float:right">3
4 5</div>

3　天后宮右偏殿供奉魯班先師、孔子先師和李準先人，以魯班居中。

4　清末廣東水師提督李準與茶果嶺有淵源，被村民奉為神明。

5　位於茶果嶺的路德會聖馬可堂，是一座全用麻石興建的教堂。

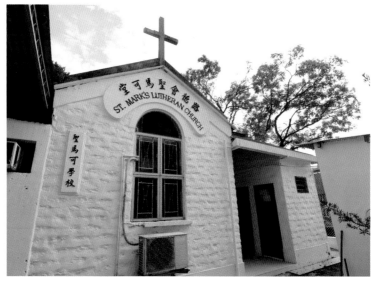

茶果嶺由盛而衰

英國人曾稱茶果嶺為 Rocky Hill（岩石山），當地的客家人則叫「茶果嶺」，估計因山形像茶粿之故。1950 年代初有外國人在該處發現高質素的高嶺土，可作為燒製陶瓷的原料，便來設廠開發瓷泥，並僱用村民工作，逐漸成為茶果嶺的重要行業。至於打石業，自 1960 年代政府停發採石牌照便衰落了。

當局於 1947 年清拆茜草灣的天后宮時，曾允諾撥地給四山公所興建學校代替義學，但未有即時履行，四山公所唯有在茶果嶺租屋繼續辦學。隨着人口增加，適齡就學兒童與日俱增，政府始決定在新建的天后宮旁撥地，由教育司署、華人廟宇委員會聯同各界人士合資興建校舍，1952 年落成，名為「四山公立學校」（圖6），共有六個課室，每級一班，可容納 270 名小學生上課。隨着茶果嶺對外陸路交通改善，四山的學生大多轉到市區較佳學校讀書，令四山公立學校收生人數下降，終至 1993 年結束，校舍現租予團體舉辦康樂體育活動。

油庫的設立為茶果嶺居民帶來就業機會，因應經濟轉型，政府於 1956 年在觀塘發展工業區，吸引許多工人遷入茶果嶺，另外亦有大量來港的新移民棲身在茶果嶺，部分人在村中開設小型工場，自力更生。高峰期茶果嶺住了二萬人，大街上有茶樓、雜貨店、藥店、街市和洗衣場等，共數十間店舖，一片繁榮興旺。1956 年茶果嶺鄉公所街坊值理會成立，處理村中事務，後來被政府要求改名「茶果嶺鄉民聯誼會」（圖7）。

1980 年代末期政府在海旁設置貨物裝卸區給貨船上落貨物，掀起另一波經濟活動。油庫於 1991 年遷往青衣，原址興建大型私人屋苑「麗港城」和「滙景花園」。茶果嶺前景未卜，村內設施未有改善，經濟能力較佳的居民相繼遷出，或申請入住公屋，令村中復歸平靜，再不見往日熙來攘往的景況，不少商舖結業，只有幾間老店和冰室勉力經營，每年天后誕才見大批舊居民回來拜祭慶祝。

6　　取代義學的四山公立學校，運作至
　　1993 年結束，校舍現改作其他用途。

7　　1956 年成立的茶果嶺鄉公所，已改名
　　「茶果嶺鄉民聯誼會」，繼續為坊眾
　　服務。

客家大屋與古墓

早期在茶果嶺打石的客家人主要有鄧、羅、曾、黃和邱等姓，分別建立石廠（客家話稱石堂）。村中房屋就地取材，現存最大亦是最古老的麻石房屋是羅氏大屋（三級歷史建築），兩層高，屬羅寬家族所有（圖8）。羅寬於 1900 年代出任茶果嶺的「頭人」（由清廷冊封負責向官批石廠收稅的人），該大屋於此時建成。戰後曾用作工廠，1960 年代起租予外來人士居住。

茶果嶺村後山是高嶺土礦場，1990 年已停產。山上有座全港獨一無二的弧形磚砌建築，分三層，狀似中美洲的瑪雅金字塔（圖9）。沿石級登頂，可見墳墓，墓碑上刻了「福德公之墓」五個字（圖10）。按照客家人的習慣，若開墾或建屋時發現遺骨，會立墓安葬，由於不知其名，便泛稱福德公，每年拜祭。

茶果嶺鄉民聯誼會總理邱東說，此墓由他的太公在道光年間建造，是一座風水墳，名叫「絲綫吊金鐘」。觀乎這座建築物，似乎經過特別設計，究竟是為了墳墓而建的高台，還是開發高嶺土時留下的遺物，值得專家探討。若屬古建築，古蹟辦應給予適當評級。

寮屋村將成歷史

茶果嶺所在的山丘原本高度為 497 呎（151 米），經過多年開採石材和高嶺土，現已削去大半。從海港觀看，山丘仍像茶粿形狀（圖11）。2013 年規劃署建議把這塊 3.29 公頃土地作住宅用途，興建 15 幢私人樓宇，提供約 2,200 個單位。由於有可能影響古墳，引起茶果嶺鄉民聯誼會反對。

政府於 1980 年代在茶果嶺進行寮屋登記，共有 475 間寮屋。2016 年動工興建的將軍澳至藍田隧道，穿過茶果嶺地底，預示着基建發展的來臨。2019 年行政長官發表《施政報告》，宣佈將運用《收回土地條例》收回三條寮屋村，當中包括佔地 4.65 公頃的茶果嶺，計劃興建 3,000 多個單位。在可見的將來，這片寮屋村將會成為歷史（圖12，13），融入人口稠密的城市中。◆

8	約 1900 年建成的羅氏大屋，是茶果嶺寮屋村現存最大和最古老的麻石房屋。
9	茶果嶺寮屋村後山的高嶺土場舊址有一座像古祭台的弧形建築，造型奇特。
10	弧形建築頂端有「福德公之墓」，喝形「絲綫吊金鐘」。
11	遠眺茶果嶺的山丘，像茶粿形狀，周邊現已建了密密麻麻的高樓。
12	政府已計劃收回茶果嶺寮屋村，村中不少就地取材而建的石屋將會消失。

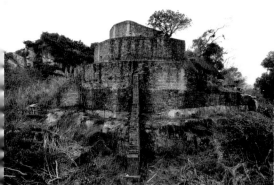

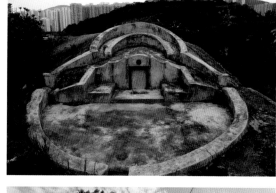

今天的茶果嶺大街變得冷清，許多店舖關門，無復往昔繁榮。

鯉魚門的舊日痕跡

「鯉魚門」之名初見於明朝《粵大記》的地圖，原是一條狹窄水道的名稱，後來成為九龍東一個地名。今天人們提起鯉魚門，大多聯想到海鮮美食，加上「魚」字，更令人以為該處曾是漁村。其實鯉魚門在十九世紀初由客籍石匠開村，村民以打石為生，從未有漁民聚居（圖1）。

打石業的盛衰

香港開埠前後，已有葉、曾、李、張、羅等姓的客籍石匠在鯉魚門開採花崗岩，營辦石廠（客家人稱石堂），所產石材除了應付港島發展需要外，也銷往華南地區，有些更遠至歐美和澳洲等地。當年鯉魚門與牛頭角、茶果嶺、茜草灣等客家村結盟，合稱「四山」，從事開山鑿石工作。清廷在四村各封一名「頭人」，協助向官批石廠收稅，兼管村務。雖然四山頭人不是清廷官員，但享有特殊地位，可穿戴清官服飾，出入有儀仗開路。

1898 年英國租借新界後，四山納入港府管治，石廠要向當局申請牌照才可繼續經營。及後有大量水泥（又稱英坭）輸入香港，廣泛使用三合土（水泥、砂和碎石混合）作為建築材料，石廠因應需要大量生產碎石（客家人稱石屎），減少開鑿大塊的長形石材（客家人稱地牛）。

燈塔和礁石已成為鯉魚門的標誌。

日佔時期，鯉魚門石礦場停止運作。戰後港府批出採石合約予多間石廠，石礦場位於天后宮前後一帶，此時石廠採用現代化機械生產石材。1950 年代港府在灣仔及北角填海造地，所用的石材大多來自鯉魚門的石廠。居民於 1959 年成立鯉魚門鄉公所管理鄉務，其後易名「鯉魚門街坊會」。

「六七」事件發生後，港府為防止有人利用開採石礦的火藥製造炸彈，於是實施火藥管制，石廠在牌照期滿後不獲續牌，導致相繼停業，有百多年歷史的四山採石業從此劃上句號。

天后宮與海盜

鯉魚門曾有多條村落，因有山石阻隔，早年村民經陸路出入九龍市區不大方便，主要乘坐船隻來往筲箕灣，所產石材也用航運輸出。石廠商人在村中興建天后宮（圖2），祈求出海順利。

今在媽環村的天后宮與協天宮相連（圖3），1953 年落成。當年居住茶果嶺的記者蕭雲厂（同「庵」）展示一張在天空拍攝、聲稱是天后顯靈的黑白照片，吸引不少善信踴躍捐款。另外他又發現一塊長方形的麻石，上面橫刻「天后宮」三字，下方直刻兩行文字：「鄭連昌立廟日後子孫管業」及「乾隆十八年春立」（圖4），將該廟歷史推前至 1753 年。蕭雲厂為此撰寫重修碑記，講述鄭成功部將鄭建的後人鄭連昌在鯉魚門立廟之事。鄭連昌之子為鄭耀一（又名鄭一），其養子張保仔是嘉慶年間的著名海盜。

香港民間廟宇甚少在建廟之初立碑，即使有碑記，一般嵌於牆壁上，而非獨立一塊。鯉魚門天后宮所發現的碑石，字體大小不一，書寫不太嚴謹，雖刻了「乾隆十八年」，但學者未有找到其他文獻佐證。筆名「江山故人」的黃佩佳於 1930 年代在《華僑日報》撰寫專欄介紹新界風土名勝，曾提及鯉魚門有天后宮，臨於燈塔之側，圍牆繞之，廟之形式甚小。內懸鐘板，鑄自道光六年（1826 年）九月，但今已不見。

天后宮附近遍佈不少天然岩石，有十塊刻了四字詞，描寫鯉魚門的景貌。其中「澤流海澨」由領航員張雨榮出錢請書法家區建公題寫（圖5），蕭雲厂題了「江南煙景」四字，但該石已經倒下，廟後的「海角潮音」由大埔官立漢文師範學校校長陳本照題。這些題字在 1950 年代至 1960 年代刻鑿，為當地增添文化氣息。

2 　　屹立於鯉魚門海邊的天后宮，守護着出入的居民。

3 　　天后宮在 1953 年重修時在廟旁加建協天宮，供奉關帝。

4 　　天后宮重修時發現一塊石碑，上刻「鄭連昌立廟日後子孫管業」和「乾隆十八年春立」等字。

5 　　廟前的岩石有書法家區建公題寫的「澤流海澨」和跌打醫師尹民題寫的「萬世保民」，前方置有兩枝鐵炮。

寮屋村和石礦場

鯉魚門在十九世紀末劃分三個地段，名為下環（今海傍道中商業區）、亞媽環（今媽灣村）和三家村（今油塘工業區）。1949 年有親國民黨人士南來香港，在魔鬼山西坡建立嶺南新村，另一部分聚居於東面山坡形成安聯村（回歸前已清拆）。1950 年代又增劃安鯉西村、媽背村和峯頂村。（圖6）

鯉魚門對出的海灣名叫「酒灣」，源於 1930 年代至 40 年代該處有多間家庭式製釀私酒工場。1965 年觀塘警署啟用後，私酒活動逐漸消聲匿跡。

戰後有大批新移民遷入鯉魚門，山寨廠如雨後春筍般出現，大小食店應運而生，筲箕灣的漁艇駛來販賣魚穫。另一方面，港府開闢觀塘工業區，並建道路貫通鯉魚門，吸引不少廠商及市民前來吃海鮮。石礦場結業後，有居民另謀出路，轉為經營海鮮酒家和海鮮店，逐漸打響海鮮飲食的名堂。（圖7）

鯉魚門過去較有規模的工業是陶瓷製作，1955 年開業的東亞陶瓷廠，由江西景德鎮師傅曹明鑾及摯友姚煥勛經營，1959 年因政府收回三家村填海，而遷至海濱學校背後山坡設置廠房和瓷窯，改名「萬機化學工藝製品廠」，專製仿古陶瓷器，大部分產品銷往美國和日本等地，1970 年代生意最興旺時僱用了 20 多名員工。後來市場競爭大，陶瓷廠逐漸萎縮，終在 1983 年結業，留下舊瓷窯有待專家評級（圖8）。

今天走入鯉魚門，經過寮屋區和天后宮，就是 1950 年代的石礦場遺址。放眼四周可見昔日用來放置工具的石屋、打石機器底座，和運送石材的碼頭，但都已殘缺不堪，反而滿載懷舊氣氛，成為市民的拍照勝地（圖9，10，11）。古蹟辦將這些構築物納入新增評級項目，2015 年獲古諮會評為三級歷史建築。

6　鯉魚門由多條寮屋村組成，至今仍保留傳統風貌。

7　酒灣已變成三家村避風塘，岸邊遍佈海鮮酒家。

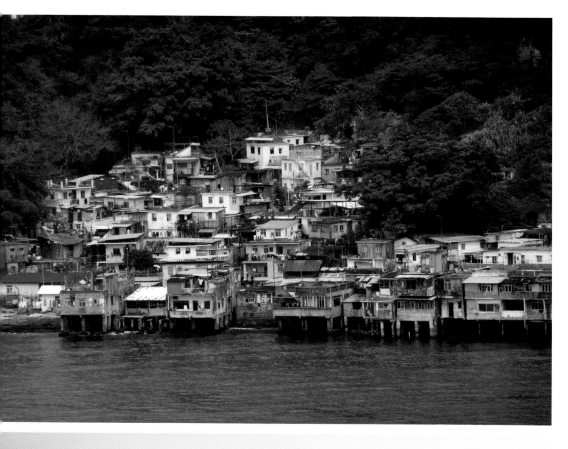

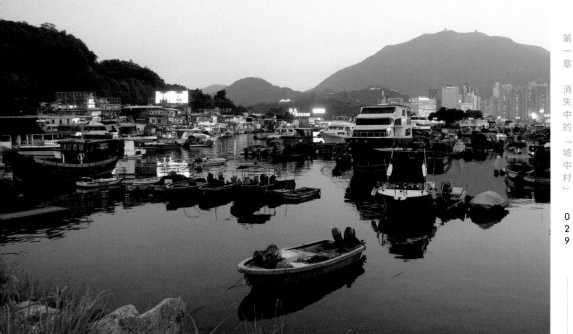

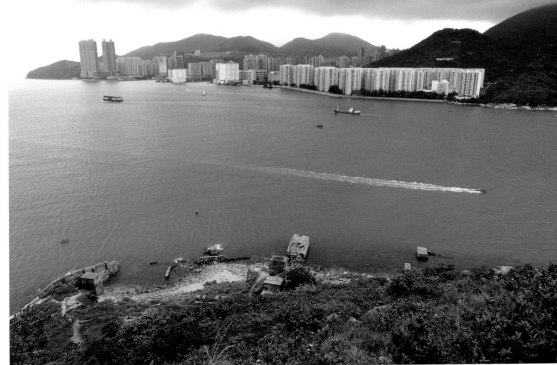

學校活化為創意館

鯉魚門先後出現四所學校，1920 年前後有村民籌辦的啟蒙學校（後改稱鯉魚門學校），戰後有海濱學校（1946 年）、聖腓力學校（1955 年）和德基幼稚園（1962 年），當中以海濱學校較為知名（圖 12），1953 年興建新校舍以容納更多學生，全盛時期有 500 人就讀。

隨着鯉魚門對外交通改善，村中學子紛紛轉到市區有規模的學校就讀，村校先後停辦。海濱學校於 2008 年結束，校舍交回政府，其後由九龍社團聯會社會服務基金承租，賽馬會慈善信託基金資助部分維修費用，2011 年活化為鯉魚門創意館（圖 13），舉辦教育、文化、保育和藝術等活動，延續學校生命。館內最值得看的是前海濱學校校監葉栢強借出一批打石文物和工具（圖 14），讓人得知鯉魚門採石業的光輝歲月。校舍已被古蹟辦加入新增評級項目，等待評級。

港府曾計劃將鯉魚門納入觀塘衞星城市，後來擱置。由於前景不明，村民都不願花錢重建房屋，故一直保持現狀。三家村在 1960 年代填海後變成油塘工業區，現在只能從四山街、三家村碼頭、三家村避風塘，及鯉魚門（嶺南新村）公廁等名字回顧舊日歷史。

8 ── 9
── 10
── 11

8　鯉魚門的瓷窰曾被山泥傾瀉掩蓋，上世紀九十年代經居民挖掘泥土，重見天日。（圖片由葉栢強提供）

9　鯉魚門村盡頭保留了棄用多時的舊石礦場，映照着打石業的滄桑。

10　遠眺石礦場遺址，可見山體被開鑿得向內凹陷。

11　客家人在鯉魚門營辦石礦場，開採所得的花崗石經海路運往各地。

12　建於鯉魚門海邊的海濱學校（圖右）在 1959 年擴校，左方
　　為當年新建民房。（圖片由葉栢強提供）

13　海濱學校於 2008 年結束，現已活化為鯉魚門創意館。

14　鯉魚門創意館除了舉辦文化藝術活動，也介紹鯉魚門的採石
　　歷史和打石工具。

魔鬼山碉堡和炮台

鯉魚門寮屋區背後的山舊稱「雞婆山」，海拔約 221 米。1819 年嘉慶《新安縣志》記載：「雞婆山在九龍寨東南，怪石嶙峋，昔土寇李萬榮駐此，以掠商舶。」因此該山又有「惡魔山」之名。英國租借新界後，在山上興建碉堡和兩座炮台，英國人稱該山為 Devil's Peak，中文譯作「魔鬼山」，有村民稱之「炮台山」（圖 15）。

碉堡位於山頂，對下有歌賦炮台（Gough Battery）（圖 16）和砵甸乍炮台（Pottinger Battery）（圖 17），所用的石材來自「四山」，由鯉魚門和茶果嶺的村民興築，1915 年完成，與對岸筲箕灣的鯉魚門碉堡炮台（今香港海防博物館）和西灣炮台共同扼守維多利亞港東面入口。

1941 年 12 月 8 日，日軍發動太平洋戰爭，由深圳南侵香港，駐守新界的守軍節節敗退，最後剩下印度拉吉普特軍團（Rajput Regiment）在魔鬼山駐防，企圖拖延日軍進迫，但起不到作用，結果在 12 月 13 日凌晨放棄據點，經鯉魚門海峽撤回港島，成為戰爭中最後一批離開九龍的守軍。

今天魔鬼山上的碉堡和砲台依然留存，納入衛奕信徑第三段，整體評為二級歷史建築。由於長年沒有人打理，已受到一定程度的破壞。現場又沒有文字介紹，有多少晨運客和行山人士了解軍事遺址的歷史呢？◆

15

16 17

15 由筲箕灣的鯉魚門碉堡（今海防博物館）眺望對岸的魔鬼山，中間相隔一條鯉魚門水道。

16 魔鬼山碉堡和對下的歌賦炮台，昔日守衛維多利亞港東面的航道。

17 建於較低位置的砵甸乍炮台，炮位對着遠方的藍塘海峽。

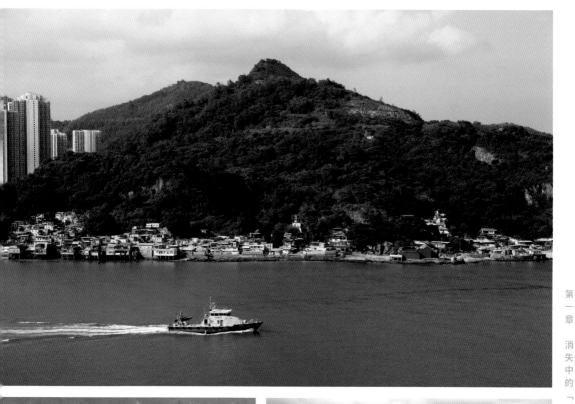

第二章
鄉村中的古蹟

有駐足停留的老時光。

人跡罕至處，

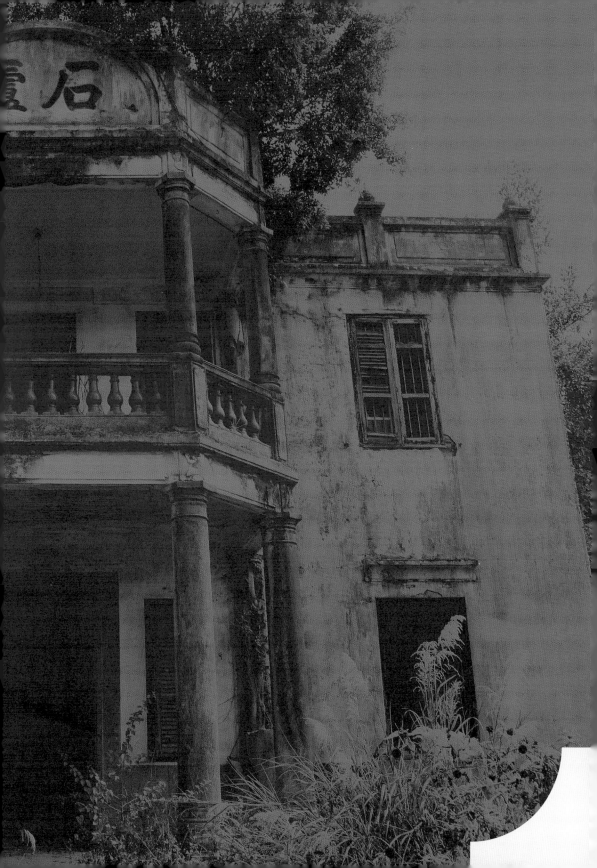

鶴咀半島的歷史遺跡

港島南區的鶴咀半島，風光明媚，吸引許多富豪聚居。但半島上也有不少村落留存至今，以石澳（圖1）、大浪灣村和鶴咀村的人口較多，合稱「石澳三村」。另外面向大潭港一邊散佈五條村，由北至南是爛泥灣、東丫、東丫背、銀坑和土地灣，合稱「爛泥灣五村」。

石澳華洋共處

1841 年 1 月英國人登陸香港島，5 月 15 日進行人口統計，記錄了 20 條村，其中 3 條在鶴咀半島，分別是石澳（石礦村，150 人）、土地灣（石礦村，60 人）和大浪灣（漁村，5 人），顯示石澳村的規模不小。

石澳是雜姓村，居民以李、陳、吳等姓最多，有本地人、客家人和水上人，昔日主要分佈在上高圍、山仔、南邊村（螺篶）、天后古廟周邊和大浪灣。早期以採石為生，亦有從事打魚、養豬、種稻和種菜，及後有村民任職海員。

踏入二十世紀，石澳開始變化。一班英國商人向港府申請在石澳興建高爾夫球場，供他們消閒玩樂。但因遇上第一次世界大戰，計劃擱置。1924 年港府同意批出數個花園地段和一批鄉郊建屋地段，給英商組成的石澳發展有限公司興建高爾夫球場，同年興建石澳鄉村俱樂部會所（三級歷史建築）。石澳村民指港府當年以不公平的措施徵收原居民的土地，令他們喪失不少產業。

1　　從山上俯瞰石澳村，圖左的石澳高爾夫球場點綴了不少獨立屋。

　　此外，港府又動用公帑興建連接市區至石澳的道路，令這個偏遠角落的交通得以改善。英商在石澳道和大浪灣道興建了 22 間獨立屋（其中石澳道 3 號和 7 號自 1929 年建成以來未有重建，已被評為三級歷史建築），與此同時，香港上海大酒店有限公司開辦巴士線往來中環的酒店和大浪灣，方便旅客前往暢泳。

　　1933 年中華巴士公司（中巴）獲得港島區專營權，但當時沒有經營大浪灣這條巴士線。戰後有潮汕和海陸豐籍人士遷入石澳村，人口增加，石澳居民會在 1947 年開辦巴士服務往來石澳至筲箕灣，1951 年由中巴接辦。今天所見的兩層高石澳巴士總站乃 1955 年建成，由徐敬直的興業建築師樓設計，屬早期現代主義風格，是香港現存最古老的巴士站（圖 2），被評為二級歷史建築。石澳村還有一座戰後初期興建的大屋，被古蹟辦專家建議評為三級歷史建築（圖 3）。

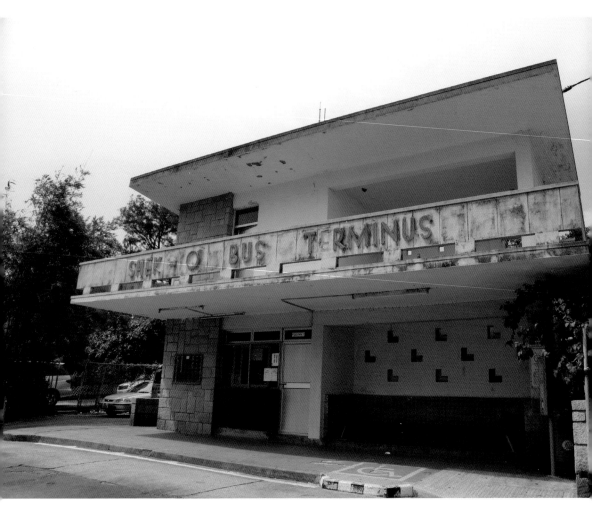

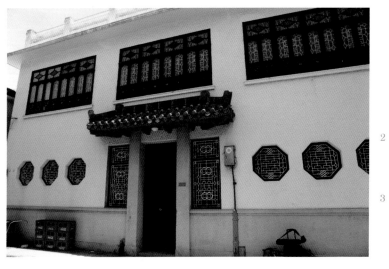

2 　中巴興建的石澳巴
　士總站，保留上世
　紀五十年代的現代
　主義風格。

3 　字石澳村一座帶有
　中式外貌的舊宅，
　古蹟辦建議評為三
　級歷史建築，但至
　今未獲確認。

港島唯一醮會

　　雖然石澳有不少洋人居住，但石澳村的傳統風俗並未消失。村中有座天后古廟，光緒十七年（1891年）重建，兩進式結構，是石澳三村居民的信仰中心，屬三級歷史建築（圖4）。每年石澳村、大浪灣村和鶴咀村聯合舉辦天后誕，搭棚演戲，但誕期不在農曆三月二十三日，而在農曆八至十月間（日期由問杯決定），以避開風季和游泳季節，是全港最遲慶祝天后誕的地方。此外，三村每隔十年合辦太平清醮（年份逢六），讓散居四方的村民回來聚首一堂，這是港島區碩果僅存的打醮活動（圖5）。

　　距離石澳不遠的大浪灣村，因海灘大浪而得名。早年人口不多，又位處一角，到1970年代才有水電供應。村中沒有廟宇，只有土地神壇，唯一古蹟是在面向大海的摩崖石刻，石面刻有幾何圖形和抽象的鳥獸圖紋（圖6）。此石刻在1970年才被發現，專家估計約有三千年歷史，相信是漁民留下的遺跡，可能與宗教有關，目的是鎮撫怒海，保佑航行平安。類似的古代石刻在大浪灣對面的東龍島，以及不遠處的蒲苔島亦可見到，這三處石刻都已成為法定古蹟。

麻石更樓和燈塔

　　鶴咀村位於鶴咀半島中部的高地上，最早定居是姓朱的客家人，祖籍廣東長樂（今五華）。據朱氏後人說，十五世祖朱居元於乾隆二十七年（1762）與妻子攜同八子一女到港島石塘咀生活，後因該處有虎患，舉家遷往九龍沙埔村，另有一房人移至鶴咀開村，以農耕為生。

　　今天的鶴咀村已成為雜姓村，朱氏後人大多遷往石澳或市區居住，留下一座建於十九世紀的麻石更樓（圖7）。此更樓高約九米，外牆開有小窗，有強盜來襲時可作為村民藏身之所，同時亦可儲存財產。後來社會太平，朱氏將更樓改為學校，直至1967年香港大東電報局捐款在毗鄰興建鶴咀村學校，更樓才棄置，今為二級歷史建築。

　　早年香港海上交通不算繁忙，1869年蘇彝士運河開通後，東西貿易轉趨蓬勃。為此港府1875年在鶴咀半島南端建立香港首座燈塔，指引船隻進出水域。燈塔高9.7米，圓柱形設計，以麻石砌成（圖8）。1893年橫瀾島燈塔啟用，鶴咀燈塔的重要性下降，終在1896年停止運作，原有的燈器及設備轉移至青洲一座新建燈塔使用。到了1975年，鶴咀燈塔改用全自動化操作，重亮燈光。

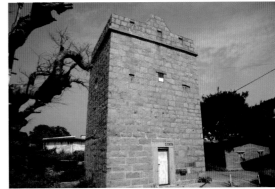

4　這座天后古廟是石澳村、大浪灣村和鶴咀村三地居民的信仰中心。

5　石澳三村每十年合辦一次太平清醮，對上一次是第十九屆，在 2016 年舉行。

6　大浪灣村唯一古蹟是面向大海的摩崖石刻，估計在遠古年代由先民刻鑿。

7　鶴咀村的更樓全由麻石建造，結構堅固，樓頂設有槍孔可作偵察及射擊之用。

8　建於鶴咀半島南端的鶴咀燈塔是香港第一座燈塔，現改為自動化操作。

4		6	7
5		8	

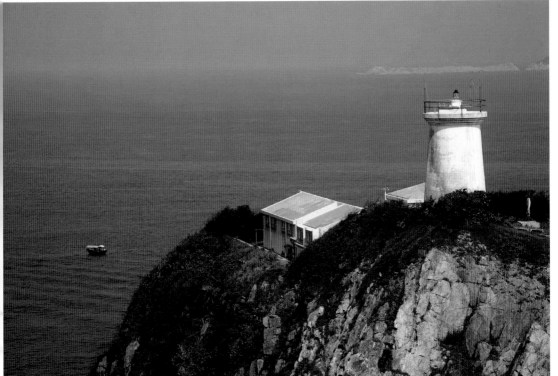

二次大戰之前，香港水域共有七座燈塔，今尚存五座，除了鶴咀燈塔和橫瀾燈塔，還有青洲舊燈塔（1875 年）、青洲新燈塔（1905 年），和荃灣汲水門的燈籠洲燈塔（1912 年），現在都已被列為法定古蹟了。

鶴咀半島水域有豐富多樣的生物，1990 年香港大學在鶴咀燈塔旁設立海洋科學研究所，室外擺放了一條長約八米的雄性長鬚鯨標本。1996 年漁護處指定該處為海岸保護區，禁止進行水上和沿岸活動（圖 9）。

鶴咀半島炮台

1930 年代中後期戰火逼近，英軍在港島和新界興建許多軍事設施。港島的設施集中在南部海岸，由西端的摩星嶺至東端的歌連臣角陸續加建炮台，其中鶴咀半島有兩座，隸屬東海岸射擊指揮部（Eastern Fire Command）。位於鶴咀燈塔附近的博加拉炮台（Bokhara Battery，又譯博夏勒炮台）有兩個炮位，裝配從魔鬼山砵甸乍炮台運來的 9.2 吋口徑大炮，由皇家炮兵團第八重炮兵營駐守。鶴咀村對上山麓的鶴咀炮台（Cape D'Aguilar Battery，又譯德己立炮台）也設兩個炮位，但規模較小，配備皇家海軍提供的四吋口徑大炮，由皇家香港義勇軍團第一炮兵連駐守，主要是輔助博加拉炮台。由鶴咀村下望海邊，可見戰後棄置的機槍堡（圖 10）。

1941 年 12 月 18 日，日軍登陸港島北岸，一路向南推進。鶴咀半島兩座炮台未真正還擊，守軍便奉命撤退，離開前破壞炮台，以免落入敵軍手中。戰後炮台棄置，大東電報局（今香港電訊）借用博加拉炮台的炮位安放通訊和無線電設施（圖 11）。至於鶴咀村對上山坡的鶴咀炮台則被密林掩蓋，消失於視野中（圖 12）。這兩座炮台已被評為二級歷史建築。

9　鶴咀半島南部一帶海域已被漁護署劃為海岸保護區，禁止游泳、釣魚及採集生物和岩石。

10　由鶴咀村路旁沿山邊下行至海邊，可見一座屬於鶴咀炮台的機槍堡。

11　鶴咀半島南部的博加拉炮台有兩個炮位，現借給香港電訊使用。

12　鶴咀炮台位處鶴咀山山脊，居高臨下，與博加拉炮台互相配合。

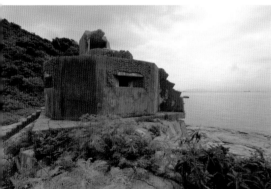

其他軍事設施

鶴咀半島西岸的海灣有五條村，以爛泥灣最大（圖13），合稱「爛泥灣五村」。由於交通不便，居民不多，東丫更有許多房屋被棄置，荒廢多時。若非多年前有傳媒揭發東丫背的寮屋非法擴建成豪宅，外界也不會注意這隱世村落。另外，有修道人士喜歡此處環境寧靜，1979年在爛泥灣附近興建蓮鶴仙觀，2000年增建一座更大的宮觀（圖14）。

爛泥灣五村位置隱蔽，英軍在太平洋戰爭爆發之前，在土地灣、銀坑、東丫背和東丫建立軍事設施，防禦敵人進襲。今天在土地灣可見到機槍堡（圖15）和探射燈台，銀坑有兩座小型的機槍掩體（圖16），東丫背有機槍堡和一座兩層高建築物（圖17），可以登臨，估計是觀測台或探射燈台，東丫亦有機槍堡（圖18）和探射燈台。可惜這些設施荒廢日久，結構破落。

在鶴咀半島東岸的石澳泳灘和石澳灣也可找到戰時的機槍堡、探射燈台、軍用平台和觀測台（圖19，20），但1941年12月日軍入侵香港時，沒有如英軍預期在港島南部登陸，以致這些設施最終未有發揮作用。古蹟辦只重視石澳的軍事遺跡，近年將之列入歷史建築新增項目名單，準備評級。◆

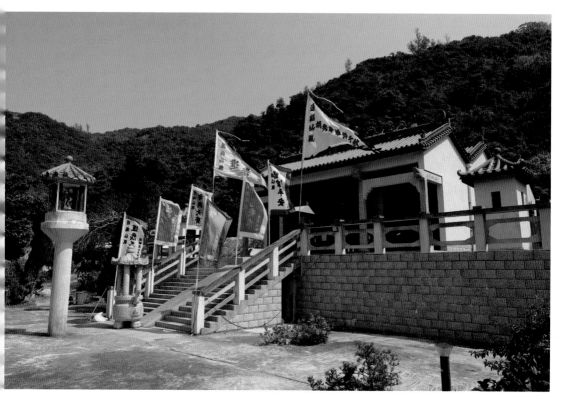

13　鶴咀半島西岸有多個凹入的海灣，其中以爛泥灣最大。

14　爛泥灣的蓮鶴仙觀遠離繁囂，適合道教人士靜修。

15　土地灣的機槍堡已被沙泥掩蓋了一半。

16　銀坑因水坑而得名，海灘上有兩個機槍掩體。

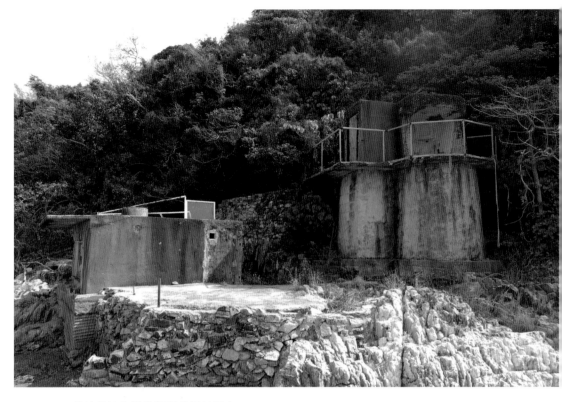

17　東丫背村的機槍堡配備探射燈台。

18　東丫村的機槍堡扼守大潭港入口，對面是紅山半島。

19　石澳沙灘遺留英軍的機槍堡、探射燈台、平台及觀測台，正待評級。

20　與石澳沙灘遙遙相對的石澳灣，也設有機槍堡和探射燈台。

粉嶺龍躍頭的客家村

一般人前往粉嶺龍躍頭遊覽，只着眼於鄧氏的五圍六村，甚少留意另一端的崇謙堂村。此村由客家人建立，並帶有西方文化色彩。古蹟辦於一九九九年開闢長約二點六公里的龍躍頭文物徑，將鄧氏圍村和崇謙堂村串連一起，列出十四處地點，其中兩處是崇謙堂村的石廬（一級歷史建築）和崇謙堂（三級歷史建築），但村中的乾德樓（一級歷史建築）則沒有納入其中，這三幢建築物都不對外開放。

崇謙堂村與乾德樓

英國租借新界前後已有客家人移居龍躍頭，1903 年寶安縣布吉鄉的巴色會（Basel Mission）退休牧師凌啟蓮（1844-1917 年）在區內的「松㙟塘」買地建屋，並從鄉間僱用客籍人士到來耕田。他與長子凌善元閒時向客家人傳揚福音，有人聽道後歸信基督教，凌啟蓮於是請求教會差派傳道人前來工作。

1905 年巴息會委派寶安縣龍華鄉的彭樂三（1875-1947 年）到龍躍頭開基傳道。他也是客家人，租了兩間村屋作為佈道所和住所，久而久之形成一條基督教村落，後以「崇謙堂」（「松㙟塘」的轉音）為鄉村命名。

彭樂三與凌啟蓮、凌善元父子在村中合建一座兩層高的傳統大宅，1910 年建成，名為「乾德樓」（圖1-3），分別取自凌啟蓮的教名「乾甫」和彭樂三的教名「德福」，凌、彭兩家各佔一半。其時英國管治新界不久，日益發展，彭樂三未能專心教會職務，1912 年辭去傳道人工作，轉為從事地產和按揭業務。他通曉英語，加上個人能力，周旋於殖民地政府和本地氏族之間，曾四次出任新界鄉議局主席，擔當溝通橋樑角色。

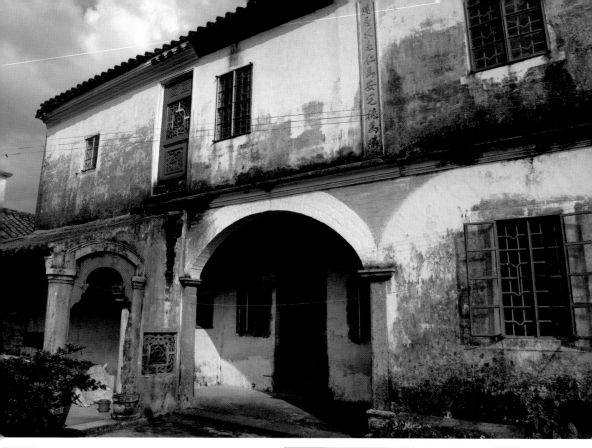

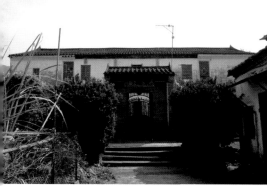

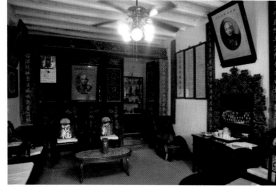

1	1910 年落成的乾德樓採用中西合璧設計，樓下有西式拱券。
2	乾德樓是崇謙堂村最古老的建築物，呈五開間，前有庭院，外有厚牆圍繞。
3	乾德樓內掛上彭樂三的畫像和他撰寫的對聯。

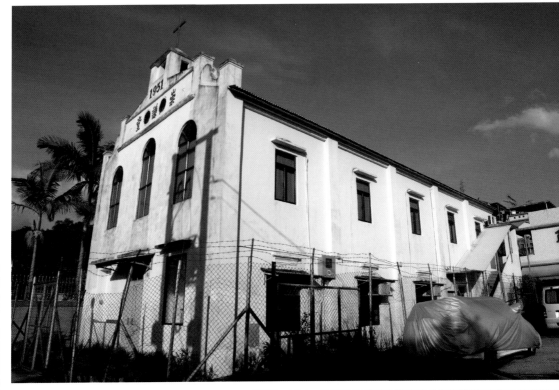

時代見證：隱藏城鄉的歷史建築

052

巴色會首座新界教堂

教友早期在村屋舉行崇拜，後來人數增加，凌啟蓮和彭樂三倡建教堂，1927年落成，名為「崇謙堂」（與村名相同），是巴色會（今崇真會）在新界的首座教堂。最初只有一層，頂端有鐘樓，具歐洲鄉村教堂特色。1949年之後，遷入崇謙堂村的人增加，教會決定擴建聖堂。經凌善元之子凌道揚（1888-1993年）奔走，在原有教堂之上加建一層，1951年竣工（圖4，5）。

聖堂位於上層，可容400人；樓下為接待室和主日學課室，1957年起用作幼稚園，由著名歷史學者、廣東興寧縣客家人羅香林（1906-1978年）出任校監，凌道揚夫人崔亞蘭出任校長。其時凌道揚擔任崇基學院第二任校長，在馬料水籌劃新校園。

到了七十年代，崇謙堂無法容納新增的教友，教會要覓地建造新堂，在麻笏圍附近山坡購了一幅土地，1974年秋天準備舉行動土禮，湊巧有鄧族父老突然去世，鄧氏以教堂破壞風水為由，反對興建。教會唯有改買崇謙堂村村口的土地建堂，1983年舉行獻堂禮，為教友的主要崇拜場所（圖6），幼稚園亦遷至該堂地下。舊堂在2006年重修後改名「崇謙樓」，星期六、日用作舉行團契活動。

客語學校

隨着崇謙堂村人口與日俱增，彭樂三於1913年出資數百元，聯同第二任傳道人張和彬在崇謙堂村旁邊小丘建校，名「穀詒書室」，為適齡孩子提供教育。後來得到徐仁壽（1889-1981年）相助，加上政府和鄉紳出資，1925年建了新校舍，定名「從謙學校」。該校以客家語授課，由彭樂三出任校監，徐仁壽為校長，並有宿舍供學生寄宿。

淪陷期間，學校被日軍用作辦事處和監禁犯人的地方，設施遭受嚴重破壞。戰後經徐仁壽等人四出周張，終在1946年復課，1955年獲教育司署批准重建。徐仁壽其中一位兒子徐家祥（1948年出任港府首位華人政務官）擔任校監，監察歷時四載的重建工程。踏入二十一世紀，就讀村校人數減少，從謙學校於2007年結束，校舍荒棄至今。

4　崇謙堂於1951年增建一層，是典型的鄉村式教堂。

5　崇謙堂保留了舊日唱詩時所用的電子風琴。

6　新建的崇謙堂現為區內崇真會教徒的禮拜場所。

西式大宅

徐仁壽是廣東五華縣客家人，1923 年遷居崇謙堂村，與姊夫彭樂三換得土地，次年興建兩層高的西式大宅「石廬」，旁邊另有一座兩層高的建築物，屋前有廣闊草坪。主樓中央有凸出門廊，樓上設有陽台，頂端的半圓形山牆有「石廬」字樣（圖7、8），建築風格與周圍的傳統村屋形成強烈對比。

徐仁壽並非巴色會教友，他篤信天主教，新界北區未建立天主教堂時，他將石廬借給教友舉行主日彌撒。其後徐仁壽納妾，有神父覺得在石廬舉行彌撒會招人話柄，遂向教區提出另覓地方建堂。主教認為只要徐仁壽不在場，仍可暫時在石廬舉行彌撒。

徐仁壽是教育先驅，1919 年在中環荷李活道創辦英文男校，取名「華仁書院」（源自五華、仁壽之意），並擔任校長，開啟華人辦西學之路，1924 年在九龍砵蘭街開設分校，以應需求。正當教育事業如日中天之際，他於 1932 年將港九兩間書院的辦學權交給天主教耶穌會接手，自己前往北婆羅洲經營橡膠業。1981 年徐仁壽病逝，下葬長沙灣聖辣法厄爾天主教墳場。

石廬其後空置，徐仁壽後人於 1996 年以三千萬元賣給龍躍頭商人鄧國容。古蹟辦鑑於石廬甚具歷史和建築價值，2002 年起與業主磋商，建議將石廬列為法定古蹟，作為龍躍頭文物徑的遊客中心。業主原計劃在石廬旁興建六間丁屋，但被地政總署拒絕申請，原因是申請人是公司而非新界原居民，結果業主不同意將石廬用作遊客中心。石廬至今仍然棄置（圖9、10），周圍長滿雜草，日漸破落。

7　華仁書院創辦人徐仁壽曾居住的石廬，1996 年出售後一直空置。

8　從石廬陽台往外望，屋前有廣闊空地，遠處出現不少高樓。

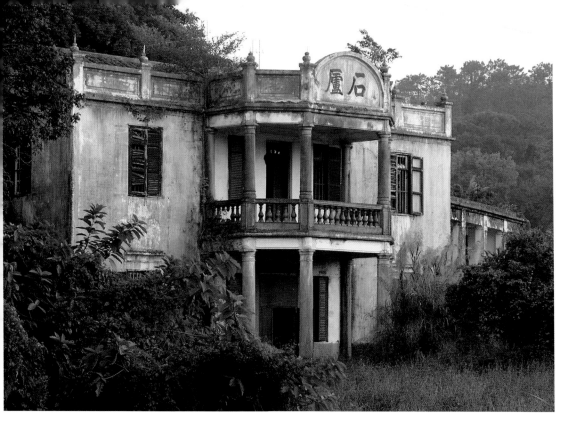

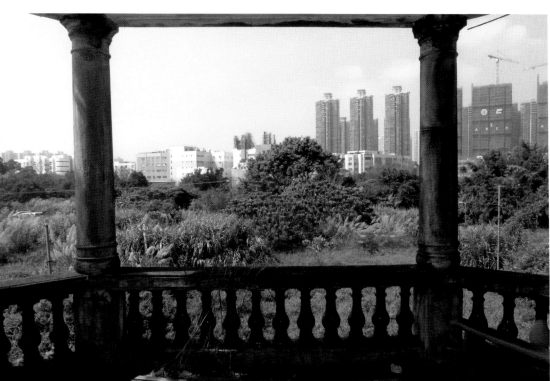

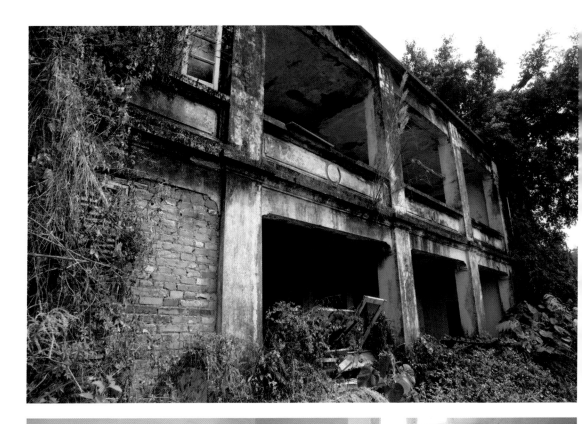

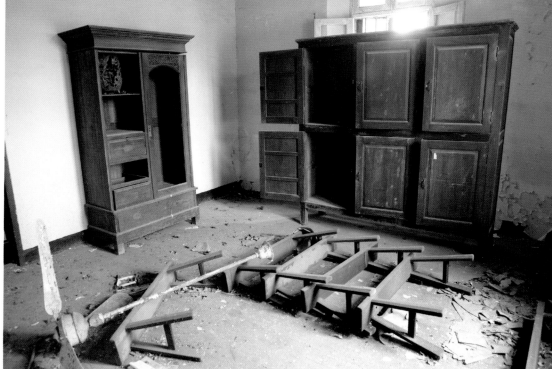

新界最早的教會墳場

崇謙堂村是一條教友村，教友希望日後長眠教會墓園。時任鄉議局主席的彭樂三向大埔理民府申請在後山設立基督教墳場，1931 年獲政府批准，名為「崇謙堂崇真會基督教墳場」，佔地 26,000 平方呎，是新界最早建立的教會墳場之一（長洲基督教墳場亦於同期設立），門外可見大埔理民府在 1934 年 6 月豎立的碑石。

該墳場葬了不少對崇謙堂村有貢獻的人物，包括凌啟蓮家族、彭樂三家族（彭樂三本人葬於附近的奕樂園）、張和彬及其家人、徐仁壽的家族，以及羅香林與其妻朱倓。羅香林於 1951 年在崇謙堂領洗，其後受按為崇真會長老，1977 年任會長一職。朱倓過去在從謙學校教中文、國語和土風舞。

與一般華人墓地不同，基督教墳場禁止掃墓者燃點香燭和擺放祭品，墓前只見鮮花一束。墳場管理委員會規定「不得迷信風水，藉口安裝歪碑或偏向之墳台」，故此所有墓碑都是朝向崇謙堂村而立（圖 11）。每年復活節，崇謙堂教友舉行完崇拜後便前往省墓，表達對已逝親人和教會長老的懷念。◆

9
—
10

11

9　石廬主樓旁有一座兩層高的副樓，上下層均有遊廊，供族人和客人居住。

10　石廬荒廢多時，乏人打理，室內顯得破舊凌亂。

11　崇謙堂崇真會基督教墳場是政府最早批准在新界建立的教會墳場之一。

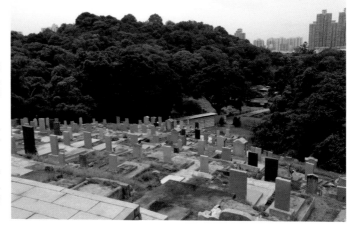

重現生機的荔枝窩和梅子林

位處新界東北邊陲的荔枝窩和鄰近村落，自村民陸續遷出後，幾乎瀕臨荒廢，亦被大眾遺忘。自從二〇一三年有團體進駐荔枝窩推行鄉郊活化項目後，荒田已經復耕，農作物恢復生長，部分棄置村屋開始翻新，準備發展民宿，令沉寂的鄉村漸漸復興。

被遺忘的村落

明朝萬曆年間（十六世紀）成書的《粵大記》已提到荔枝窩的名字，康熙二十七年（1688年）和嘉慶二十四年（1819年）的《新安縣志》也記載了荔枝窩，故該村已有四百多年歷史。清道光年間（十九世紀），沙頭角眾多村落以東和墟為中心組成十約聯盟，第九約名「慶春約」，共有七條客家村，以荔枝窩為首，其餘是梅子林、鎖羅盆、三椏、蛤塘、牛池湖（原稱牛屎湖）和小灘。

荔枝窩是新界東北最大的客家村，村民主要姓曾和姓黃。該村依山臨海而建，有211間村屋（包括三間祠堂），以三條直巷和九條橫巷分隔，排列整齊，並建有一道圍牆保護，村後則有茂密的風水林。從高處下望，荔枝窩處於「枕山環水」的風水佈局（圖1、2）。

1 ｜ 荔枝窩村依山而建，現有211間村屋，其中逾百間是金字頂的青磚或泥磚房屋。

2 ｜ 荔枝窩村以三條直巷和九條橫巷分隔，房屋排列整齊。

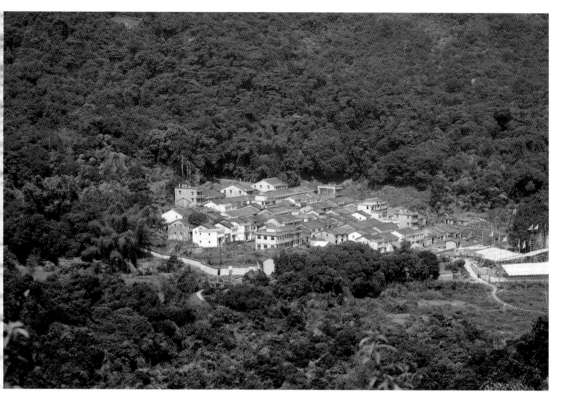

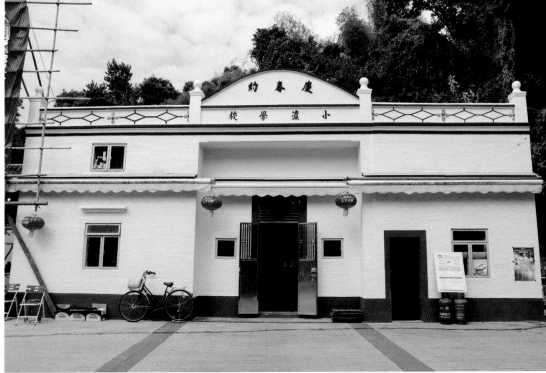

村前有廣闊空地，是昔日村民曬穀的地方，廣場上有協天宮及鶴山寺（圖3），兩廟相連，約光緒己丑年（1889年）建成，分別供奉關帝和觀音，被評為三級歷史建築。每年農曆五月十三日關帝誕，以及名義上十年一屆的慶春約太平清醮，都在廣場上舉行。廟宇旁為小瀛學校（圖4），1927年落成，是慶春約七村唯一的小學，亦是慶春約村民商討事務的地方。校舍至今保留，但沒有被古蹟辦列入評級名單。

荔枝窩全盛時期有逾千人居住，但隨着社會發展，村民不再從事農耕，大部分遷往市區或移民外國尋找工作機會，小瀛學校已於1988年關閉。其餘六村亦大多人去樓空，鎖羅盆在1990年代更變成了無人荒村，房屋日漸破落。

活化和民宿計劃

2008年香港籌設地質公園，荔枝窩鄰近的船灣郊野公園和印洲塘海岸公園屬於地質公園一部分，開始為外界注意。荔枝窩的海灘被列為「具特殊科學價值地點」，亦有「具重要生態價值河溪」。除了風水林外，東面泥灘的紅樹林生長了全港最密集的銀葉樹林，又有粗壯的白花魚藤，生態價值很高。郊野公園之友會在蓬瀛仙館贊助下，獲村民同意於2009年在一間村屋設立「荔枝窩地質教育中心」，向遊人介紹地質地貌及提供地質導賞活動。

儘管荔枝窩自然資源豐富，但自從村民遷離，原有的農田變成荒地，村中的客家文化亦逐漸消失。2013年，香港大學社會科學院聯同香港鄉郊基金、長春社、綠田園基金和村民成立「永續坊」，在商業機構贊助下開展鄉郊活化計劃，鼓勵復耕，種植水稻和蔬菜（圖5）。又邀請村民作為顧問和工作夥伴，活化社區，保護鄉郊環境。有熱心人士更租住荔枝窩的村屋，方便每日下田工作。

3
—
4　5

3　村外有協天宮和鶴山寺，分別供奉關帝和觀音。

4　小瀛學校為慶春約七村的小孩而設，亦是村民議事地方。

5　荔枝窩進行復耕後，荒田重現生機。

2013 年，香港大學社會學者聯同香港鄉郊基金、長春社、綠田園基金和村民，在商業機構贊助下開展鄉郊活化計劃，計劃包括復修東門一列舊屋和豬欄，成為「荔枝窩文化館」（圖6），2015 年啟用。除了展覽村中舊物，亦用作培訓和教育用途。當復耕有了成果，村民和義工自 2017 年起每月第一個星期日在東門舉辦農墟（圖7），售賣農產品和客家茶粿，吸引行山人士購買和享用。鄉村復耕在世界並不多見，國際旅遊書籍 *Lonely Plane* 選出香港為 2016 年亞洲十大最佳旅遊景點時，亦重點推介荔枝窩。

荔枝窩缺乏車路交通連接，村民要持禁區紙先往沙頭角墟，再乘船半小時抵達。沒有禁區紙的市民則要走兩、三小時山路前往，頗為不便。經有關人士奔走，2016 年終於有船公司答應在星期日及公眾假期開辦往來馬料水至荔枝窩的航線，提供來回各一班渡輪服務，航程一個多小時，途中可觀賞船灣淡水湖及印洲塘的景色。不過，對遊客最方便的莫如解禁部分沙頭角墟，容許市民直達碼頭，再乘船往來荔枝窩。

香港鄉郊基金是一個成立於 2011 年的非牟利組織，目的讓有志保育鄉郊的人士聚首一堂，把夢想化為現實。該組織在 2017 年獲馬會撥款近五千萬元，在荔枝窩推行「客家文化體驗村」項目，分兩期翻新 25 間村屋，完成後獲當局發出旅館牌照便可轉作民宿（圖8）。願意借出村屋的村民與該組織簽訂 20 年租約，每年有兩星期回來使用，以便祭祖掃墓，或參加節誕活動。城規會已批准 16 間村屋改作度假屋用途，條件是提供消防設施、排水渠、化糞池等。

聯合國保育大獎

荔枝窩的復耕和民宿計劃引起外界注意，亦吸引一些村民回來定居，或與團體合作復耕，或開設食肆為遊人提供食物。大部分村民認同鄉村活化概念，因為這樣才可令荔枝窩免於變成廢村，保留客家風情，凝聚下一代對家鄉的歸屬感。

2017 年的《施政報告》宣佈成立鄉郊保育辦公室，隸屬環境保護署，以統籌及資助保育鄉郊項目，讓非牟利機構和村民互動協作，促進偏遠鄉村的可持續發展。政府在 2019 年透過十八區重點工程項目，將荔枝窩的慶春約小瀛學校（1927 年）其中一座棄置校舍改作故事館，介紹荔枝窩的歷史、地理、自然生態和客家生活，讓市民

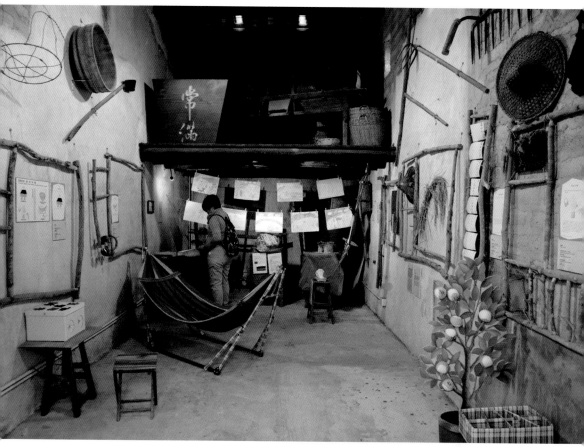

6　由舊屋活化的荔枝窩文化館，展覽村民借
　　出的舊物。

7　每逢假日，村民和義工在東門舉辦農墟，
　　售賣本地種植的農產品。

8　已完成修復的舊村屋，將用作度假屋接待
　　遊人。

多一個途徑認識慶春約七村。

荔枝窩鄉郊活化項目令鄉村再現生氣，2020 年底獲聯合國教科文組織（UNESCO）亞太區文化遺產保護獎（Asia-Pacific Heritage Awards for Culture Heritage Conservation）授予「可持續發展特別貢獻獎」（Special Recognition for Sustainable Development）。這是新設的獎項，目的讓大眾認識保育文化遺產對可持續發展的貢獻。

評審團的評語是：荔枝窩項目開創性地恢復了曾被遺棄的鄉村文化景觀，堅持在經濟、社會和環境等重要層面的可持續發展，採用以自然為本的解決方案，全面復興歷史悠久的客家村落。農田、林地和沿海生態系統的復原，各種歷史建築的適度修葺，農村人口再增長、鄉郊生活方式重現，還有社會企業興盛，預示荔枝窩一個新時代的來臨。該項目透過多管齊下的策略，將文化遺產的實踐概念，從傳統注重物質保育，轉為活生生的文化遺產。

梅子林鄉郊藝術

荔枝窩逐漸受到外界注意，但相距約 20 分鐘步程的梅子林仍被人忽略。該村村民已全部遷出，留下兩排村屋和遊樂場的馬騮架（圖9），景象荒涼。隨着荔枝窩開始活化，梅子林村長曾玉安在 2018 年夥拍沙頭角文化生態協會主席李以強，申請香港大學永續鄉郊活化項目的資助，如今梅子林也開始展現生機。

梅子林同樣有三百多年歷史，只是規模較小，由於距離海邊較遠，較荔枝窩更為隔涉。村中沒有廣闊平地，昔日村民在梯田耕作，1980 年代農業式微後，村中便無人居住，不少房屋倒塌。在村長努力下，2019 年重新引入溪水，並爭取到中電公司鋪設電纜，恢復供電，使荒村成為可居的地方。

梅子林的活化方向不是復耕，而是以鄉郊藝術作為重點，結合自然生態和客家文化。沙頭角文化生態協會曾在村中舉辦「天‧地‧人——梅子林藝術活化計劃」，並將一間村屋變成梅子林故事館，介紹區內歷史和展示舊式農具，還有藝術家製作昆蟲模型。另外邀請畫家葉曉文以當地動植物為題，聯同沙頭角的小學生在多間村屋的牆壁繪畫（圖10），再配合生態導賞團、工作坊等活動，吸引遊人到來認識自然文化和客家特色。

若果遊人增加，梅子林還會效法荔枝窩發展民宿，讓市民體驗客家生活。此舉也有助村民回流，修葺舊屋和經營小生意，免得鄉村消失於荒野中。梅子林附近的三椏村於 2018 年在北區區議會協助下，已將荒廢的遊樂場改為休憩廣場，另外蛤塘亦恢復供水供電。希望將來這個活化概念擴展至其他偏僻村落，慶春約七村再不是遺世獨立的地方。◆

9　梅子林藝術活化計劃吸引不少市民遠道而來認識這條荒村。

10　梅子林新繪的壁畫，取材自當地所見的大自然景貌。

馬灣舊村與九龍關

時代見證：隱藏城鄉的歷史建築

0
6
6

馬灣原是寧靜的小島漁村，回歸前當局興建青嶼幹線，令馬灣有陸路交通連接市區。發展商看好馬灣的發展潛力，購入大量農地，興建大型私人屋苑「珀麗灣」。今天青馬大橋和汲水門大橋在馬灣橫空而過，昔日的鄉村已被密集的高樓大廈掩蓋，傳統景貌逐漸褪色。

汲水門的急流

馬灣古名「銅錢洲」，「馬灣」之名相信源自島上的天后古廟。舊時村民稱天后為「阿媽」或「媽娘」（「媽」讀「馬」音），廟宇對出的海灣稱為「馬灣」，後來成為全島名稱（圖1），在天后古廟周邊形成的村落則叫馬灣村。

馬灣與大嶼山之間只一水之隔，最狹窄處不到 500 米，水流湍急，漁民稱之為急水門，後來改稱汲水門（圖2、3）。天后古廟建於灣畔，面向汲水門，被認為有助保佑眾人航行平安。另外有人在汲水門最狹窄的兩岸豎立四塊「鎮流碑」，希望鎮壓水流，讓船隻順利通過。在馬灣的馬角咀和龍蝦灣各有一塊，上面刻了「南無阿彌陀佛」等字（圖4）。

港府亦於 1912 年在馬灣以南的小島「燈籠洲」山上建了一座燈塔（圖5），為進出船隻導航，避免發生意外。燈籠洲燈塔已改為自動化操作，是香港現存五座戰前燈塔之一，2000 年被列為法定古蹟。

1　馬灣東北部建了大型屋苑「珀麗灣」後，島上面貌改變。

2　青嶼幹線連接大嶼山、馬灣和青衣島，在馬灣舊村可眺望汲水門大橋。

3　馬灣居民在汲水門豎立「汲水無波」牌坊，希望水道風平浪靜。

天后古廟和稅關

　　馬灣的天后古廟為兩進單開間結構，廟內最古老的文物是一塊由善信送贈的「藉賴鴻恩」牌匾，上款有「咸豐庚申年春季重修吉旦」等字，可見該廟建於 1860 年之前，是馬灣保存最悠久的建築物（圖 6、7）。

　　值得注意的是廟內有一些記載清代稅關的文物，包括「汲水門洋藥稅廠緝私拖船眾信等」在光緒三年（1877 年）敬送的「共被洪恩」牌匾、「汲水門稅釐二號拖船眾等」於光緒十四年（1888 年）敬送的「惟德是輔」牌匾（圖 8），及「汲水門稅廠眾信」於光緒十二年（1886 年）敬送的香爐，印證了馬灣稅廠人員曾到廟宇參拜和給予捐助。

　　清同治年間，粵海關在汲水門（馬灣）、長洲、佛頭洲和九龍城設立稅關，向進出香港商船所運載的鴉片和其他貨品徵收關稅，同時建立緝私船隊打擊海上走私活動。咸豐八年（1858 年）中英簽訂《天津條約》，附約列明鴉片改稱洋藥，可以自由買賣。光緒十二年（1886 年）中英簽訂《管理香港洋藥事宜章程》（亦稱《香港鴉片貿易協定》），批准鴉片在繳交稅款後可運入香港，或經香港運往其他地區。章程又授權中國海關總稅務司成立九龍關，接管粵海關在香港島外圍的四個關廠。九龍關於 1887 年成立，總部在皇后大道中 16 至 18 號銀行大廈二樓，由英國人摩根（M. T. Morgan）出任稅務司。

　　光緒二十三年（1897 年）九龍關在馬灣興建新關廠，由於要在私人土地建路，英籍關員便向村民借地，並立「九龍關」石碑和「九龍關借地七英尺」石碑為證（圖 9）。但一年後，英國租借界限街以北的新界土地，上述四個清廷關廠因位於英治範圍，因此停用，其後荒廢。村民保留了新關廠兩塊分開豎立的石碑，1990 年馬灣鄉事委員會將兩碑合併置於鄉委會大樓外（圖 10），加上文字說明供遊人參觀。但稅關遺址卻沒有得到適當保護，現今僅餘殘垣。

4　馬角咀的鎮流碑仍然屹立，上面刻了
　　「南無阿彌陀佛」等字。

5　馬灣對出的燈籠洲，山上建了燈塔，
　　為行經汲水門的船隻導航。

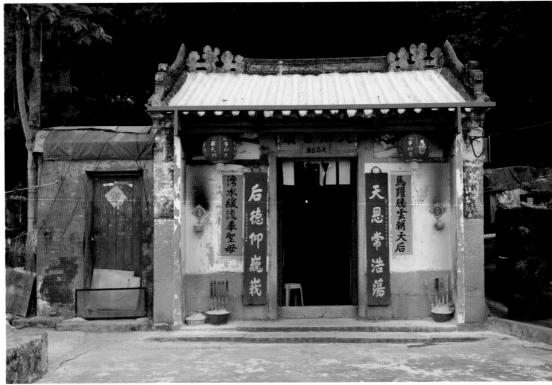

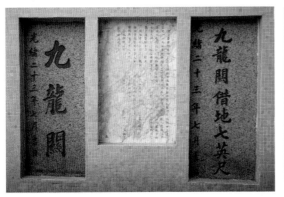

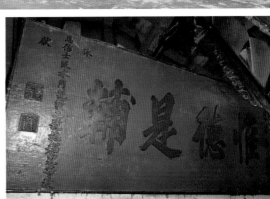

據學者研究，馬灣關廠四角曾豎立「九龍關」碑石，作為界定範圍。2020 年 11 月有村民在馬灣舊村草叢發現其中一塊，告知古蹟辦。2021 年 4 月此碑為外界得悉，但沒多久馬灣舊村便封閉進行修復翻新，令許多市民緣慳一面。碑石上刻有「九龍關」三字（圖 11），但沒有年份，形狀較 1897 年的九龍關石碑細小，石質亦不同，可能屬於較早年代。

天后古廟和 1897 年的九龍關石碑已被評為三級歷史建築，會獲原址保留。附近有「梅蔚」二字石刻（圖 12），何時刻鑿不詳。文獻提到景炎二年（1277 年）帝昰與趙昺南逃時曾移駐梅蔚，但沒有詳述具體位置，故此眾說紛紜。有指梅蔚是大嶼山梅窩的舊稱，也有說是馬灣或青衣。古蹟辦已將稅關遺址和「梅蔚」刻石列為「具考古研究價值的地點」，希望日後能找到更多資料填補歷史空白。

馬灣的變遷與保育

馬灣村位於小島西端（圖 13），對出的海灣曾停泊不少船隻，村中大街有茶樓、雜貨店、理髮店等，碼頭附近有暖水壺廠、膠鞋廠等，興旺一時（圖 14）。馬灣鄉事委員會大樓旁有馬灣婦孺健康院（1968 年）、馬灣文化康樂中心（1978 年）、馬灣老人中心暨庇護站（1988 年）和兒童遊樂場，反映該村過去是島上村民的生活中心。

1990 年代，當局計劃在馬灣村興建青馬大橋橋躉，遭村民反對。新鴻基在馬灣持有許多農地，便提出在島北建造新村屋，協助政府遷徙村民，並興建和營運非牟利的馬灣公園（圖 15），以換取在東北角的農地興建大型屋苑「珀麗灣」。

6	
7	8
9	10

6、7　馬灣天后古廟是島上最具歷史價值的地方，天后誕尤為熱鬧。

8　　廟內牌匾記載了天后宮與汲水門稅廠的關係。

9　　「九龍關」和「九龍關借地七英尺」石碑印證了英籍關員向村民借地興建九龍關的歷史。

10　村民將兩塊舊石碑合併，加上金字頂，在馬灣鄉事委員會大樓外展示。

古蹟辦在 1993 年發現東北角的農地（東灣仔北）有先民遺址，1997 年聯同中國社會科學院考古研究所進行大規模考古發掘，涉及面積約 1,500 平方米，發現了 19 處新石器時代晚期（距今約四千年）墓葬和一處青銅時代早期（距今約三千五百年）墓葬的遺址，還找到先民居住遺跡、人骨和陪葬品，對研究華南地區史前居民的種族來源提供寶貴資料，因此被評選為 1997 年全國十大考古發現之一。可是現今遺址長埋私人屋苑之下，只能在博物館觀賞出土文物。

　　1997 年政府與新鴻基達成合作協議，興建和營運馬灣公園，希望將馬灣打造成新的旅遊點。政府以象徵式地價批地，第一期的休閒設施有大自然公園、「挪亞方舟」和太陽館，分別於 2007 年、2009 年和 2012 年啟用。第二期修復和活化馬灣舊村（包括山丘上的美經援村）〔圖16〕，翻新成藝術村，但由於有少數寮屋租戶未獲安置而拒絕遷出，結果拖延多年，至 2021 年 3 月底才與新鴻基簽立批地文件，正式開展工程，預計 2024 年完成。

11
—
12

11　另一塊「九龍關」碑石最近在馬灣舊村發現，相信比 1897 年的「九龍關」石碑還要久。

12　在馬灣舊村海邊所見的「梅蔚」石刻，來源和含意眾說紛紜。

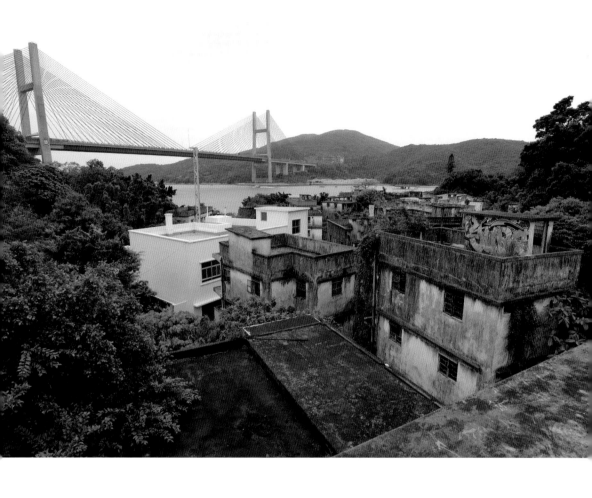

13　馬灣舊村將翻新成藝術村，部分村屋
　　保留用作工作室和店舖。

14　人去樓空的舊屋曾是遊人拍照勝地，
　　現已封村進行活化。

15　馬灣山丘上冒出巨大的太陽館，是馬
　　灣公園第一期設施。

13

14　15

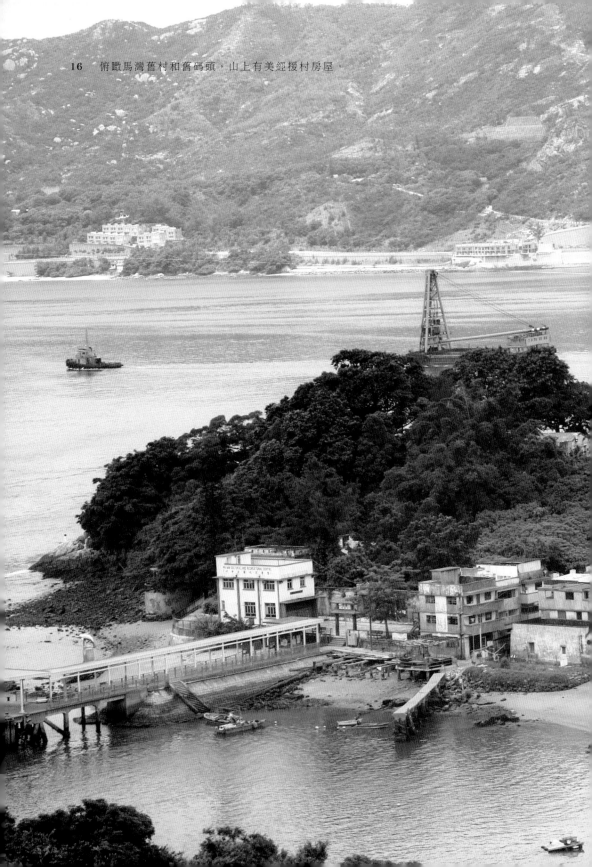

16 俯瞰馬灣舊村和舊碼頭，山上有美經援村房屋。

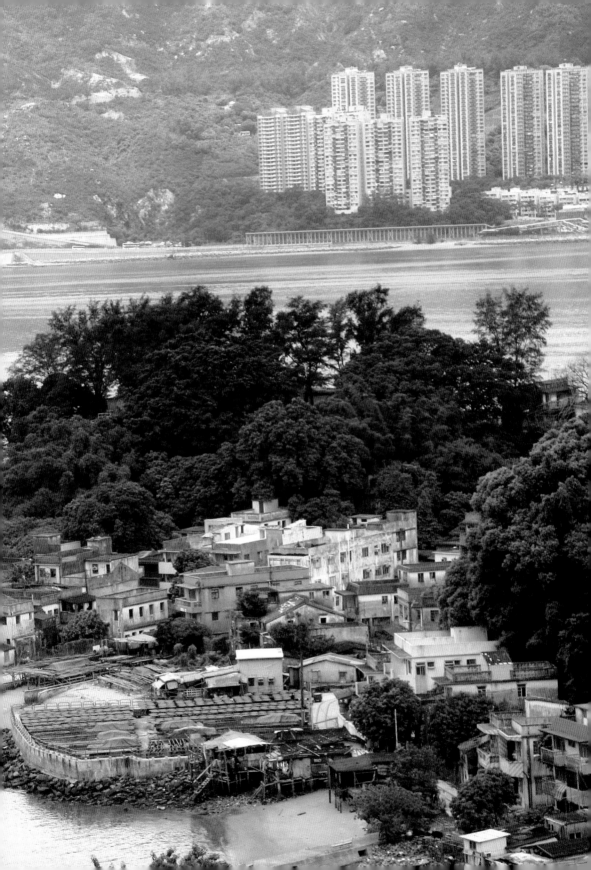

大小芳園

距馬灣村不遠的田寮村，有一間由陳氏族人興建的芳園書室，其前身是陳氏書齋，以「卜卜齋」教學。1922年民國政府落實《壬戌學制》，實行「六三三」，即小學六年、初中三年和高中三年，翌年頒佈《中小學課程綱要》，加入新科目。新界傳統書塾跟隨轉變，新式學校紛紛出現。陳氏族人有見及此，出售馬灣東灣沙灘的沙泥，購買麻石和青磚等材料，在村民義務參與下，約於1930年建成兩層高的芳園書室，是島上第一間小學（圖17）。

為配合新式教育，芳園書室外觀加入西方元素。二樓陽台圍以混凝土欄杆，配上幾何圖案裝飾。屋頂的女兒牆顯示書室名字，半圓形的山牆雕了傳統的寶相花，表達吉祥願望（圖18）。

隨着人口增加，馬灣鄉委會在芳園書室附近另建新校，1963年落成，名為「馬灣公立芳園學校」，逐漸取代芳園書室。隨着馬灣發展，田寮村村民遷往田寮新村，政府收回芳園書室，評為三級歷史建築。2008年發展局推出活化歷史建築伙伴計劃，芳園書室是其中一個項目。其後由圓玄學院社會服務部取得活化權，2013年將之改為「旅遊及教育中心暨馬灣水陸居民博物館」。但因書室位置偏遠，空間細小，未能吸引太多遊人到訪，結果營運至2016年底便將書室交回政府，現在重新納入活化計劃中。

馬灣公立芳園學校是單層長形建築，面積較大，但村民稱之「小芳園」，叫芳園書室「大芳園」。1980年代社會環境轉變，入讀村校人數逐漸減少，「小芳園」終在2003年停辦。新鴻基將之改為馬灣公園古蹟館，2007年開幕，展出昔日農具和生活用品，還有新石器時代晚期馬灣墓葬的男性和女性復原頭像（圖19）。館外有一座唐代灰窰和一座清代磚窰（圖20），是1997年在東灣仔北考古時發現，現移放此處展出，但與周邊環境顯得格格不入。

芳園書室和馬灣公立芳園學校不在馬灣公園內，但馬灣村的天后古廟則在第二期發展範圍，新鴻基會將廟宇修復，但日後只作為古蹟展示，不會給人上香或慶祝天后誕，新鴻基贊助村民在石仔灣山坡另建一座天后廟給村民拜祭。至於新發現的「九龍關」碑石，古蹟辦表示具有文物價值，已納入「由古物古蹟辦事處界定的政府文物地點」清單。期望該碑可原封不動展示，讓人得知昔日的稅關位置。◆

17　芳園書室是馬灣第一間現代小學，棄置後由政府作活化用途。

18　翻新後的芳園書室，山牆呈現色彩艷麗的寶相花圖案。

19　馬灣公立芳園學校停用後，由發展商改為馬灣公園古蹟館，展品包括新石器時代晚期的男性和女性復原頭像。

20　原位於馬灣東灣仔的清代磚窰，因興建珀麗灣而搬至馬灣公園古蹟館。

17

18　19

20

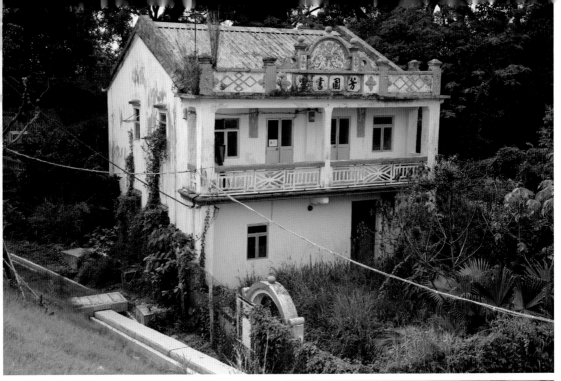

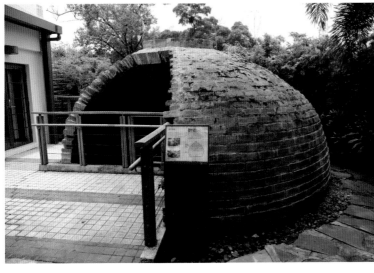

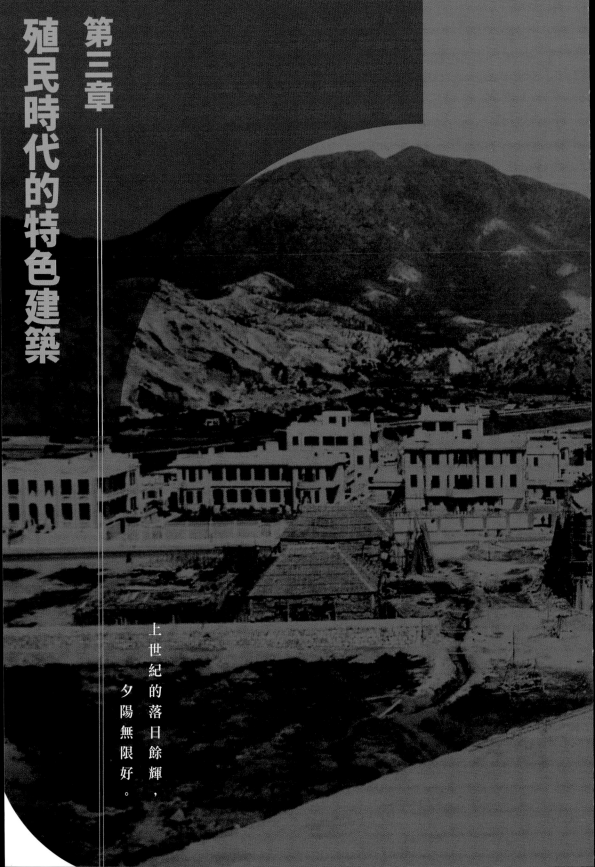

第三章

殖民時代的特色建築

上世紀的落日餘輝，夕陽無限好。

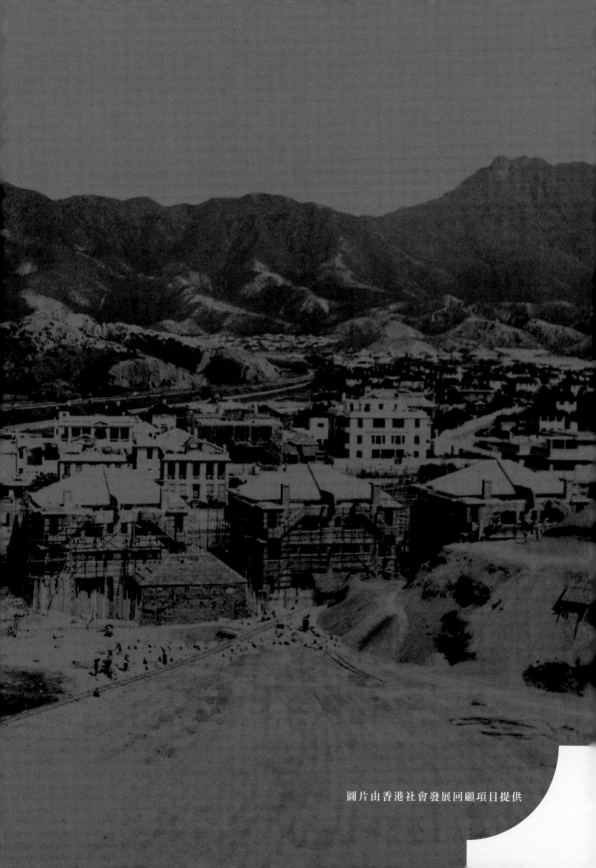

圖片由香港社會發展回顧項目提供

加多利山的包浩斯建築群

以色列的特拉維夫（Tel Aviv）因擁有四千多幢白色樓房而享有「白城」之名，這些房屋大都建於一九三〇年代，屬早期現代主義，又稱包浩斯（Bauhaus）風格。由於數量多而風格統一，二〇〇三年被聯合國科教文組織列為世界文化遺產。香港也有「縮小版」的包浩斯白色住宅建築群，看似一座「小白城」，在旺角西面的加多利山（Kadoorie Hill）。

「包浩斯」原是德國一間設計學院的名稱，1919 年開辦，設計理念主張簡約，減去無謂裝飾，不求對稱工整，重視功能和科技，表現工業時代的實用美學。1933 年該校被納粹政府關閉，部分建築師和設計師轉到美國和以色列發展，令「包浩斯」思潮席捲歐美，並擴及世界，成為了現代建築及「摩登」的代表。

嘉道理與布力架

加多利山的洋房在這個時代背景下興建，以白色為主調（圖1），自 1937 年起陸續落成。除了有些在二戰期間受破壞而重建，大部分都保持最初面貌，是本地住宅區極罕見的例子，在香港近代建築史上佔一席位。

山上有兩條街道，分別是嘉道理道（Kadoorie Avenue）（圖2），及呈環狀的布力架街（Braga Circuit）（圖3），紀念開發加多利山的兩位人物。前者是香港建新營造有限公司（Hong Kong Engineering & Construction Co. Ltd.）大股東艾利・嘉道理（Elly Kadoorie，1865-1944 年），後者是該公司董事會主席布力架（Jose Pedro Braga，1871-1944 年）。

1 加多利山的房屋採用簡約設計，外牆以白色為主。

2 加多利山的名稱來自猶太人艾利‧嘉道理，山上其中一條街道命名為「嘉道理道」。

3 山上另一條環狀街道「布力架街」是紀念葡裔人士布力架，他是香港建新營造有限公司主席。

1	2
3	

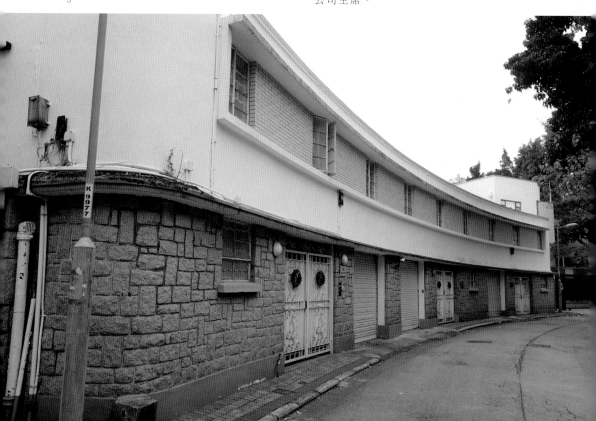

艾利·嘉道理是祖籍伊拉克巴格達的猶太人，1880年經印度孟買來到香港，在親戚開設的沙宣公司（E. D. Sassoon & Co.）任職，三年後其弟弟艾理士·嘉道理（Ellis Kadoorie，1867-1922年）也來港創業。艾理士終身未娶，哥哥艾利有兩名兒子，名為羅蘭士（Lawrence，1899-1993年）和賀理士（Horace，1902-1995年），是嘉道理家族的第二代。家族在港的主要業務包括中電、半島酒店、山頂纜車及其他慈善事業。

布力架是在香港出生的葡裔人士，年輕時任職印刷行、教師和報社。1927年被委任為潔淨局成員，1929年擔任立法局首位葡籍非官守議員，成為當時的葡人領袖。1930年出任香港建新營造有限公司董事局主席，專注房地產發展。

低密度花園城市

建新營造有限公司由商人施雲（Robert Shewan）於1922年創立，以承包土木工程為主。後因時局動盪，工人運動頻仍，令公司經濟出現問題。艾利·嘉道理和何東兩位商人看好九龍半島發展潛力，便注資公司，艾利後來成為大股東。1931年11月，公司以326,000元在公開賣地中投得一處名為「大石鼓」的荒山，佔地約30英畝（逾130萬平方呎），興建花園城市，命名「加多利山」（圖4）。

大石鼓位於英王子道（今太子道西）、亞皆老街和窩打老道之間，人煙稀少。1924年英王子道通車後，有商人在九龍塘和何文田興建花園城市，區內陸續出現社區設施，如九龍醫院（1925年）、拔萃男書院（1926年）、喇沙書院（1932年）、聖德肋撒堂（1932年）、英皇佐治五世學校（1936年）和瑪利諾修院學校（1937年）等，吸引中產和富裕人士遷入。

加多利山於1932年由輔政司修頓（W. T. Southorn）主持動土禮，經過開山劈石、填平山谷，1937年首批樓房落成，包括三幢獨立屋（houses）、一座平房（bungalow）和六幢「半相連」的房屋（semi-detached houses），由建築師樓 Messrs. Davies, Brook and Gran 負責設計。全屋裝了冷氣，主人房附有獨立衞生間，在當時屬於豪華住宅。

1941年底，山上有34幢獨立屋入伙，同年入伙的還有亞皆老街的聖佐治住宅大廈（St. George's Mansions）（圖5），分兩幢，均三層高。然而香港隨即淪陷，加多利山的物業被日軍佔據，艾利·嘉道理和布力架亦在大戰期間（1944年）相繼離世。

4　加多利山在1930年代開發時一片荒蕪，幾乎寸草不生。（圖片由香港社會發展回顧項目提供）

5　從1951年的舊照片可見，中電總部大樓與西鄰的聖佐治住宅大廈各自分隔，後來連結一起。（圖片由香港社會發展回顧項目提供）

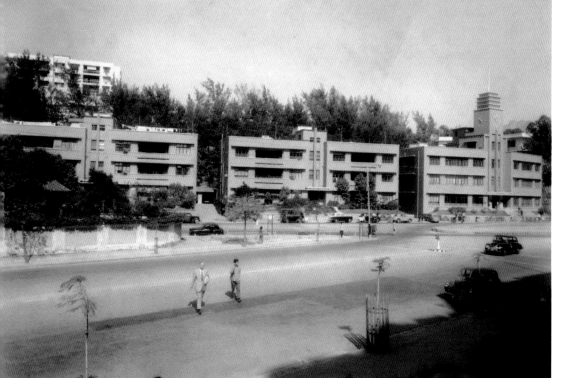

戰後山上發展

戰爭結束後，英國陸軍和空軍一度入住加多利山。1946 年回復民用，大機構如黃埔船塢、怡和、通用電氣和中國海關等相繼租住山上物業。當時羅蘭士‧嘉道理擔任建新營造有限公司主席，賀理士‧嘉道理出任董事。1950 年代初，建新再度開發加多利山，增建房屋。其中嘉道理道 20 號有部分結構呈圓形而被稱為圓屋（Round House）（圖 6），據說設計出自羅蘭士‧嘉道理的手筆。

根據 1959 年 12 月的地租登記冊紀錄，加多利山範圍涵蓋 57 座獨立屋、聖佐治住宅大廈 12 個住宅單位、聖佐治閣（St. George's Court）23 個住宅單位，以及窩打老道 7 個店舖。當時的租戶主要來自企業、商貿、船務和航空等，反映香港經濟恢復增長。

聖佐治閣所在地原屬於拔萃男書院，該校早年由港島遷至旺角時陷入財政危機，為了讓新校舍順利建成，便接受政府建議，出售般含道舊校校址，並申請額外撥款和貸款。之後要償還貸款，把新校旁邊土地售予建新營造有限公司，該地段可容許興建較高層的建築物，所以出現了三幢六層高的聖佐治閣。

迄今，嘉道理家族在加多利山持有 85 座獨立屋及聖佐治閣（圖 7）。獨立屋由三千呎至六千呎不等，每座均附有花園和車庫，有些更有游泳池。由於只租不賣，因此未受重建影響。今天華人住戶逐漸增加，約佔六成。有些租客頗為長情，其中兩戶人租住了超過 60 年，一戶是華人。

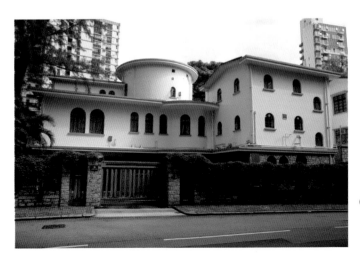

6　嘉道理道一座 1950 年代初建成的住宅，據說由羅蘭士嘉道理設計。

中電總部大樓的保育

由於中電九龍塘辦公室用地不足，建新營造有限公司在 1936 年將加多利山山腳（亞皆老街）一幅面積 16,050 平方呎的土地，以 33,752 元賣給中電，用作興建新總部，1940 年落成。大樓高三層，中央屹立鐘樓，左右兩翼伸展，設計對稱。立面有垂直線條，頂端有梯級狀屋頂和旗杆，富有裝飾藝術（Art Deco）風格，這是早期現代建築另一種流行式樣。

負責設計新總部大樓的建築師是留學英國劍橋大學的關永康（演活「蘇絲黃」的電影明星關南施的父親），他受僱於 Davies, Brooke & Gran 建築師事務所，大樓建成後即成為亞皆老街的地標（圖 8）。

1941 年，建新營造有限公司在中電總部西鄰建了兩幢三層高的出租公寓，名為「聖佐治住宅大廈」，同樣由關永康設計。兩幢公寓皆一梯兩伙，各六個單位，每個單位有六個房間連客飯廳，並有臨街大露台。隨着社區用電需求增加，中電不斷發展，總部大樓不敷應用，遂於 1959 年和 1968 年先後購入毗鄰的聖佐治住宅大廈，與總部大樓連結，令辦公室空間擴大。

中電於 2001 年向屋宇署申請重建總部大樓並獲批准，由於鐘樓及兩翼隨後被建議評為一級歷史建築，發展局遂與中電磋商保育問題，最後中電決定只拆卸聖佐治住宅大廈，保留鐘樓部分，計劃用作設立兩間博物館，以電力和香港社會發展為主題，預計 2022 年底開放給市民參觀。

中電與信和置業合作在聖佐治住宅大廈舊址興建三幢 25 層高的住宅大廈，總地積比率由 5 倍放寬至 5.5 倍，高度限制由 80 米放寬至 100 米，以補償因保育鐘樓部分而損失的樓面面積。這是發展局利用放寬高度限制和總地積比率而進行建築文物保育的其中一個項目。◆

7　加多利山為低密度的住宅群，左方遠處是三幢六層高的聖佐治閣。（圖片由吳文正提供）

8　1992 年 的 聖 佐 治 住 宅
　　大 廈 （ 圖 左 ） 和 中 電 總
　　部 大 樓 。 前 者 已 拆 卸 重
　　建 ， 後 者 將 設 立 兩 間 博
　　物 館 。 （ 圖 片 由 香 港 社
　　會 發 展 回 顧 項 目 提 供 ）

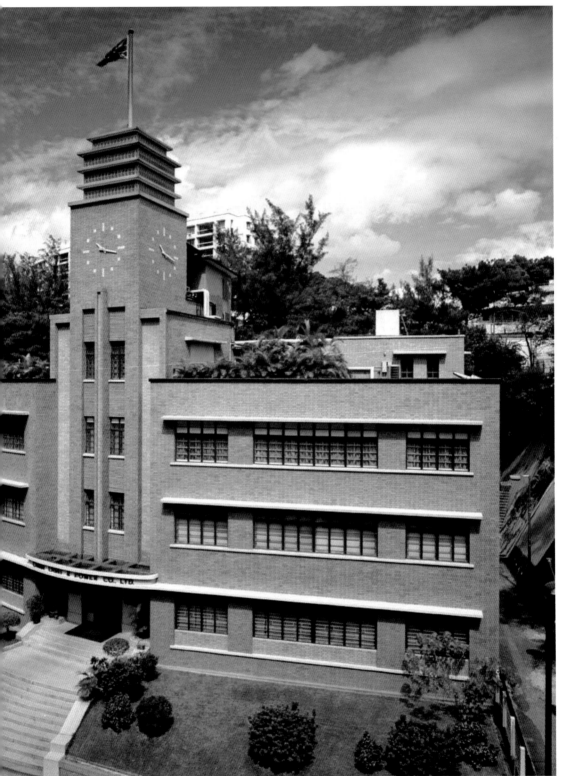

大埔吐露港的殖民地式住宅

英國一八九八年租借新界，翌年以大埔為新界的行政中心，隨即興建大埔道連接九龍和大埔，一九○二年通車，部分路段行經吐露港。港府在大埔圓崗先後設立大埔警署（一八九九年）和北約理民府大樓（一九○七年），又在吐露港的元洲仔山丘上興建理民官官邸 Island House（一九○六年）。這三座建築物已先後被列為法定古蹟，較為大眾所認識，但距離不遠的大埔公路隱藏了兩座古老西式大宅，則鮮為人知。

九鐵高級員工宿舍

在大埔墟和大埔滘之間的黃宜坳村後方小丘上，有一座比九廣鐵路還早落成的建築物，就是九鐵高級員工宿舍。它距離元洲仔的 Island House 不遠，兩者同建於 1906 年。宿舍樓高兩層，外牆髹上白色，因此又稱「白屋」（White Cottage，1930 年代改稱 White House）（圖1）。其位置居高臨下，面向吐露港，當年的外籍管理人員入住此處，方便監督鐵路工程興建。

1910 年 10 月 1 日九廣鐵路英段通車，外籍管理人員功成身退。白屋由政府接管，1920 年代初用作大埔中文學校的督學宿舍，後來英國聖公會的聖經差會（Bible Churchmen's Missionary Society）租用此屋作為基地，以便往來大埔一帶傳教。之後曾經租用的人還有巴馬丹拿建築師 Henry Jemson Tebbutt 和香港置地公司助理 Ernest Oswald Schroeter。大屋後來空置，由於維修保養費用不菲，政府於 1939 年嘗試把白屋拍賣，但無人問津。

淪陷期間，日軍佔用白屋作為憲兵總部，捕捉抗日人士回來嚴刑拷問，據說還在屋內行刑，以致傳出鬼故。戰後政府收回白屋修復，並加建單層副樓用作傭人宿舍（圖2），給予高級公務員居住。入住者先後有工商署助理署長 Pat Dodge、市政事務署副署長 Paddy Richardson 等，最出名的是姬達（Jack Cater）和黎敦義（Denis Campbell Bray）。姬達曾任職皇家空軍，其後轉入政府工作，1973 年獲港督麥理浩爵士（Sir Crawford Murray MacLehose）委任為香港首位廉政專員，專責打擊貪污，成績斐然，1978 年升任布政司。

黎敦義父親是英國循道會來華傳教士黎伯廉牧師（Rev Arthur Bray），他在香港出生，能操流利廣東話。1950 年加入港府，歷任新界民政署長（1971-1973 年）和兩任民政司（1973-1977 年及 1980-1984 年），與地區人士有良好關係。

崇德家福軒

1999 年政府將白屋租予香港家庭福利會，成為全港首間家庭退修中心，提供日營、宿營和興趣小組等活動，讓參加者學習處理情緒和新知識，以提高解決問題的能力。白屋獲國際非政府組織「崇德社」（Zonta）捐款支持，因而命名為「崇德家福軒」（Zonta White House）。

除了參加家福會活動的人有機會進入這座大屋外，平時不對外開放。四周林木鬱蔥，環境恬靜，自成一國，享有高度私隱。主樓由兩座不對稱的房屋相連而成，一邊有凸出的特大窗台，另一邊有曲尺形遊廊，後期加了欄柵防盜。室內有大小客廳各一（圖3），以曲折廊道貫通。二樓劃分四個房間，整體上仍保留當年洋人的居住環境。

由於白屋位置偏遠，且被村屋遮擋，一般人並不知道這座大宅存在。古蹟辦早期也沒有將它納入 1,444 幢歷史建築評級名單，後來才作增補，2013 年確定為二級歷史建築。古蹟辦曾於 2019 年將白屋物納入「古蹟周遊樂」，安排市民入內參觀。

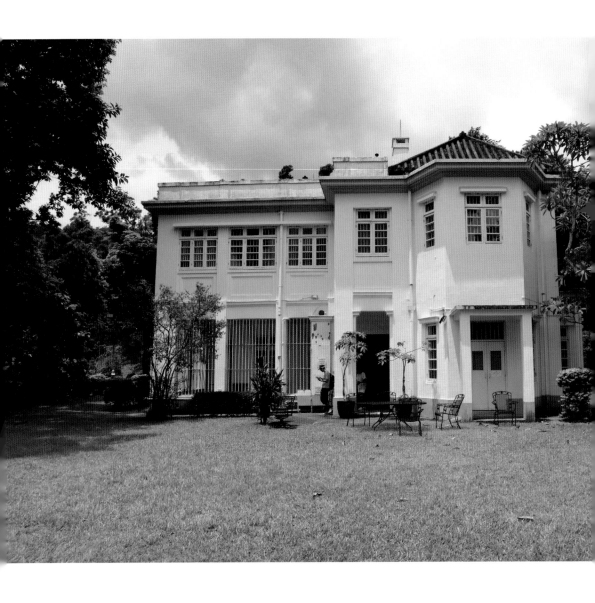

1　大埔黃宜坳村後方的前九鐵高級員工宿舍，是九鐵現存最久
　　的建築物，今改為家庭退修中心。

2　白屋周邊種滿樹木，戰後加建單層房屋作為傭人宿舍。

3　主樓大廳設有壁爐，隔鄰的 drawing room 供女士聚會。

大埔瞭望台

　　沿大埔公路走至大埔滘，在偏離公路不遠處也有座古老大宅，名為 Tai Po Lookout，官方譯作「大埔瞭望台」（圖4），但並非真正的瞭望台。最初的主人是一位來自英國的土木工程師，名為傑斯（Lawrence Gibbs），他嚮往吐露港這片青山綠水景色，1904 年購地建屋自住。傑斯當時任職「甸尼臣藍及刼士」（Denison, Ram & Gibbs）建築師樓，大宅由他親自設計，外加寬闊遊廊，具殖民地建築風格。其時沒有水管連接大屋，傑斯另建一座高大的圓形水塔，引入山水儲存，同時亦可讓他登臨眺望附近一帶景色，Lookout 之名相信源於此塔。

　　二十世紀初的大埔，對外交通隔涉，大埔道是唯一的汽車幹道。1910 年九廣鐵路英段通車，設有大埔站（戰後改稱大埔滘站）和大埔墟站，自此出入大埔增加一個途徑。但大埔瞭望台與大埔滘站之間尚有一段距離，如無汽車代步，仍然不便。

　　大埔瞭望台於 1929 年至 1933 年三度易手，最後成為傅瑞憲（John Alexander Fraser）的物業。他於 1919 年由英國來港，獲港府聘任為官學生（Cadet，其後稱政務官），曾任北約理民府官，1930 年獲港府送往英國修讀法律。回港後出任助理律政司，期間購入大埔瞭望台自住。

　　隨着大戰逼近香港，1941 年 4 月傅瑞憲出任港府新設的防衛司（Defence Secretary）。同年 12 月太平洋戰爭爆發，香港淪陷，他被日本人囚禁於赤柱拘留營，但暗中為英軍服務團（British Army Aid Group）搜集情報，以便營救戰俘和策劃逃亡。他秘密收藏一部無線電裝置收聽盟軍廣播，獲得外界消息。1943 年，東窗事發，日軍拘捕了一批營友，當中包括傅瑞憲，並嚴刑拷問，傅瑞憲等人對有關行動三緘其口。同年 10 月 29 日，日軍處決傅瑞憲等人。

　　傅瑞憲終年 47 歲，1946 年獲喬治六世（George VI）追贈喬治十字勳章（George Cross），以表揚其英勇行為。這是英聯邦最高級的平民榮譽，僅次於頒予軍人的維多利亞十字勳章（Victoria Cross）。他是英軍服務團成員，獲葬於赤柱軍人墳場，墓碑的名字旁可見他所得獎項：G.C.、M.C. 和 BAR（George Cross, Military Cross and Bar），並刻了英國皇家徽章和喬治十字勳章（圖5）。

4　大埔瞭望台由單層平頂建築和圓塔組成，現為私人住宅，
　　不開放參觀。

5　曾入住大埔瞭望台的傅瑞憲在 1941 年出任防衛司，淪陷時
　　被日軍處死，葬於赤柱軍人墳場，墓碑刻有喬治十字勳章。

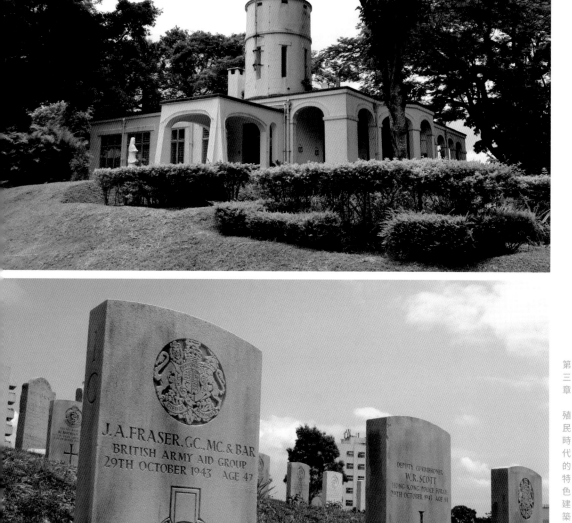

1947 年政府購入大埔瞭望台，改作高級公務員宿舍，曾經入住者包括大埔理民府官和警務處人員。1996 年租予新成立的愛滋寧養服務協會，翌年投入服務。這是亞洲首間 24 小時運作的醫療中心，為臨終愛滋病患者提供住院、日間診療和關顧服務。由於與公立醫院的住院服務重疊，政府不再資助，協會於 2000 年結束大埔瞭望台的工作。之後該處回復住宅用途，由政府產業署租予私人居住，不對外開放（圖6）。

百多年來，這座住宅未有經歷很大的改動或破壞，加上其中一位住客是傅瑞憲，多了一重歷史意義，故被古諮會評為一級歷史建築。

大埔新市鎮

1970 年代大埔發展為新市鎮，當局在元洲仔一帶填海，小島與陸地完全相連。1974 年港府開設較高級別的新界政務司一職，由鍾逸傑（David Akers-Jones）出任，同年他遷入 Island House（圖7，8），負責推動新市鎮發展，處理鄉民與政府之間就土地問題的爭拗。1985 年他升任布政司（相當於特區政務司長），遷出住了 12 年的 Island House。翌年當局將這座法定古蹟交予世界自然基金會香港分會管理，作為自然環境保護研究中心。

另外，靠近大埔墟火車站的前北約理民府大樓和大埔警署亦先後成為法定古蹟和進行活化。前者在 2002 年租予香港童軍總會用作新界東地域總部，名為「羅定邦童軍中心」。舊大埔警署於 2008 年納入活化歷史建築伙伴計劃，由嘉道理農場暨植物園活化為「綠匯學苑」，2015 年開幕，透過素食和旅舍推廣低碳生活。◆

6

7 8

6　大埔瞭望台採用遊廊式設計，以適應香港的濕熱天氣。

7　大埔元洲仔的政務司官邸曾是新界最高級官員的住宅，現由世界自然基金會使用。

8　前政務司官邸面向吐露港，下方海邊有直升機坪。

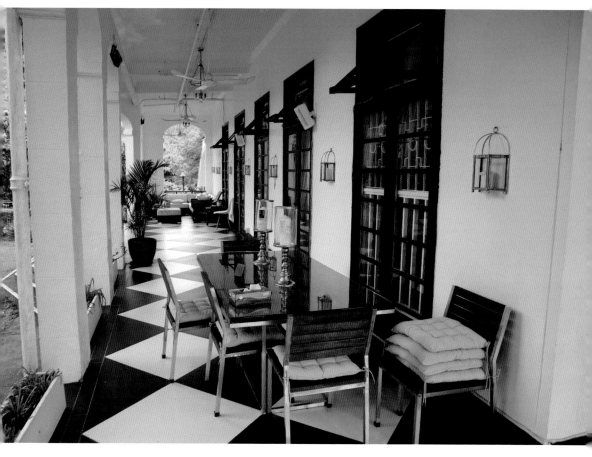

調景嶺和流浮山警署的活化

香港不少殖民地時代的警署先後退役，部分獲賦予新的用途而重生，現在大部分已開放給市民參觀。港島有赤柱警署、香港仔警署、半山區警署（八號差館）、灣仔峽警署和中區警署（二號差館，已停用）、灣仔警署（大館）；九龍有尖沙咀水警總部、油蔴地警署（計劃活化），新界和離島有大埔警署、屏山警署、上水警署、第二代沙田警署和大澳警署，最新一批獲活化的有調景嶺警署和流浮山警署。

調景嶺平房區

老一輩香港人還記得，調景嶺曾有「小台灣」之稱，每逢雙十節便出現一片青天白日滿地紅的旗海，散發着濃厚的政治色彩。調景嶺前稱「吊頸嶺」，位於將軍澳南端的照鏡環，本來渺無人煙，1950 年港府將七千名逃難來港的親國民黨人士，由港島摩星嶺遷來此偏僻角落，令他們與外界隔開，避免跟左派人士發生衝突。

最初他們以為會獲台灣方面接收，故搭了千多個簡陋的 A 字棚，每個可容四人，暫時棲息。怎料台灣方面沒有安排他們赴台，一直住下來，人數愈來愈多。後來他們自行建屋，還築了一條車路。憑着各人努力，加上不少外籍宣教士到來提供服務，最終在荒野上建立家園。

港府於 1961 年宣佈將調景嶺闢為平房徙置區，供應水電。1956 年雙十節九龍發生暴亂，港府覺得要加強對調景嶺右派陣地的監視，因此在 1962 年在茅湖山興建警署（圖1），扼守平房區出入口。昔日由九龍乘小巴前往調景嶺，經過靈實醫院至寶琳南路盡頭，便在警署對開下車。

調景嶺警署表面上維持治安，實際上居高臨下監視。警署屋頂設有瞭望塔，安裝強力探射燈，每晚向各處照射。但警員很少入區巡邏，區內的保安工作主要由居民自衛隊負責。事實上調景嶺治安一向良好，警員樂得清閒，還有時間在警署門口建造金魚池。

港府在回歸前一年清拆調景嶺平房區，平整土地後興建高樓大廈（包括彩明苑和健明邨等），原貌已不復見，社區歷史亦從此消失。屬於那個年代的調景嶺警署停止運作，但獲得保留。

當局清拆調景嶺平房區當日，位於第三區的普賢佛院負責人不滿政府沒有撥地給其搬遷，作出激烈抗議。他從屋頂飛身撲下，撞傷自己和數名警員。其後政府以象徵式租金和短期租約方式，將調景嶺舊警署三分之一地方租予普賢佛院作宗教用途（圖2）。報案室改為忠烈祠，擺放黃花崗七十二烈士、抗日烈士和已故調景嶺居民的靈位。

將軍澳風物汛

行政長官在 2013 年施政報告宣佈推行社區重點項目計劃，西貢區議會決定將茅湖山一帶發展將軍澳文物行山徑，連繫鴨仔山、衛奕信徑第三段及茅湖山觀測台，並撥款 2,382 萬元把調景嶺舊警署改為將軍澳歷史風物資料館，讓參觀者認識將軍澳的發展。該館其後更名「將軍澳風物汛」，文物行山徑改名「風汛同樂徑」，全長約九公里。「汛」在古代為基層軍事單位或駐地，以配合舊警署的特殊背景。

地政總署於 2013 年與普賢佛院終止租約，但負責人不肯搬出，2015 年強行收回。西貢區議會在 2017 年為行山徑及資料館計劃舉行動工禮，舊警署旁邊兩幢前警員宿舍將改建為旅舍，名為「靈風雅舍」，設有 14 間客房，提供類近民宿的住宿設備（圖3）。將軍澳風物汛和旅舍均由基督教靈實協會以非牟利及自負盈虧方式管理經營。

舊警署見證了調景嶺平房區的興衰，是「小台灣」年代唯一尚存的建築物，古蹟辦已把它加入歷史建築評級名單，準備給予評級。該區還有一處由麻石砌成的古蹟，就是茅湖山觀測台，它比調景嶺平房區更悠久，2009 年底已被評為一級歷史建築。

茅湖山觀測台位於舊警署對上山坡，主建築呈圓形，頗像碉堡（圖4），古蹟辦未能確定其興建年份，但根據資料，在 1898 年英國租借新界之前已經存在，故推測是清朝的觀測台。向海一方有圓拱形窗口，昔日可以眺望將軍澳水域（圖5），古蹟辦估計觀測台的人遇見特別情況時，會利用信號燈或煙火通知佛頭洲（又名佛堂洲）的稅關。該處還有一座單層石屋，可供駐守人員休息。自從有傳媒報道，這座廢堡便成為遊人的打咭勝地。有人在石牆塗鴉，更有人用石塊作燒烤爐，結果古蹟辦在 2015 年以鐵絲網圍封，現在只能隔網觀看。

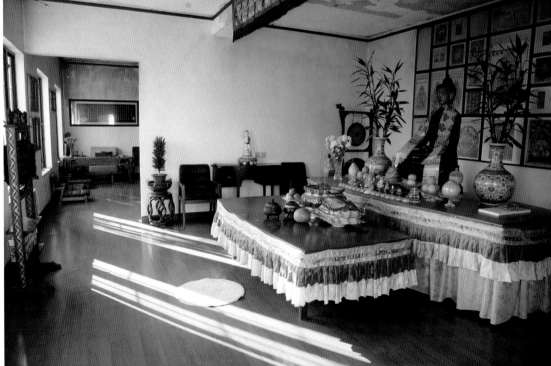

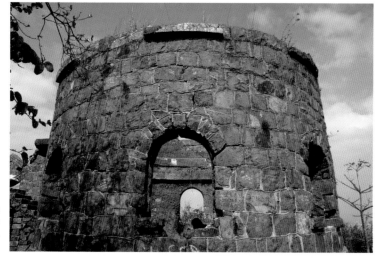

1　1962 年 建 成 的 調 景
嶺 警 署 ， 主 要 負 責
監 察 調 景 嶺 平 房
區。

2　調 景 嶺 平 房 區 清 拆
後 ， 政 府 將 調 景 嶺
警 署 部 分 地 方 租 予
普 賢 佛 院 ， 至 2015
年 收 回。

3　調 景 嶺 警 署 自 1996
年 停 用 後 ， 毗 鄰 的
宿 舍 長 期 棄 置 ， 現
計 劃 發 展 為 旅 舍。

4　茅 湖 山 上 有 一 座 圓
形 石 砌 建 築 ， 估 計
是 晚 清 年 代 的 觀 測
台。

5　茅 湖 山 觀 測 台 有 多
個 圓 拱 形 窗 口 ， 可
以 瞭 望 進 出 將 軍 澳
一 帶 水 域 的 船 隻。

監視偷渡的前哨站

1949 年之後有大批內地居民湧入香港開展新生活，為社會帶來壓力。港府於 1951 年 6 月將邊境一帶劃為禁區，當時的警務處處長麥景陶在邊境附近的山頭建了七座碉堡型的瞭望站，稱為「麥景陶碉堡」，以加強堵截，但仍有不少人從水路偷渡來港。1962 年興建的流浮山警署，目的就是打擊非法入境者。

流浮山警署位於小山崗上，一邊眺望屏山，另一邊俯瞰后海灣（又名深圳灣）（圖 10）。警署採用鋼筋混凝土結構，樓高三層，平面呈 U 型。屋頂有兩個圓形瞭望塔（俗稱炮台），給警員觀察外面環境（圖 6、7）。每天下午五時至翌日早上七時，警員會利用頂樓的水警雷達裝置監視附近泥灘，以防止偷渡和走私活動。

警署內設有辦公室、報案室、羈留房、槍房（圖 8）、飯堂、訓示室和雷達房等，各種功能一應俱全。部分窗門還加了鐵柵和鋼板，設有槍眼，構造有別於一般警署，可見昔日治安不靖。警署內保留了一張「攻打警署」圖（圖 9），描繪各層平面圖，提示警員萬一有匪徒入侵時如何作出防範。

1974 年港府實行即捕即解措施，將捕獲的偷渡者遣返大陸，若果他們成功抵達市區，便讓他們申請身分證居留，俗稱「抵壘政策」。但此舉未能遏止偷渡潮，結果政府在 1980 年取消抵壘政策，所有非法入境者一經逮捕，即遣返大陸。

隨着內地開放改革，人民生活逐漸改善，偷渡潮開始減退，作為行動基地的流浮山警署亦不再發揮作用。天水圍發展為新市鎮後，當局在區內設立天水圍警署。及後為了統合資源，2000 年將流浮山警署納入天水圍分區，警員調配到天水圍警署駐守。自此流浮山警署關閉，只留下天文台設置的自動氣象站繼續運作。

導盲犬學苑

流浮山位處偏遠之地，假日才有遊人到訪。2007 年深圳灣公路大橋通車，令流浮山開始熱鬧起來。2011 年規劃署完成「改善流浮山鄉鎮」研究後，元朗區議會提議將舊流浮山警署活化為酒店或餐廳，以吸引更多遊客前往流浮山。古蹟辦將這座戰後警署列入新增歷史建築評級名單，2014 年評為三級歷史建築。

發展局在 2016 年推出第五期活化歷史建築伙伴計劃，接受非牟利機構申請活化，其中包括舊流浮山警署。兩年後由香港導盲犬協會獲得活化權，在此建立全港首間「導盲犬學苑」，以繁殖和訓練導盲犬和治療犬。當局用 7,800 萬元修復舊警署，瞭望塔和入彈處等特色會保留，預計 2023 年完成，屆時可讓公眾入內一睹這個昔日監視偷渡的基地。◆

6　　流浮山警署以藍灰色為主調,有兩座瞭望
　　塔供警員監視外面情況。

7　　發展局修復警署後,將由民間機構活化為
　　導盲犬學苑。

6　7
　8

8　　交收槍彈的地方,提供空間給警員入彈和
　　退彈。

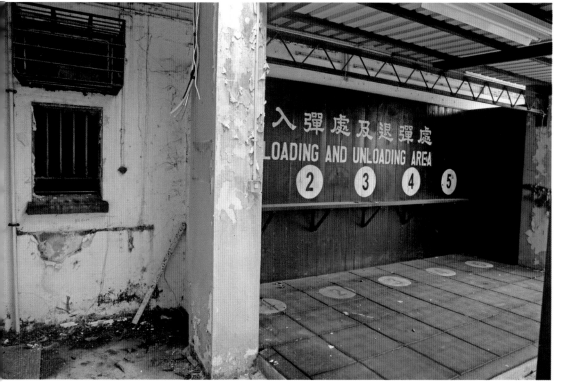

入彈處及退彈處
LOADING AND UNLOADING AREA
② ③ ④ ⑤

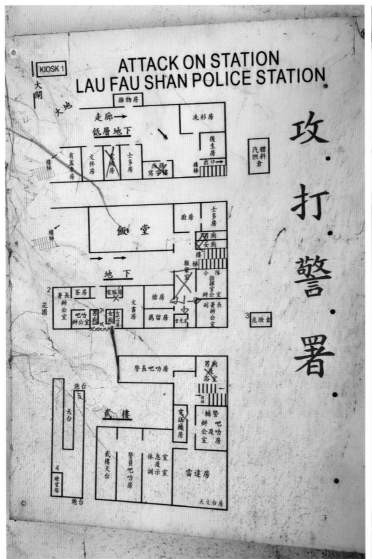

9　警署內貼有一張「攻打警署」平面圖，讓警員知道
　　如何防範匪徒入侵。

9　10

10　流浮山警署面向后海灣，對岸是深圳，視野開揚。

皇家空軍基地
和啟德難民營

香港留存下來的殖民地年代建築物以軍事設施最多，大部分棄置於山頭野嶺，無人打理。留在市區的軍事用地多由解放軍駐港部隊使用，只有少數改變用途。其中觀塘道的前皇家空軍基地總部大樓、軍官俱樂部及副翼，被評為一級歷史建築，先後活化為明愛向晴軒和香港浸會大學啟德校園。但另一座尚未評級的 Gray Block，則在二〇二〇年拆卸。

皇家空軍基地

英國皇家空軍（Royal Air Force）於 1918 年成立，1924 年派駐香港，三年後購買啟德濱土地建立空軍基地。1931 年日本侵佔中國東北三省，英國憂慮日本進攻香港，因此決定加強防衛政策，包括擴大空軍基地，興建總部大樓和軍官俱樂部，由皇家工程兵團設計，1934 年啟用。同年落成的還有大磡村的皇家空軍飛機庫。

位於觀塘道 50 號的皇家空軍基地總部大樓，是一座兩層高的長形遊廊式建築〔圖 1、2〕，讓駐港空軍適應香港的炎熱氣候。軍官俱樂部位於三山國王廟後方山丘的平台上（觀塘道 51 號）〔圖 3〕，分主樓和副翼，同是兩層高的殖民地式建築，設有宿舍和食堂〔圖 4〕。

軍官俱樂部主樓呈凹字形〔圖 5〕，門口位於中央，有一列寬闊的麻石石級直通門廊〔圖 6〕，設計富裝飾藝術（Art Deco）風格，門楣上方鑲有石造的英國皇家空軍徽號。副翼位於下方，有石級和天橋連接主樓〔圖 7〕。附近還有半筒形鐵皮屋〔圖 8〕，供地勤人員住宿。山邊一角設練靶場，並挖掘防空洞以躲避可能發生的空襲〔圖 9〕。

1 | 2

1　觀塘道的前皇家空軍基地總部大樓，2002 年租予明愛向晴軒作為家庭危機支援中心。

2　皇家空軍基地總部大樓採用殖民地建築風格，建有長長的遊廊。

3 空軍軍官俱樂部位於三山國王廟後方山丘，是兩層高的殖民地式建築。

4 昔日的吧房變成浸會大學視覺藝術院的課室。

5 空軍軍官俱樂部樓底高，房間寬廣，又有戶外空間，適合學生進行藝術創作。

6 皇家空軍軍官俱樂部主樓正門有一列寬敞的麻石石級，門口上方的空軍標誌被浸大視覺藝術院徽號遮蓋。

7 皇家空軍軍官俱樂部附設已婚空軍宿舍，以天橋連接。

8 半圓形鐵皮屋曾是空軍地勤人員宿舍，現作為儲物室。

9 校園一角可見英軍開鑿的小型防空洞，用以躲避敵機空襲。

```
          5
  3     ———————
 ———     6    7
  4     ———————
          8    9
```

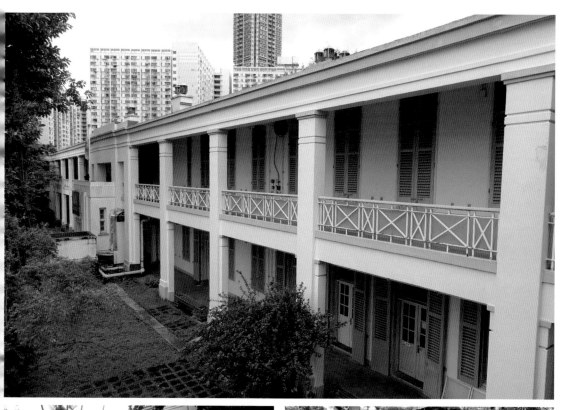

英軍於 1973 年在空軍基地加建一座六層高的大樓（觀塘道 2 號），給男女飛行員入住，取名 Gray Block，紀念皇家空軍上尉 Hector Bertram Gray。他在香港淪陷期間參與偷運藥物和情報進入集中營，結果被日軍揭發，拷問下仍不透露半句，結果被處死，其後獲英國追頒喬治十字勳章（George Cross）。

Gray Block 正門也見英國皇家空軍徽號，皇冠下方有一圓圈，寫了皇家空軍的拉丁文箴言：PER ARDUA AD ASTRA，中譯為「在逆境中飛向群星」（Through Adversity to the Stars），圓圈中央是一頭伸展雙翼的鷹（圖 10）。

隨着英軍陸續將市區的軍事用地交回港府，皇家空軍基地於 1978 年由九龍遷往元朗石崗。此際正有大批越南難民乘船湧入香港，港府將前皇家空軍基地總部大樓和 Gray Block 闢為難民營，由此展開另一頁歷史。

啟德越南難民營

1975 年 4 月越南西貢陷落，引發大批越南人投奔怒海。首批 3,743 名難民於 5 月乘坐「長春號」出海，途中機器故障，被丹麥貨輪救起送港，港府基於人道立場收容他們。1978 年 12 月，巴拿馬註冊的台灣貨輪「滙豐號」載了 2,700 多名難民要求進港，擾攘近一個月後，獲港府准許登岸，其後陸續有難民船隻駛至。

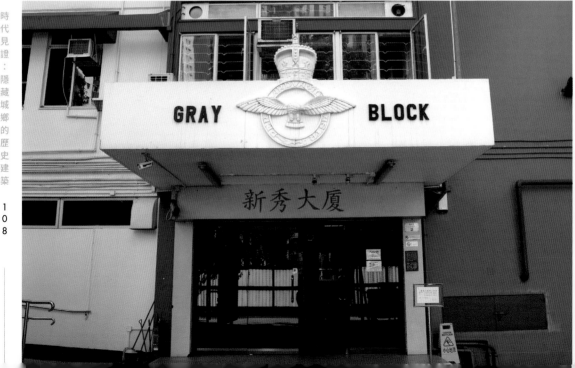

聯合國日內瓦會議在 1979 年 7 月宣佈將香港作為「第一收容港」，收容尋求庇護的越南難民。為應付難民潮，港府將多處懲教機構、戒毒所和軍營改為難民營，由監獄署（1982 年改稱懲教署）管理。

1979 年，前皇家空軍基地總部大樓改為「啟德越南難民營」（圖 11），Gray Block 改為「啟德北越南難民營」。當時港府容許難民走入社區，他們有許多是華人，懂得廣東話，可以在外工作。1980 年港府取消內地非法入境者的「抵壘政策」，一被截獲即遣返大陸，若允許越南難民在社區活動，便造成雙重標準，因此港府在 1982 年實施禁閉營政策，不許難民離營謀生。但南越人和北越人終日困在一起，嫌隙加深，以致爆發衝突，防暴警察曾進入啟德難民營平息暴亂。

在聯合國難民署資助下，香港基督教難民服務處於 1983 年在啟德難民營一個空置營舍設立「新秀學校」，為難民兒童提供全日制中小學課程，全盛時期有逾 800 人就讀。該營舍於 1992 年關閉，學童轉到 Gray Block 上課。

其後當局發現來港的越南人有很多是北越貧民，出逃只為移民外國，因此在 1988 年實施甄別政策，開闢羈留中心甄別新到港的越南人是政治難民還是船民，又用越南話透過廣播大喊「不漏洞拉」（以「從今以後」為開端的一段敘述），宣佈非法來港的越南人會被遣送回國，一時間引致大批越南人趕搭尾班船。

10　　1973 年建成的 Gray Block，後來改名「新秀大廈」，正門保留英國皇家空軍徽號。

11　　前皇家空軍基地總部大樓在 1979 年改為啟德越南難民營，1989 年由民安隊管理，草地留下民安隊的巨形徽章。

10　11

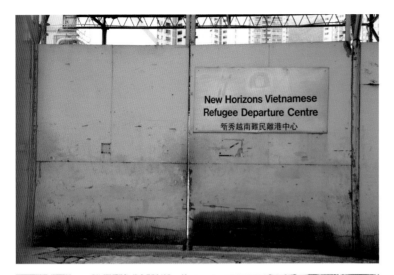

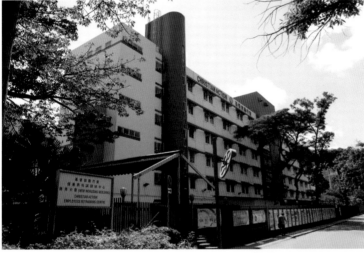

12 新秀大廈雖已改變
　用途，門外仍見「新
　秀越南難民離港中
　心」的告示牌。

13 越南船民問題解決
　後，新秀大廈成為
　就業再培訓中心，
　2020 年已拆卸。

14 前皇家空軍基地總
　部大樓外牆留下難
　民營年代的英文和
　越南文標示。

12
13
14

1989 年港府推出自願遣返船民計劃，同年啟德難民營改名為「啟德越南船民離港中心」，由民安隊管理。過了幾年，又轉為「啟德越南船民轉介中心」，專門收容懷孕的越南婦女，以便她們到市區醫院接受檢查和待產。Gray Block 則改名為「新秀越南難民離港中心」（圖 12）。

高峰期全港設有十多個船民營和羈留中心，累積收容約 203,000 名越南人。隨着港府實行「自願遣返」計劃和其後的「強制遣返」（又稱「有秩序遣返」），不獲外國接收的越南船民均被送回國，船民營逐一關閉，剩下少數滯港的越南人也獲發身分證居留，困擾香港 25 年的越南難民問題正式劃上句號。

軍營活化再用

政府於 1998 年 1 月宣佈取消第一收容港政策，啟德難民營、啟德北難民營和新秀學校在同年 3 月關閉。前身是香港基督教難民服務處的基督教勵行會，繼續使用 Gray Block 作為總部，改名「新秀大廈」（New Horizons Building）（圖 13），服務對象由越南人擴展至社會其他階層，包括新移民、少數族裔和外籍家庭傭工。該會又與僱員再培訓局合作，提供課程協助失業人士重投就業市場。

昔日的難民營或船民中心，大多已變成高樓大廈，越南人在港的故事亦逐漸被人遺忘。前皇家空軍基地總部大樓是市區碩果僅存的難民營舊址，盛載越南人的回憶。2002 年明愛向晴軒向政府租用，作為家庭危機支援中心，為有需要人士提供短暫支援及避靜服務。大樓牆壁上仍留下昔日的英文和越南文標示（圖 14），讓人記起難民營的歷史。

總部大樓對面的空軍俱樂部，自 1980 年起給警務處用作偵緝訓練學校，至 2001 年遷出。三年後香港浸會大學向政府申請租用，2005 年獲政府撥款逾二千萬元進行修復，2007 年供新成立的視覺藝術院使用，名為「啟德校園」。

復修工程沒有令建築面貌大變，周邊的樹木亦繼續保留，2009 年獲聯合國教科文組織「亞太區文化遺產保護獎」的榮譽獎，評語是：「將棄置的殖民地文物建築轉變為充滿生氣的大學場所，使寬廣的內部空間得到最佳使用，為廢置公共建築的再利用樹立榜樣。」

原位於皇家空軍基地的新秀大廈（即 Gray Block），曾收容越南難民，也是越南兒童接受教育的地方，並記載了志願團體所作的貢獻。雖然大樓建於 1973 年，歷史不長，但古蹟辦在 2013 年仍將它納入歷史建築新增評級項目，可惜未待評級，2019 年已被政府收回，翌年拆卸，只能保留門口的皇家空軍徽號和其他文物，日後融入新落成的公屋大廈中。◆

第四章

民國軍人府第

將軍百戰，

回首萬里，

故人長絕。

沈鴻英的逢吉鄉上將府

民國軍閥割據時期，有人乘時冒起，亦有人遭受滑鐵盧，沈鴻英便是其中一位經歷過風光和失敗的將領。他最後避居香港，一九三〇年代初在元朗沙埔村以北建了一座大宅，名「上將府」。早年他曾馳騁於桂粵湘贛各省，歷盡大小戰鬥，屢次化險為夷，故把大宅所在地稱為「逢吉鄉」，寓意逢凶化吉。

在政局中起跌

沈鴻英原名沈亞英，字冠南，1874 年（一說 1871 年）出生於廣西省雒容縣（今劃歸柳州市），先世是廣東嘉應州（今梅州市）客家人（圖 1）。他最初投靠援桂湘軍充當兵勇，不久成為民團管帶，自此與打仗結下不解之緣。

1911 年他加入柳州同盟會，投入革命洪流，中華民國成立後轉投廣西督軍陸榮廷。1915 年底袁世凱恢復帝制，引發各地起義，沈鴻英在陸榮廷麾下參加護國戰爭。翌年袁世凱病逝，黎元洪接任大總統，各地出現軍閥割據局面，擁兵自重。

孫中山聯合西南各省軍閥於 1917 年在廣州建立軍政府，反對段祺瑞主導的北洋政府，但翌年孫中山被陸榮廷迫離軍政府，之後孫命陳炯明率領粵軍從福建返廣東，重建根據地。沈鴻英在紛亂的政局中先後為各方所用，又與北洋政府暗通款曲，以致與孫中山關係破裂，但沈兩度向孫投誠表忠，獲任命為桂軍總司令。在軍閥割據時期，各方產生分分合合的矛盾並不罕見。

1920 年代初，廣西有三股勢力，包括陸榮廷、沈鴻英及李宗仁等。1925 年初，沈鴻英聲言受孫中山密令，入桂討伐李宗仁、黃紹竑和白崇禧等新桂系。其時新桂系已擊敗陸榮廷各部，勢力很大，兩軍交戰下沈軍節節敗退。同年 3 月孫中山病逝，沈軍失去靠山，5 月終被擊潰。之後沈鴻英出走香江，解甲歸田，從此不聞國事。

上將府與協威樓

沈鴻英有一妻六妾，育有九子十女，分九房，家族龐大。長子沈榮光生前隨父親打仗，二子沈榮亮任職中國農民銀行，經常到各地出差。沈鴻英挾大量資金來港，初期住在中環堅道，並於不同地方購置物業商舖，又在荃灣開紗廠，在深圳開賭場，生活富裕。

隨後沈鴻英獲另一位退隱軍官李福林介紹，請風水師在新界覓地建屋，最終選了沙埔村以北的土地，向錦田鄧氏和沙埔村村民收購，1930 年代初建了主樓，其後在兩旁加建協威樓和沈氏家祠。他曾獲北洋政府授予「勳二位一等文虎章、協威將軍陸軍上將」之銜，因此把主樓命名為「上將府」（圖2）。早年大宅周邊只有幾間房屋，規模連村也稱不上，但沈鴻英卻將該地起名「逢吉鄉」（圖3）。據其後人解釋，因為他希望家族繁衍，日後可以分支成多條村。

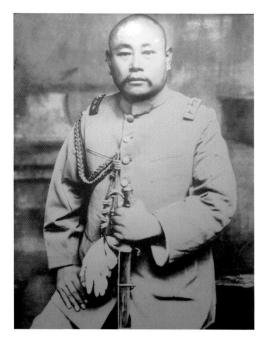

1　戎馬半生的沈鴻英將軍，最後在港解甲歸田。

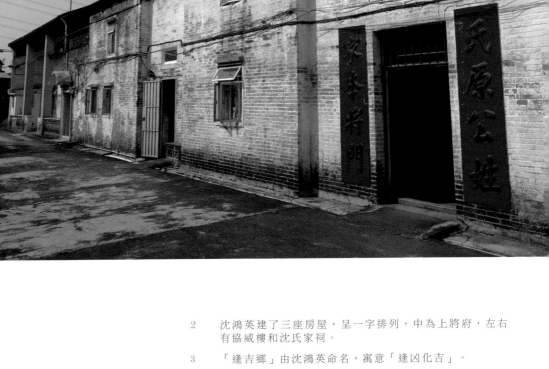

2　沈鴻英建了三座房屋，呈一字排列，中為上將府，左右有協威樓和沈氏家祠。

3　「逢吉鄉」由沈鴻英命名，寓意「逢凶化吉」。

4　黎元洪兩次擔任中華民國大總統，上將府地下懸掛他親書的鏡匾「宣威馳譽」。

$$\frac{2}{3\quad4}$$

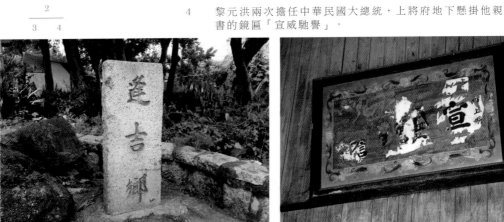

逢吉鄉上將府是典型的客家聚落，三座房屋相連一起，背後形成一面高聳的圍牆。屋前闢有廣闊曬坪，可供家人休憩和曬穀。正門和後門設於兩側，關了門後，外面的人便不能進來，亦看不見裏面情況。正門門樓在協威樓之旁，上刻「鎮南堂」三字，為沈氏家族堂號。

主樓「上將府」樓高兩層，只有一進，兩旁另建橫屋，後方還有一幢同等大小的房屋，如同 U 字型圍繞在主樓之旁。昔日沈氏九房人連同傭人住在這組大屋仍綽綽有餘，尚有房間可招待訪客。正門掛上「氏原公姓、家本將門」對聯，地下客廳是吃飯和招待客人的地方，牆上懸掛了黎元洪寫給沈鴻英的四個大字：「宣威馳譽」。但隨着年代日久，又缺乏保養，現已看不清字跡了（圖4）。

位於主樓左面的協威樓（圖5），外形有別於傳統的青磚結構和金字瓦頂，它樓高兩層，使用鋼筋混凝土，平頂。頂端的西式山花刻上樓房名稱，異常矚目，地下門口亦加上西方柱式。協威樓縱深很長，中間開了天井採光。沈鴻英當年住在二樓，牆身加了天橋連接主樓二樓（圖6）。

沈氏家祠

主樓右面的沈氏家祠採用傳統的兩進三開間結構，正門可見「西周垂裕、南粵騰芳」對聯，牆頭壁畫留下「民國壬申年」等字，可見祠堂建於 1932 年。穿過天井到正廳，中央供奉「沈氏歷代始太高曾祖考妣之位」，兩旁有十五至十八世祖先。神龕上懸「光前裕後」牌匾，由清代最後一屆秀才兼桂林同盟會成員張一氣書寫（圖7）。正廳周圍還有許多木聯和牌匾，大多是祝賀祠堂落成，曾任護國軍都司令的岑春煊也送來一副長聯。

沈氏後人現在分居各處，部分移民美國，住在逢吉鄉的只有十餘人。每年祭祖，族人都會聚首一起，先在祠堂拜祭，然後前往八鄉石湖塘永思園的墓園上香。這是沈氏的私人墓地，園內有不少墳墓，以沈鴻英的墓穴最大。

沈鴻英的墓碑刻了「故協威將軍冠南府君之墓」，前國務總理農商總長李根源書。此外還刻了沈鴻英的安葬日期：中華民國廿三年甲戌十二月二十四日（農曆），民國三十七年八月初一遷穴安葬，地形玉蟹獻珠（圖8）。這位曾經叱咤一時的風雲人物，如今長埋黃土，其事跡逐漸被人遺忘。

5　　正門門樓刻了「鎮南堂」三字，右方房屋是協威樓，沈鴻英生前住在二樓。

6　　上將府後方附有房屋供族人居住，以天橋連接。

7　　沈氏家祠掛滿各方人士送來的牌匾和木聯，祝賀祠堂落成。正中的「光前裕後」牌匾由清末秀才張一氣書寫。

5　6
7

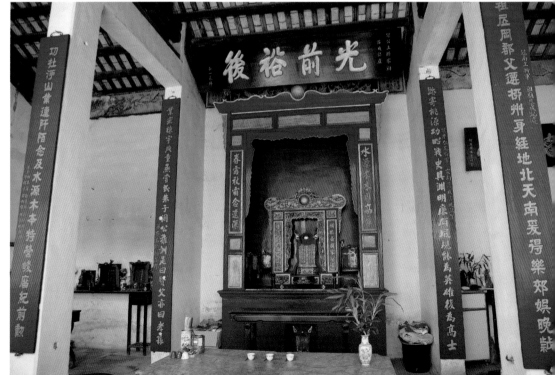

「上將府」仍然保存完好，未有大幅改建，主樓、協威樓和沈氏家祠在 2009 年分別被古諮會評為二級歷史建築，是沈鴻英留下來的珍貴文化遺產。

今天的逢吉鄉共有四條村，除了上將府建築群，還有模範村、榮基村和華盛村，後者於 1966 年由美國教會捐款建立。四村成立了街坊互助會，用作聯誼和商討鄉村事務。

距離上將府不遠有座寺院名「妙覺園」，由錦田鄧氏居民在 1936 年捐款興建，被評為三級歷史建築。這組建築群包括主樓「大雄寶殿」、尼姑居室和大型義塚，後者安葬 1899 年因反抗英國接管新界而犧牲的村民。尼姑每日誦經，希望犧牲村民早登極樂。

晚年皈依茂峰法師

沈鴻英於 1932 年成為元朗博愛醫院總理，1934 年出任主席一職，但同年患了重病而半身不遂。據說他病中屢見異象，在副官長鄧士瞻引薦下，到荃灣東普陀聆聽佛法，其後皈依茂峰法師，於 1934 年 12 月 15 日往生。

鄧士瞻其後撰寫〈往生記〉一文，記述沈鴻英晚年情況。文中說，沈在逢吉鄉築室置田，教子耕讀，以娛晚景。不久，宿感風濕，竟得半身不遂之症。假寐時，常見種種陰境怪狀。鄧士瞻引介他見荃灣東普陀講寺住持茂峰法師。茂公說，夢由心造，念佛可以解之。沈試之有效，信佛之念愈堅，年底遷往東普陀吉祥院調攝。適逢茂公宣講《楞嚴經》，沈臥床靜聽，病情漸有起色，並在東普陀皈依。但其後忽現驚怖狀，且出亂語，茂峰執其手同聲念佛，不久含笑而逝。◆

8　在八鄉石湖塘的沈氏墓園，以沈鴻英墓最大，墓碑刻了「故協威將軍冠南府君之墓」等字。

蔡廷鍇別墅
與達德學院

時代見證：隱藏城鄉的歷史建築

120

民國時期，香港成為不少內地軍人的避風港，曾參與北伐和抗日戰爭的蔡廷鍇（一八九二至一九六八年）也曾住在香港，並購置別墅作為往返內地的居停之所。不過，他沒有在港長住，一九四〇年代將別墅借給中共和左翼文人辦學，一九五一年售予倫敦傳道會作宗教用途。經過多番改變，別墅已成為法定古蹟，但一直沒有活化再用。

蔡廷鍇的軍旅生涯

蔡廷鍇為廣東羅定人，農民家庭出身，19 歲（1910 年）在廣東入伍從軍。其後參與國民黨的北伐，表現出色。1930 年，蔣介石的南京政府調整全國陸軍，將六十師及六十一師合併為十九路軍，由蔣光鼐擔任總指揮，蔡廷鍇出任軍長，這支軍隊為蔣介石統一全國立下戰功。

1932 年 1 月 28 日，日本發動侵略上海之戰，史稱「一・二八」事變或淞滬戰爭，蔡廷鍇率領十九路軍奮勇抵抗，因而聲名大噪，事件最後透過外交途徑解決。蔣介石將十九路軍調到福建剿共，但福建駐軍主張抗日，1933 年發起反蔣運動，計劃組織新政府，史稱「閩變」，但最終失敗。

蔡廷鍇於 1934 年初來到香港，閒居一個多月後，決定出洋考察，並探訪各地華僑。他乘郵輪先往星馬，再經錫蘭和印度來到歐洲，暢遊多國後，橫渡大西洋前往美國東、西岸，之後取道檀香山、澳洲和菲律賓回國，用了半年時間環繞地球一圈。

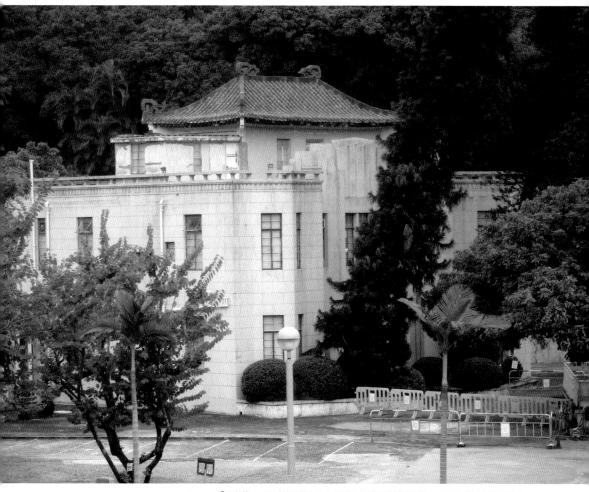

1　　「隱藏」於屯門拔臣小學後面的馬禮遜樓，曾先後用作蔡廷
　　鍇別墅和達德學院本部大樓。

在屯門建別墅

　　蔡廷鍇旅居香港期間，在屯門青山公路新墟附近購地興建別墅，1936 年落成（圖 1、2）。他在別墅外豎立寫上「芳園」的牌坊，紀念其妻彭惠芳（1937 年逝世）。另外又豎立一座寫上「瀧江別墅」的牌坊，紀念其故鄉羅定的主要河流。

　　別墅兩層高，採用三十年代流行的裝飾藝術風格（Art Deco），外牆髹上淺灰色的上海批盪。天台加建了一間廡殿式的建築（圖 3），與別墅旁的中式涼亭互相呼應。樓宇前面還有一座游泳池（圖 4），可見蔡廷鍇的生活享受。蔡其後獲蔣介石重召北上抗日，別墅空置。別墅於 1939 年借給廣東國民大學作為臨時校舍，1946 年又讓新成立的達德學院作為校園。

中共在港成立大學

抗戰勝利後中國爆發內戰，一些左翼文人和民主黨派人士不容於國民黨統治，南下香港暫避。在中共中央政治局委員周恩來和中央黨校校長董必武指示下，廣東區委和左翼民主人士合力在港成立一所全日制文科大學，既安頓這批文化人，也可培養年輕人日後報效國家。憑藉周恩來和中國國民黨民主促進會主席李濟深的交情，蔡廷鍇免租借出別墅作為校舍。

學校在 1946 年 10 月 10 日成立，取名「達德學院」，取自《禮記》〈中庸〉篇：「智、仁、勇三者，天下之達德也。」董事長為李濟深，院長是前廣東國民大學校長陳其瑗。學院課程與內地大學一樣實行四年制，設有商業經濟系、法政系和文哲系，分別由沈志遠、鄧初民和黃藥眠擔任系主任。

當時避居香港的文化名人和學者，有不少應邀在達德學院專職或兼職授課，包括柳亞子、翦伯贊、司馬文森、千家駒、沈鈞儒、夏衍、胡繩、侯外廬和鍾敬文等，應邀到校演講的作家有郭沫若、茅盾、曹禺、葉聖陶、歐陽予倩、臧克家等。他們在學術文化上各有所長，師資一時無兩，被形容為比當年的香港大學中文系有過之而無不及。

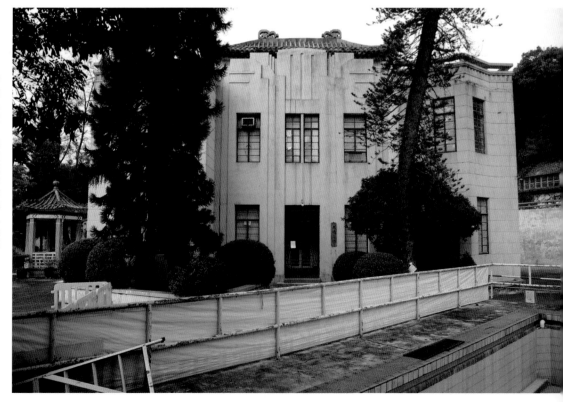

由於學校鼓吹民主、自由和進步，吸引不少年輕人入讀。學生有來自東江縱隊北撤後留在廣東的年輕幹部、在內地參加地下活動被通緝的學生、南洋華僑，和本地慕名而來的青年等。

別墅稱為本部大樓，地下是學校辦公室、醫務室和圖書館，二樓用作院長辦公室和課室（圖5）。隔鄰有一座建於1940年代的紅磚建築和白色樓房，稱為「紅樓」和「白宮」，是學校老師和女生的宿舍。另外校方在屯門租了幾處地方，作為男生宿舍和課室。

隨着中共在內戰中節節取勝，港府擔心達德學院成為中共在港的基地，1949年2月22日以「學校從事政治活動、有礙香港利益」為由，撤銷其註冊資格。學校只辦了兩年零四個月便終止，共培育約800名學生。「殺校」未有在香港掀起波瀾，因當時許多文化學者已返回內地，部分學生也北上接受新的任務。他們在中共建國後大多擔任要職，其中學生何銘思後來加入新華社香港分社，晉升至副秘書長之位。

新中國成立後，蔡廷鍇以中國國民黨民主促進會代表身份，先後出任中央人民政府委員、全國政協副主席等職，文化大革命期間在北京因病逝世，終年76歲。

2

3	4
5	

2　蔡廷鍇別墅採用當年盛行的裝飾藝術風格，外牆飾以上海批盪。

3　別墅天台建有小屋，覆以中國傳統的廡殿式屋頂。

4　別墅前面有游泳池，展現當年豪宅氣派。

5　蔡廷鍇別墅改為達德學院，內部格局沒有太大變化。

教會接手校址

舊達德學院在 1950 年代初售予倫敦傳道會，該會拆卸了「白宮」，並興建多間房屋，分別名為「伯大尼之家」、「梁發之家」（圖6）、「馬可堂」（圖7）和「何福堂中心飯堂」，部分用來接待訪港的外國傳教士。另外借予中華基督教會香港區會在此開辦女宣教師學校，1959 年改組為「香港神學院」，1963 年併入崇基神學院。

1961 年倫敦傳道會以象徵式一元費用，將該址業權轉移給中華基督教會香港區會，名叫「何福堂會所」，「紅樓」改稱「何福堂樓」（圖9），紀念香港第一位華人牧師何福堂。別墅（即達德學院本部大樓）改名「馬禮遜樓」，紀念第一位來華的倫敦傳道會傳教士馬禮遜（Robert Morrison），主要用作教友的退修營地。

及至 1990 年代，該處的建築群已棄置，中華基督教會有意重建發展。當局得悉後與教會磋商保育會所內的建築物，但未能達成協議。教會在 2003 年申請拆卸，當局即宣佈何福堂會所內的馬禮遜樓為暫定古蹟，為期 12 個月，期間再與教會商討，但始終未有共識。2004 年行政長官會同行政會議宣佈馬禮遜樓為法定古蹟，禁止拆卸。這是當局首次根據《古物及古蹟條例》（第 53 章），在未經有關擁有人同意下宣佈私人建築物為法定古蹟，以作永久保護。

蔡廷鍇別墅經歷住宅、學校和教會等不同用途，仍然保留下來，為屯門留下一段獨特的過去。這座建築物現今身處拔臣學校（1960 年）和何福堂書院（1963 年）範圍內，中華基督教會從未對外開放，加上視線受阻，許多人都不知道這座住宅存在，更遑論了解有關歷史。

馬禮遜樓是屯門區第一幢法定古蹟，亦是至今仍未開放的法定古蹟。旁邊的舊建築還有 1936 年的涼亭、1940 年代的「紅樓」，以及四幢建於 1950 年代的石屋，均已被評為三級歷史建築。教會未決定如何活化，但建築物經歷長期空置，已變得十分殘舊，維修費用鉅大。期望古蹟辦繼續與教會商討，使舊建築有機會開放，讓大眾認識香港近代一頁教育史和傳教史（圖8）。◆

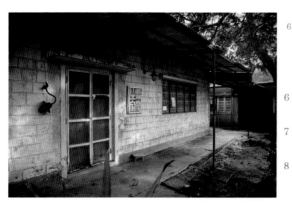

6

7
─
8

6　「梁發之家」以近代第一位華人牧師梁發為名。

7　以花崗石建造的馬可堂，空置多年，結構尚算穩固。

8　中華基督教會香港區會於 1978 年為紀念倫敦傳道會在新界傳道八十週年而立的石碑。

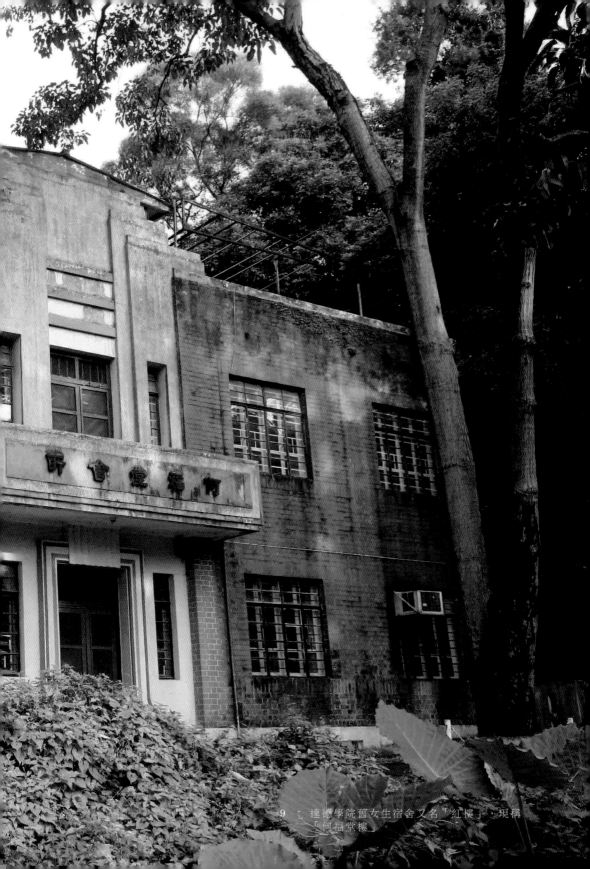

市委堂會所

9　達德學院舊女生宿舍又名「紅樓」，現稱
「何福堂樓」。

曾銑堅的古洞將軍府

民國初年的新界，是內地將軍寓居之所。在上水古洞就有一座大屋過去住了一位國民黨將軍，名為曾銑堅，因此大屋有「將軍府」之稱。一代將軍已魂歸黃土，這座大屋亦日漸殘舊，它隱藏於遍遠的古洞，已被外界遺忘。

古洞曾大屋

　　大屋的興建者是曾銑堅的父母曾叔其和陳瓊英，曾叔其是祖籍廣東興寧的客家人，早年在家鄉自設染坊，因染布技術精湛，暢銷市場，後來開設布店。民國軍閥混戰時期，曾叔其捐款支持蔣介石。1920 年代初，他獲廣東權威人士支持，參加廣東省參議會競選，取得副議長的席位，但任職時間不長。1930 年代出任潮梅禁煙局副局長，抗戰爆發前來港，在上水古洞建屋定居。香港淪陷後，他返回家鄉興寧，1946 年病逝，終年 79 歲。

　　曾叔其有一妻四妾，第一妾侍陳瓊英因與正室爭寵而不和，帶同兒子從興寧來港。據曾氏後人說，曾叔其給陳瓊英 120 萬銀元，從何東爵士、新田文氏和上水侯氏手上買入古洞 50 萬呎土地，聘請了三、四名汕頭工匠來港，1936 年興建潮州四合院大宅。原本計劃建屋三座，但因遇上日本侵華戰爭，結果花了三年時間，只建成一座。屋內共有四個大廳、兩個中廳和 26 個房間，規模也不少〔圖1〕。

1　主樓中央有一座凸出的三合土門樓，稱為「慈樓」，紀念曾銑堅將軍的母親陳瓊英。

　　大屋對出通道原有一座牌樓，上書「憶麟樓」，柱上寫了「銑園」二字，取自長子曾銑堅之名，此牌樓現已不存在了。由於住戶姓曾，人們呼之「曾大屋」，與沙田的曾大屋同名，但兩地曾氏在香港沒有直接關連。

　　曾大屋以紅磚、青磚和混合土興建，後方有風水林。戰前古洞區頗為僻靜，為了防禦盜賊，大屋設計像一座封閉式的圍堡，窗戶不多，外人看不見裏面環境。大屋平面呈凹字形，中間橫向部分為兩層高的主樓（又稱堂屋），左右建有縱向的翼樓（又稱橫屋），兩層高，後面部分有三層（圖3），牆身高處開了多個槍孔，如同更樓。據說曾氏以前有槍，但淪陷時期已棄掉。

　　主樓採用三間兩廊式佈局，地下的廳堂安放曾氏祖先牌位，也是吃飯和會客的地方，廳堂兩側為主人房。廳前是天井，左右各有一間廊屋，用作廚房和雜物間。屋頂呈金字型，鋪了雙層中式瓦片，主樓和翼樓之間的天井可見古典多立克式（Doric）圓柱和遊廊（圖2），呈現中西合璧風格。

曾銑堅將軍

曾叔其與陳瓊英育有四子一女，長子曾銑堅和次子分別住在左、右翼樓，另外兩子住在主樓上層（圖4）。第四子與母親同住，陳瓊英於1968年逝世後，他在主樓正門加建一座門樓，稱為「慈樓」，嵌有母親的瓷相以作紀念。

抗日戰爭期間，曾銑堅在內地從軍，是國民黨蔣介石部下一名將軍。1949年國民黨退守台灣，曾銑堅沒有跟隨，回到古洞祖屋安居，1994年以80多歲高齡逝世。汕頭有一座大屋名叫「銑廬」，是曾銑堅的物業，後來被共產黨徵用，作為汕頭大學醫學院第一附屬醫院的宿舍，2010年被颱風損毀而一度成為危樓。

曾氏族人後來陸續遷出將軍府，有部分移民外國，以致大部分房間空置，有些用作儲存雜物。今天住在此屋的曾家新，是曾叔其的孫、曾銑堅的侄，屬第三代。他於2011至2018年當選過古洞（南）居民代表，現已退休。

差點變成危樓

將軍府早年被納入1,444幢歷史建築的名單，被專家建議評為三級歷史建築，後來獲古諮會確認。2006年發展商在將軍府附近興建豪宅「天巒」，打樁工程導致大屋牆身出現多處裂縫，經屋主曾家新反映，發展商最終負責維修，並在屋內天井進行加固，令這座歷史建築不致變成危樓。

將軍府的歷史已隨風消逝，坊間鮮有文字提及，由於位置偏僻，認識此屋的人不多。從大宅的歷史和建築特色來看，實在有條件提升評級，以彰顯其文物價值。◆

2

3
―
4

2　主樓與翼樓之間以天井相隔，讓族中家庭保持一定私穩。

3　將軍府使用青磚築砌，是本港少見堡壘式大宅。

4　從後方觀望將軍府，兩側的翼樓較高，可作更樓之用。

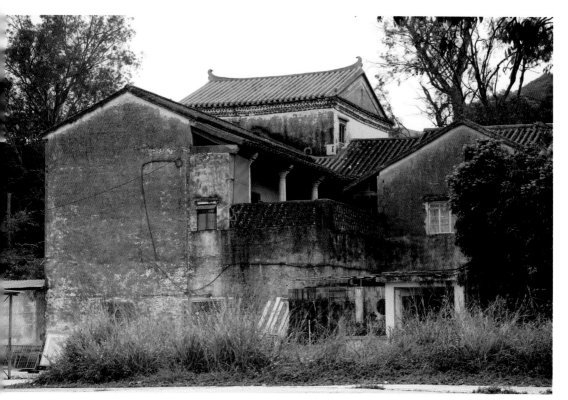

第五章
多元宗教文化

宗教與文化，
懂得包容，便可共融。
發展與保育，
取捨有道，方得始終。

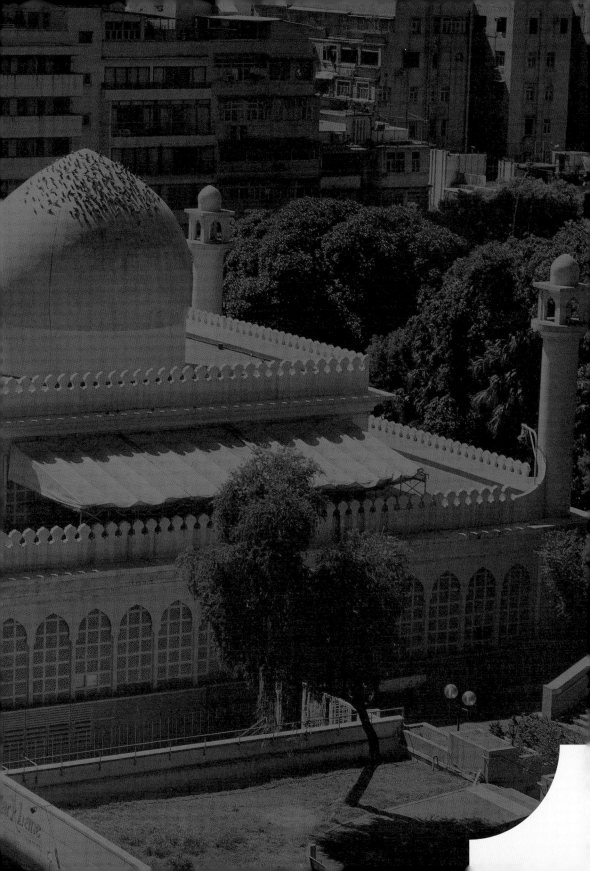

跑馬地墳場的歷史建築

跑馬地西面山坡自一八四五年起被劃為墳場區，供不同信仰的教徒下葬，首先出現的是基督教墳場（今稱香港墳場），接着有天主教聖彌額爾墳場、巴斯墳場（俗稱拜火教墳場）、回教墳場和印度人墳場，走入黃泥涌村（今山光道）還有猶太人墳場。這五座墳場歷史悠久，記載了許多人物故事，但沒有被納入歷史建築評級名單，只有墳場內的建築物獲得評級。

跑馬地的墳場和歷史建築

墳場名稱	成立年份	評級建築	噴水池
香港墳場	1845 年	聖堂（1845 年）：一級	有
天主教聖彌額爾墳場	1848 年	門樓（1848 年，1977 年重置）：二級 聖彌額爾小堂（1916 年）：二級	沒有
巴斯墳場	1852 年	葬禮殿（1852 年）：二級 亭子（1850 年代）：二級 園丁宿舍（1850 年代）：二級	有
猶太人墳場	1855 年	小堂（約 1857 年）：三級	有
回教墳場	約 1870 年	沒有	沒有
印度人墳場	約 1888 年	沒有	沒有

香港墳場、天主教聖彌額爾墳場、巴斯墳場和猶太人墳場均設有小堂或葬禮殿，以供舉行出殯和告別儀式。當中以香港墳場聖堂最古老（圖1），古蹟辦資料指聖堂與墳場同年建成，聖公會檔案館認為建於 1850 年代，無論如何它是香港現存最早的西式建築之一，被評為一級歷史建築。香港墳場現在甚少容許新墓遷入，因此聖堂差不多已停用了（圖2）。

聖堂採用哥德復興式風格，有高大的尖拱門窗和扶壁，正門則以都鐸式設計。平面呈十字型，兩側耳堂掛有兩塊紀念牌匾，一塊是悼念 1876 年死於海上的英艦中尉 Lodwick，另一塊是 1930 年英國殖民地部中國部長 Lampson 為紀念其亡妻而立。除此之外，找不到任何奠基石或石碑說明更早年份。

天主教聖彌額爾墳場擁有兩座評級建築，分別是門樓和聖彌額爾小堂。前者因政府興建連接香港仔隧道的行車天橋而遷移，1977 年在現址重置，門樓頂端有一尊身穿戰士裝束的聖彌額爾（St Michael the Archangel）雕像，它手持長矛刺殺惡龍（圖3）。門樓兩旁有一副為人熟悉的中文對聯：「今夕吾軀歸故土，他朝君體也相同」，表現豁達的生死觀，令人反思生死（圖4）。

位於墳場中軸線末端的聖彌額爾小堂，1916 年建成，屬第二代，採用新巴洛克式風格。中央的穹頂幾乎覆蓋整個空間，頂端加上頂塔（圖5）。門廊兩旁以多利克柱裝飾，山牆刻了拉丁文「PAX」，乃「平安」之意。聖堂內的舊式祭台有「聖母哀子像」浮雕，上方刻了一句拉丁文，意謂「基督在此安息」。

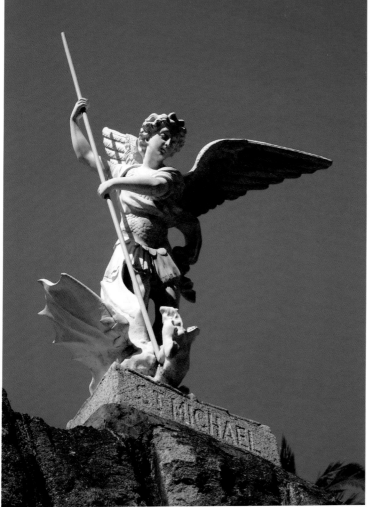

時代見證：隱藏城鄉的歷史建築

136

2　4
——　——
3　5

2　香港墳場聖堂平面
　呈拉丁十字形設
　計，門口設於祭壇
　側面。

3　天主教墳場門樓上一
　尊聖彌額爾雕像，雕
　刻精美。

4　天主教墳場的門樓
　因政府興建行車天
　橋而搬遷重置，兩
　旁的門聯引人反思。

5　天主教墳場內的聖
　彌額爾小堂，採用
　集中式設計，中央
　有一穹頂。

巴斯墳場於 1852 年獲政府撥地建立，為瑣羅亞斯德教（Zoroastrianism，俗稱拜火教）教徒而設，他們來自印度，被稱為「巴斯人」（Parsee）。1858 年有第一位巴斯人在此下葬，至今約有 200 人長眠，包括慈善家麼地（Hormusjee Naorojee Mody）和律敦治（Jehangir Hormusjee Ruttonjee）。

巴斯墳場在黃泥涌道有兩個入口，其中一個保留宏大的門樓（圖6），頂端可見 1852 和 1222 兩個年份，代表公曆和巴斯曆，標示墳場建立之年。另一座門樓入口嵌入兩塊刻了中文和英文的石匾，註明「此園內係巴士國人所建，安葬本國之人，別人不得侵葬。建立於本國紀一千二百二十二年，耶穌一千八百五十二年。特啟。」（圖7）

巴斯墳場內有三座評級建築，分別是葬禮殿、亭子（圖8）和園丁宿舍（圖9）。葬禮殿以麻石砌成，有哥德式尖拱窗，天花呈圓拱形（圖10）。殿內劃分兩室，其中一室置有石桌（圖11）。準備下葬的遺體以清水潔淨，穿上白色衣服後移放此石桌上供親友瞻仰。在醫學不昌明的年代，祭司會帶一頭有靈性的犬到遺體前走一圈，如牠掉頭而走，便確認那人氣絕，可以下葬。

位於山光道的猶太人墳場建於 1855 年，由大衛沙宣（David Sassoon）四子魯賓（Reuben）代表家族購地，今天座落在東蓮覺苑（1935 年）和寶覺小學（1951 年）之間。穿過閘門進入，即見一座設計簡潔的小堂（圖12），內設潔淨室為遺體淨身（圖13）。

猶太人彌敦爵士（Sir Matthew Nathan）於 1904 年就任港督時，把毗鄰一塊土地批予猶太人墳場，令面積擴大。今墓園內約有 300 多個墳墓（圖14），下葬名人有嘉道理家族（Kadoorie family）、庇理羅士的妻子 Sema 和兒子 Daivd 等，庇理羅士（Emanuel Raphael Belilios）本人於 1905 年於英國逝世。

天主教墳場北面的回教墳場供穆斯林下葬。近門口最初有座清真寺，後因政府興建連接香港仔隧道的行車天橋，徵收回教墳場部分土地，以致清真寺在 1978 年拆卸，有 223 個墳墓要遷往柴灣歌連臣角回教墳場，今天在墳場另闢房間舉行葬禮儀式。

7

8　9

6　10　11

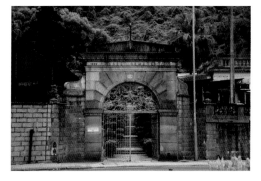

6　巴斯墳場其中一座門樓，由此拾級經噴水池前往葬禮殿。

7　巴斯墳場門外刻有中、英文字，說明墳場歷史及安葬巴斯人。

8　葬禮殿前的涼亭可供參加葬禮的人休息。

9　巴斯墳場有專人打理花草樹木，入口旁有園丁宿舍。

10　巴斯墳場林木蔥翠，迄今約有 200 個墳墓。圖中可見葬禮殿和涼亭。

11　葬禮殿以花崗石建造，殿內劃分兩室，供親友瞻仰亡者遺容。

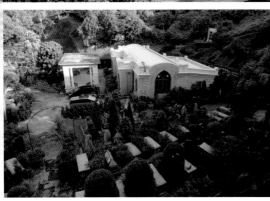

12
—
13
—
14

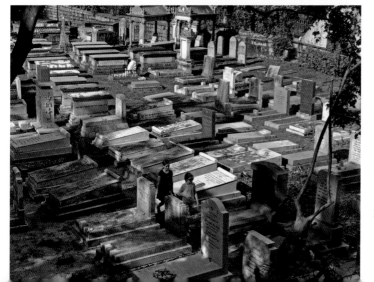

12　猶太人墳場沒有被評
　　級，只有墳場的小堂
　　評為三級歷史建築。

13　猶太人下葬前要清潔
　　遺體，之後在小堂舉
　　行葬禮儀式。

14　猶太人墳場已於 160
　　多年歷史，下葬者來
　　自不同國家。

印度人墳場和印度廟

　　傳統的印度教徒死後採用火葬形式，骨灰撒落水中，但黃泥涌道山坡的印度人墳場採用土葬形式，約有 100 座墓碑（圖 15），最早一座在 1888 年。估計下葬者不是印度教徒，部分墓碑可見華人名字。墳場內有一塊紀念碑，刻了八名在第一次世界大戰為英國效力而陣亡的印度教及錫克教士兵（圖 16）。

　　1947 年印巴分治後，大批印度教徒離開家園移居香港，大部分來自印度次大陸西北部的信德省（Sindh）。他們從事商業工作，1948 年成立香港印度教協會，向當局申請興建印度教廟。港府在印度人墳場下方撥地給協會，1953 年建了印度廟（Hindu Temple）（圖 17，18）。

　　該廟採用印度北方廟宇的那格拉（Nagara）風格，裝飾不及南方印度廟複雜，且帶有英國建築特色。屋頂有略呈弧形的塔樓（shikhara），有如一座山峰，覆蓋下方聖殿的三座神壇。神壇中央供奉毗濕奴（Vishnu）及其配偶，其左為濕婆（Shiva）及其配偶和兒子，右是信德省的神靈 Jhulelal（圖 19）。

　　這座廟宇是香港歷史最悠久的印度教廟，被評為二級歷史建築。廟後有石級通往山坡上的印度人墳場，但兩者沒有關連。墳場頗為荒蕪，看來極少人到來拜祭。

15　　印度人墳場約有 100 個墓碑，因乏人打理，雜草叢生。

15　　16

16　　此石碑紀念第一次世界大戰為英國效力而陣亡的印度籍士兵。

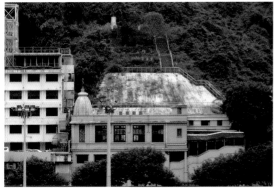

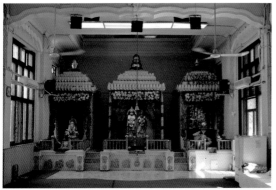
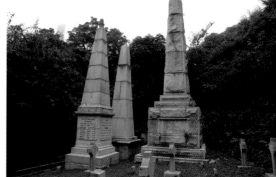
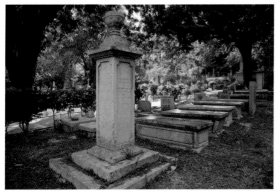

亡者紀念碑

昔日市區不同地方曾豎立筆直高大的方尖形石碑，俗稱「石筆」，紀念某些事件中殉職或離世的軍人。其中一座石筆位於皇后大道東與黃泥涌道交界，由英國皇家海軍維斯塔號（H.M.S. Vestal）號官兵於 1847 年豎立，紀念 1844 至 1847 年間因戰役或其他原因逝去的軍人，合共 24 人。

灣仔道近皇后大道東也有一座「高欄島紀念碑」，紀念 1855 年 8 月 4 日美國護衛艦 Powhatan 號和英軍蒸氣帆船 Rattler 號聯手攻打澳門附近高欄島（Kuhlan）的海盜，事件導致五名美國人和四名英國人陣亡，事後美英兩船立碑悼念。

油麻地加士居道與佐敦道交界的「佛羅德紀念碑」亦相當矚目，它由本地英國人社群捐建，紀念 1906 年 9 月 18 日颱風（史稱「丙午風災」）襲港期間在維港沉沒的法國驅逐艦「佛羅德」號（Fronde），當時該艦正在拯救遇險的中國船員，事件中有五名法國船員罹難。戰後城市發展，這三座石筆無立足之地，1968 至 69 年被移往香港墳場集中擺放（圖 20）。

香港墳場還有許多紀念英軍陣亡的石碑或石柱，最有歷史價值的是皋華麗號（H.M.S Cornwallis）軍官紀念碑（圖 21）。可「皋華麗號」是鴉片戰爭中英國遠征軍的旗艦，曾駛至南京城外停泊。1842 年中英雙方代表在艦上簽署《南京條約》，英國正式在港島展開殖民管治。

香港墳場一角設有日本人墓地，那裏也有一座小型的方尖形石碑，名為「萬靈塔」（圖 22）。此碑原本在掃桿埔火葬場，大正八年（1919 年）由香港日本人慈善會豎立，悼念客死異鄉的日本人，包括 1918 年馬棚大火的死難者。1982 年日本人俱樂部應港府要求，將萬靈塔移至香港墳場，每年都有日本僑民到來舉行慰靈儀式。

17　印度人墳場位於印度廟後方山坡，在跑馬地各墳場中面積最小。

18　香港印度教協會於 1953 年在印度人墳場前方興建印度廟祭祀神靈。

19　印度廟內有三座神壇，中央供奉毗濕奴、近門口為濕婆神，近窗是 Jhulelal。

20　曾設於港九兩地的三支石筆，1960 年代集中擺放在香港墳場。

21　中英《南京條約》在「皋華麗」號簽署，英國人在香港墳場豎立「皋華麗」號官兵紀念碑，紀念逝世軍人。

22　日本人墳墓區豎立「萬靈塔」，居港僑民每年在此舉行慰靈儀式。

古老噴水池

　　噴水池是西式墓園常見的裝飾擺設，從宗教角度看，流動的水象徵重生。《新約聖經‧啟示錄》第 22 章第 1 節說：「天使又指示我在城內街道當中一道生命水的河，明亮如水晶，從神和羔羊的寶座流出來。在河這邊與那邊有生命樹，結十二樣果子。」因此噴水池流出的水可比喻生命之水，洗滌人的罪業，賦予永生。

　　香港墳場、巴斯墳場和猶太人墳場均有歐式噴水池，設計類似，中央呈方形，寓意天堂或宇宙中心；四邊呈弧形或半圓形，象徵天堂流向東南西北的四條河。《舊約聖經‧創世記》第 2 章第 10 節說：「有河從伊甸流出來滋潤那園子，從那裏分為四道。」

　　香港墳場現由食環署管理，噴水池已被泥土填滿，上面的小童雕像沒有水噴出，失去原來的象徵意義（圖23）。巴斯墳場和猶太人墳場的噴水池仍然流水淙淙，富有生命力（圖24‧25）。拜火教祭司說，巴斯墳場的噴水池設計沒有特別的象徵意義，相信是承建商採用當時流行的款式。

　　跑馬地墳場區保留了十九世紀的氛圍，但當局對古老墳場沒有制定劃一的保育政策，只着眼於墳場內的建築物。早期有些墳場被列入評級名單，但僅有東華義莊（1899年）和赤柱軍人墳場（始於 1840 年代）獲得評級，東華義莊更於 2010 年提升為法定古蹟。

　　曾列入名單但最終不予評級的墳場有跑馬地回教墳場、西灣國殤紀念墳場（1955年）、歌連臣角聖十字天主教墳場（1960 年）和歌連臣角回教墳場（1963 年）。昭遠墳場的何莊（1915 年）近年被納入新增項目名單，尚未評級。

　　至於歷史更悠久的香港墳場、聖彌額爾天主教墳場、巴斯墳場、猶太人墳場和印度人墳場則不在名單上，反映這些古老墓園未獲適當重視。◆

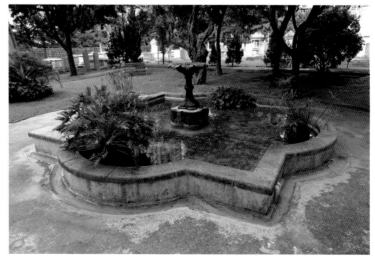

23
—
24
—
25

23　香港墳場的古老噴
　　水池已被填塞，不
　　再噴水。

24　巴斯墳場的噴水池
　　放滿盆栽，有點喧
　　賓奪主。

25　猶太人墳場的噴水
　　池讓人欣賞到原有
　　特色。

猶太人的宗教和活動中心

香港的猶太移民

第一位有記錄來港的猶太人於 1844 年抵埗，之後有不少塞法迪猶太人（Sephardi Jews，又稱西班牙系猶太人）由伊拉克或印度到來尋覓商機。早期居港的猶太人大部分為商人，以沙宣家族（Sassoon Family）、庇理羅士（Emanuel Raphael Belilios）和嘉道理兄弟（Kadoorie brothers）最為人熟悉。另外，1904 至 1907 年出任香港總督的彌敦爵士（Sir Matthew Nathan）也是猶太人。

猶太人習慣在安息日和節日聚在一起禱告，香港首個聚會地方在 1870 年設於荷李活道和些利街交界的房屋，1881 年遷至士丹頓街。之後歐洲和沙俄出現反猶活動，大批在歐洲和俄羅斯居住的阿什肯納茲猶太人（Ashkenazi Jews）逃難至中國和香港，令居港猶太人數目急升，原有場地日見擠逼，有需要興建一座永久的猶太會堂（synagogue）。

Synagogue 是希臘文，意為「聚集的地方」，是猶太人進行禱告、學習和社交活動的場所，其歷史可追溯至公元前六世紀，大批猶太人被擄至巴比倫後為誦讀和研習《妥拉》（Torah）而設立。《妥拉》又稱《摩西五經》（Pentateuch），即《希伯來聖經》

首五卷：〈創世記〉、〈出埃及記〉、〈利未記〉、〈民數記〉和〈申命記〉，是猶太人最尊崇的神聖書籍。

會堂建築特色

香港第一間有規模的猶太會堂位於羅便臣道與衛城道交界，由大衛沙宣（David Sassoon）次子伊利亞斯（Elias）的三名兒子 Jacob、Edward 和 Meyer 捐地興建（建築費用約 26,000 英鎊），1901 年奠基，1902 年開幕，會堂以他們的母親莉亞（Leah Gubbay）為名。

莉亞堂由利安建築師事務所（Leigh & Orange）設計，呈長方形，屋頂為拱狀，側牆以飛扶壁組成遊廊。立面有兩座呈圓錐形的塔樓，帶有中世紀西班牙建築特色。1907 年修建，在正門加設較大的門廊，兩座塔樓改為八角形，變成富有愛德華時期的新巴洛克風格（圖 1）。

會堂呈長方形，東西走向。在香港的教徒由正門進入，朝向西面的牆壁，等同面向耶路撒冷。牆上有高大的壁櫃，稱為聖約櫃（Ark），猶如耶路撒冷聖殿的至聖所，用以存放《妥拉》。這是會堂最神聖的地方，亦是眾人祈禱時焦點所在（圖 2，3）。

聖約櫃平時垂下布幔（parochet）遮蔽入口，門頂懸吊一盞長明燈（ner tamid）（圖 4），旁邊點亮七燭燈台（menorah），象徵耶和華永遠存在。聖約櫃上方有兩塊以希伯來文刻寫的《十誡》石板（圖 5），第二誡說明不可信仰別的神、不可拜偶像，因此在猶太會堂看不見任何聖像或聖像畫。

莉亞堂的聖約櫃內豎立放了十多個雕刻精緻的圓柱形金屬容器，各藏一卷《妥拉》（圖 6），最古老的一卷在 1868 年獲捐贈，以紀念大衛沙宣。猶太人將《妥拉》用希伯來文抄寫在羊皮上，期間不得寫錯或塗改，完成後把塊塊羊皮縫接起來，固定在兩根木軸棍上，捲起收藏於金屬容器內，當舉行宗教儀式時取出來誦讀。會堂中央的木製誦經台（bimah）是猶太人另一個注目點，那是拉比（rabbi）誦讀《妥拉》和主持宗教儀式的地方。

莉亞堂可容納約 340 人，分上下兩層，樓下 250 個座位供男士使用，閣樓 90 個座位呈馬蹄形排列，給女士就坐（圖 7）。莉亞堂屬正統派猶太教，男女祈禱時分隔，這個安排據說可免男士受女士分心。

淪陷時期莉亞堂被日軍佔領，聖約櫃一批十九世紀的《妥拉》卷軸幸好及時被偷運出去，收藏在安全地方。當時居港的猶太人大部分被囚禁在戰俘營或拘留營，宗教活動停止。莉亞堂未有受到很大破壞，但毗鄰一座由嘉道理兄弟在 1905 年建立的猶太人會所（Jewish Recreation Club）卻完全被摧毀，1949 年由嘉道理家族出資在原址重建。

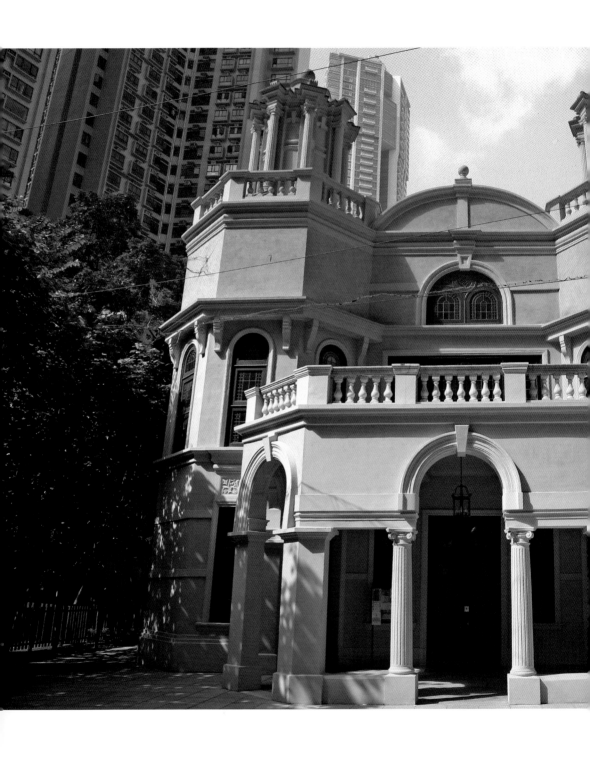

│　位於羅便臣道的猶太教
　莉亞堂，立面有兩座八
　角形塔樓，富有巴洛克
　風格。

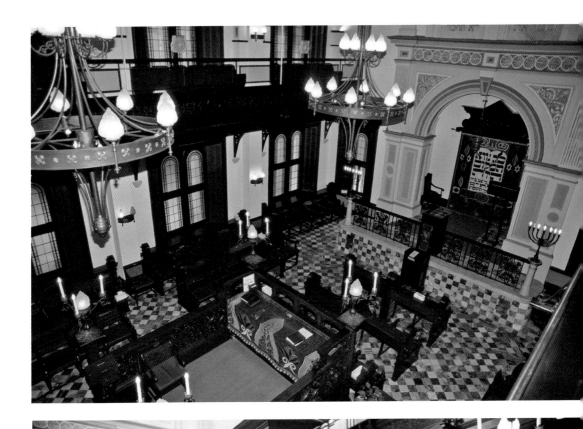

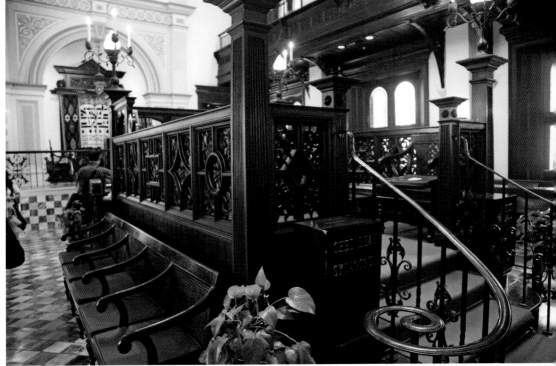

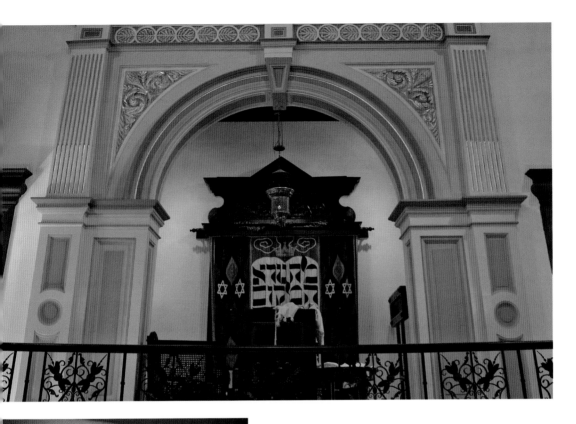

<table>
<tr><td>2
—
3</td><td>4
—
5</td></tr>
</table>

2　猶太教莉亞堂呈長方形，西面是聖約櫃所在，中央是誦經台，佈置傳統。

3　會堂內的木製誦經台，是猶太人誦讀《妥拉》的地方。

4　聖約櫃門口垂下布幔，門頂懸吊一盞長明燈。

5　聖約櫃上方置有兩塊用希伯來文書寫的《十誡》石板，下方擺放七燭燈台。

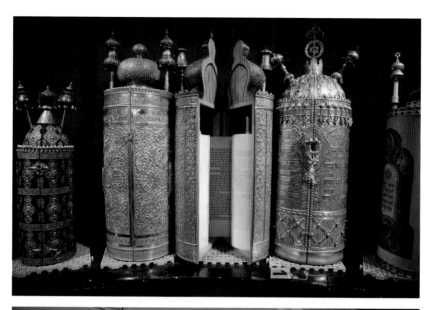

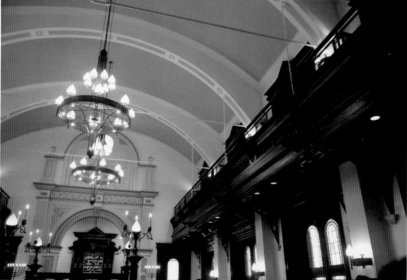

1949年後，數以千計猶太人由上海來港，部分等候簽證移民美國、以色列和澳洲，另有些留下來。1970年代末，莉亞堂毗鄰的麻石擋土牆受颱風影響而出現危險，加上會堂已見陳舊，受託人計劃與發展商合作興建一座有更多座位的會堂，並利用旁邊土地建造豪宅以增收入。但此舉在猶太社群內部引起爭論，外界亦有反對聲音，古物事務監督於1987年宣佈莉亞堂為暫定古蹟，這是港府首次引用法例作出宣佈，目的是令重建計劃暫停，與業主商討保育工作。經過詳細研究，業主最終決定保留莉亞堂，其後它被古諮會評為一級歷史建築。

1990年受託人與太古地產達成協議，拆卸猶太人會所和旁邊的網球場和拉比住所，再購入靠近衛城道一小幅土地，建造46層高的雙塔式住宅大廈「雍景臺」，1994年落成，太古地產擁有99年期。雍景臺平台下層用作猶太人社區中心（Jewish Community Centre），設有提供猶太人食品（kosher）的超市、餐廳，以及多功能廳（圖8）、圖書館、室內游泳池等，戶外還有兒童遊樂設施。

莉亞堂在1997年進行大規模重修，外牆批盪由原來的白色改為黃色，拆去後期添加物如吊扇和冷氣機，裝上照明和空調設備，又將黑白雲石地磚、木樓梯和玻璃門窗修復，1998年完成。莉亞堂本有條件列為法定古蹟，但因會堂不對外開放，受託人寧可自資4,800萬港元修葺。

這種適應現代發展又不影響原有氣氛的修復方式，在2000年獲聯合國教科文組織（UNESCO）亞太區文化遺產保護獎認同，頒予傑出項目獎（Outstanding Project）。評審團的評語是：「莉亞堂的用途和結構均得以保存，修復工程達到國際標準，令這座具歷史價值的會堂可以繼續服務社群，成為本港社會多元化的象徵。」

香港現今約有五千名猶太人，莉亞堂是他們最重要的宗教和聚會場所，亦是華南地區唯一仍然運作的古老猶太會堂，見證了猶太社群對香港的歸屬感。另外也有猶太社群在其他地方設立小型的會堂（圖9），方便聚會，如 Chabad of Hong Kong、Chabad of Kowloon 及 Kehilat Zion Synagogue，後者專為塞法迪猶太人而設。基於安全理由，除非事先獲得安排，否則這些會堂不對外開放。◆

6　聖約櫃內存放了一批《妥拉》，用精緻的容器收藏。

7　猶太教莉亞堂地下是男士禱告地方，上層閣樓供女士就座。

8　猶太人社區中心的多功能廳給猶太人舉行活動。

9　九龍也設有猶太人會堂，方便其他猶太人聚會。

香港現約有三十萬名穆斯林（印尼傭工約佔二十萬），但只有五座正規的清真寺。最為人熟悉的是尖沙咀的九龍清真寺，每日無數行人經過，但曾經入內的非穆斯林不多。其餘四座清真寺更少人認識，當中一座位於赤柱監獄範圍。這五間清真寺的落成時間不同，建築風格各異，如今已是城中的獨特景觀。把這些清真寺的歷史背景連繫起來，可以看到穆斯林在香港的發展脈絡。

中區的清真寺

　　清真寺的阿拉伯文是 Masjid（英文 Mosque），直譯為「叩頭的地方」，是穆斯林向真主叩拜的場所，亦是學習《古蘭經》（Quran）的地方。伊斯蘭教規定，穆斯林每日禮拜五次，尤以星期五的聚禮（Jumu'ah）和兩大節日的會禮（Salat al-Eid）最為重要，教長（Iman）當日會作演講。當一個地方擁有一定數目的穆斯林時就要興建清真寺，以便眾人聚集在室內空間一起俯伏跪拜。

　　香港開埠前後已有印度籍穆斯林船員隨東印度公司到港停留，另有部分穆斯林在英軍、警務處或監獄署工作。每到禮拜時間，他們在中環的摩囉下街（Lower Lascar Row）禮拜。其後向港府申請興建清真寺，1849 年在中環半山（今些利街 30 號）動工，翌年落成，由四位穆斯林成立信託人組織（即後來的香港回教信託基金總會）管理，當時的清真寺只是一間小石屋。

　　二十世紀初，香港人口增加，穆斯林為數不少，些利街清真寺難以容納大量教徒前來禮拜。1915 年，來自印度孟買的穆斯林慈善家 H. M. H. Essack Elias 資助重建清真寺，採用印度伊斯蘭式設計，門口之上有座高聳的宣禮塔（minaret），室內可供約 300 人禮拜。殿中央有八角形穹頂，每面玻璃窗飾以花卉圖案，並有阿拉伯文書寫讚

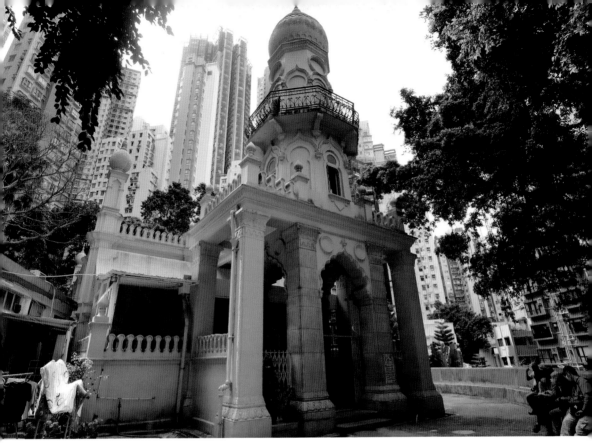

1　　　些利街清真寺已被高樓大廈包圍，正門有高聳的宣禮塔。

美真主的尊名（圖 1-3）。

　　伊斯蘭教禁止偶像崇拜，所以清真寺沒有神像、人像或動物形象。禮拜殿內朝向麥加的牆壁設有壁龕（mihrab），指示穆斯林禮拜方向。當教長帶領穆斯林俯伏跪拜時，他的聲音可經前面的壁龕和天花的穹頂向四周擴散。壁龕旁擺設一座宣講台（minbar），供教長站立演講。

　　早年華人稱些利街清真寺為「摩囉廟」，寺旁的街道被官方命名為「摩囉廟街」（Mosque Street）和「摩囉廟交加街」（Mosque Junction）。「摩囉」（Mouro）即英文 Moors（摩爾人），是昔日西葡人士對來自北非的穆斯林稱呼，傳至澳門後再傳來香港。

　　戰後些利街清真寺更名為「回教清真禮拜總堂」（Jamia Mosque）。1947 年印巴分治，許多穆斯林離開家園來到香港，有些棲息在清真寺。寺旁一幢三層高的樓房建於 1929 年，地下的房間給教長休息，樓上和周圍住了不少穆斯林。

　　今天中環的穆斯林人口已減少，些利街清真寺平日十分清靜，猶如鬧市中的淨土。寺旁樹影婆娑，讓人感覺身處二十世紀初的環境。這座香港最古老的清真寺已被評為一級歷史建築，寺旁的三層高樓房則是二級歷史建築（圖 4）。

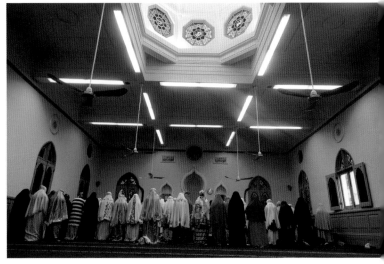

2 由些利街進入清真寺,先經過這座門樓和鐵閘。

3 清真寺前壁設有壁龕,中央的八角形穹頂鑲以彩繪玻璃。

4 清真寺旁一座三層高樓房建於 1929 年,一直沒有翻新。

$$\frac{2 \quad 3}{4}$$

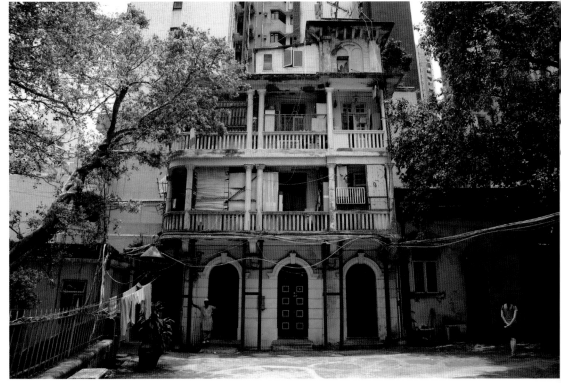

尖沙咀的清真寺

九龍半島割讓給英國後，英軍在尖沙咀興建威菲路軍營，駐紮士兵有很多來自印度的穆斯林，因此人稱「摩囉兵房」。1880 年前後，英國再招募大批穆斯林軍人來港，故有需要興建清真寺。1896 年英軍上校 E. G. Barrow 批准在軍營一角建立禮拜場所，1902 年英軍少校 Berger 協助重修，成為一座富有摩爾式風格的清真寺。

威菲路軍營於 1967 年交回港府，由市政局發展為九龍公園，1970 年揭幕，清真寺原址保留。1978 年地鐵公司興建尖沙咀站時，爆破工程引致清真寺受損。香港回教信託基金總會決定重建該寺，向印度和巴基斯坦徵求設計方案，結果挑選了印度孟買建築師卡迪（I. M. Kadri）的設計，由本地印裔穆斯林建築師林嘉廉（I. A. Curreem）協助執行。清真寺整體以白色為主調，平面呈方形，中央有直徑五米的桃形穹頂，四角分別豎立 11 米高的宣禮塔（圖6）。牆壁鋪上大理石，四周開了許多落地尖拱窗，配上不同式樣的通花圖案，在陽光映照下分外迷人（圖7）。

新寺耗資 2,600 萬元，獲本地及海外穆斯林捐款支持，地鐵公司亦給予賠償，1984 年落成，名為「九龍清真寺暨伊斯蘭中心」（Kowloon Mosque and Islamic Centre）。樓高三層，可容納 3,500 名穆斯林禱告（圖5），是香港最大的清真寺，亦是尖沙咀黃金地段的地標。

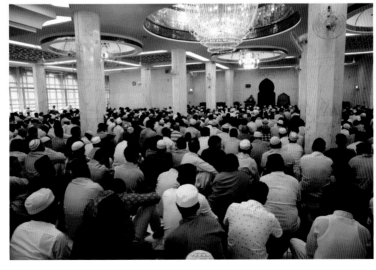

5　每逢主麻日和節日，九龍清真寺擠滿穆斯林。

6　九龍清真寺富有印度伊斯蘭特色，中央有
　　桃形穹頂，四角建了宣禮塔。

7　九龍清真寺四周窗戶設置不同的花格圖
　　案，益增美感。

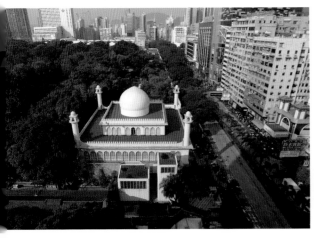

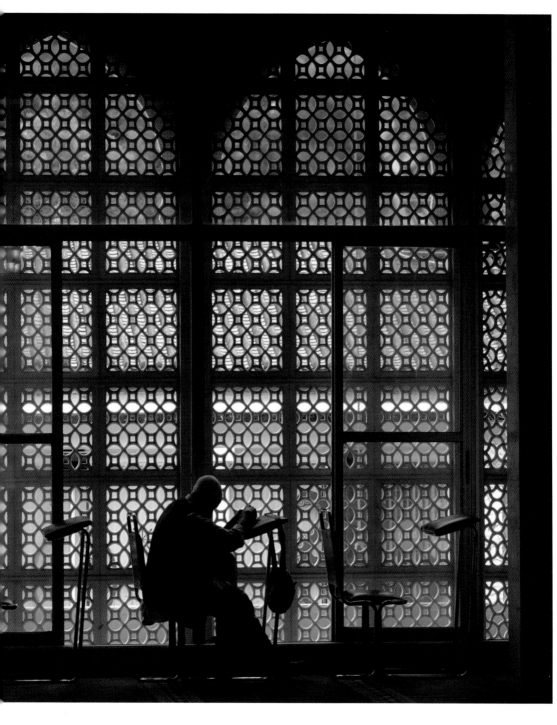

灣仔的清真寺

香港早期墳場集中在跑馬場西面，繼基督教墳場（今稱香港墳場）、天主教墳場和巴斯墳場之後，1870 年再增加一座穆斯林墳場（今稱回教墳場）。1978 年政府因興建連接香港仔隧道的行車天橋，收回墳場區部分土地，其中回教墳場近門口的清真寺要拆卸，另有 223 個墳墓遷往柴灣歌連臣角回教墳場。

時任中華回教博愛社主席的脫維善為拆寺一事多番奔走，向政府爭取撥地重建清真寺。最後當局同意撥出灣仔愛群道一幅土地給香港回教信託基金總會重建，政府和香港伊斯蘭聯會均有出資，其中一部分資金來自已故的香港伊斯蘭聯會主席林士德（Osman Ramju Sadick）。新寺於 1981 年落成啟用，名為「愛群清真寺暨林士德伊斯蘭中心」（Ammar Mosque and Osman Ramju Sadick Islamic Centre）（圖8）。它像一座綜合性大樓，高八層，男、女禮拜殿設於二樓和三樓，可容納 800 人（圖9、10），其他各層有淨室、辦公室、會議室、教室、圖書館、餐廳和幼稚園等。

柴灣的清真寺

早年香港只有跑馬地一處回教墳場，對居住九龍的穆斯林並不方便，他們要求當局在九龍撥地增建一座回教墳場。政府其後選址何文田，由穆斯林軍人義務開闢，1930 年落成，名為 Mohammedan Cemetery，又稱「九龍三號墳場」，附設小禮堂。墳場環境美麗，人稱「摩囉花園」。

隨着城市發展，何文田被劃為住宅區。1956 年市政總署收回回教墳場，另闢柴灣歌連臣角土地興建回教墳場，1963 年落成，附有柴灣清真寺（Cape Collinson Mosque）（圖11）。該寺由工務局建築師 A. M. Wahab 設計，除了舉行喪葬儀式，亦給東區居民禮拜和舉行節日活動（圖12、13），現已被列為三級歷史建築。

9

8　10

8　愛群清真寺是一幢高層大樓，男女禮拜殿設於二樓和三樓，頂層尖頂類似宣禮塔。

9　愛群清真寺的男禮拜殿入口飾以阿拉伯書法，表達宗教含意。

10　穆斯林在殿內並肩排列，面向壁龕（麥加）禮拜。

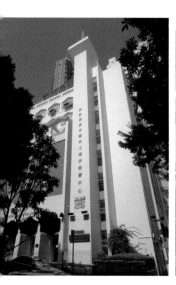

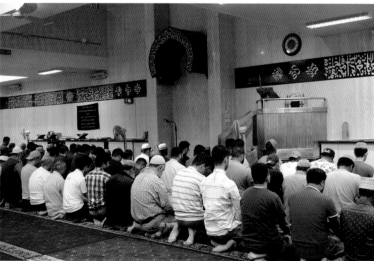

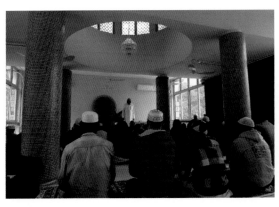

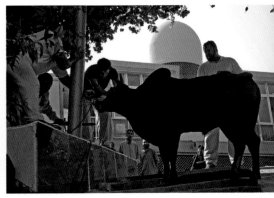

赤柱和其他禮拜場所

昔日有許多印裔穆斯林在監獄署工作，1936 至 1937 年興建赤柱監獄時，也附設清真寺（Stanley Mosque），供穆斯林職員禮拜。它採用印度鄉村清真寺風格，沒有穹頂和宣禮塔。平面呈 T 型，闢有殖民地式遊廊，配以伊斯蘭式拱券。屋頂以齒形矮牆圍繞，突出於屋頂的眾多柱頭，猶如一支支小型宣禮塔（圖14，15）。這座清真寺自建成以來沒有改動，設計罕見，故被列為一級歷史建築。今天懲教署的穆斯林職員人數大幅下降，這座清真寺又地處偏遠，使用的人不多（圖16）。

上述五座清真寺均由香港回教信託基金總會（The Incorporated Trustees of the Islamic Community Fund of Hong Kong）管理，另外還有一座由伊斯蘭團體「合眾福利社」（United Welfare Union Hong Kong Ltd）出資興建，名為「亞伯拉罕清真寺」（Masjid Ibrahim），主要分擔九龍清真寺的信眾壓力。它於 2013 年在西九填海區的海泓道建立（圖17），屬臨時性質，其後政府收回土地，2019 年在旺角渡船街一處天橋底撥地重建，但還未是永久性的清真寺（圖18）。

隨着遷入新界的穆斯林日漸增多，香港穆斯林聯會在 30 年前已提出在上水興建清真寺暨安老院，方便北區的穆斯林參加禮拜，同時提供安老服務。2006 年政府批出鳳南路一幅土地，但該會籌募資金並不順利，八度向政府申請延期興建，結果地政總署以違反地契時限為由，在 2020 年收回土地，令這座可容納 1,000 人的清真寺頓成泡影。

除了清真寺外，不同地區亦見到有穆斯林團體設立古蘭經學校（Madrassa），大多分佈在大廈單位內。既是教導穆斯林兒童背誦《古蘭經》和學習阿拉伯文的地方，同時也可作為宗教場所，設有壁龕讓信徒排列朝拜（圖19）。◆

11　柴灣清真寺是歌連臣角回教墳場一部分，頂端有穹頂，桿頂加了新月和星星標誌。

11

12　柴灣清真寺除了舉行葬禮，也供區內穆斯林禮拜。

12　13

13　穆斯林在柴灣清真寺舉行節日活動。

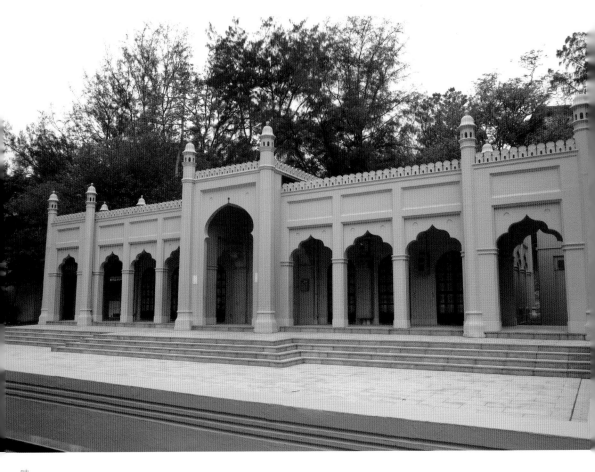

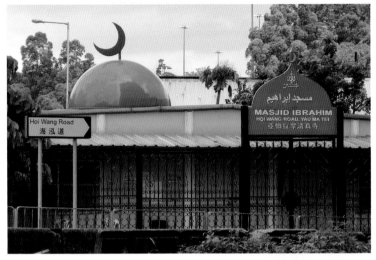

14　赤柱清真寺位處赤
　　柱監獄範圍，只供
　　穆斯林入內。

15　赤柱清真寺的遊廊
　　採用伊斯蘭式拱券
　　設計。

16　外界進入赤柱清真
　　寺需事先向懲教署
　　申請，故平日甚少
　　穆斯林到來。

17　第一代的亞伯拉罕
　　清真寺位於西九海
　　泓道，現已拆卸。

18　第二代的亞伯拉罕
　　清真寺遷至旺角渡
　　船街一條天橋下方。

19　九龍和新界遍佈不
　　少古蘭經學校，教
　　導穆斯林兒童背誦
　　《古蘭經》，同時
　　亦可作為禮拜場所。

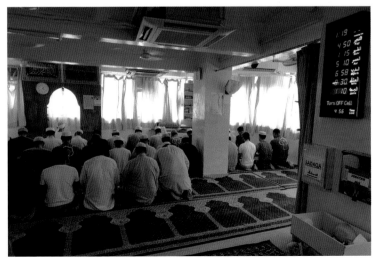

香港三大古剎

屯門青山禪院、元朗靈渡寺和凌雲寺被稱為「香港三大古剎」，排首位的青山禪院其實在一九二〇年代中才建成，但南北朝時期該處曾是杯渡禪師駐錫之地，雖然停留時間不長，但他是有記錄第一位將佛教傳入香港的人，因此青山被視為香港佛教的發源地。

杯渡奇僧抵屯門

　　杯渡禪師的背景不詳，據說由天竺或西域來到華北，之後南下，最後在屯門候船出海。他的事跡見於康熙《新安縣志》的〈杯渡山紀略〉，該文於 1089 年由北宋廣州知府蔣之奇撰寫，文中引《廣州圖經》說：「杯渡山在屯門界三百八十里，舊傳有杯渡師來此。」又引《高僧傳》說：「宋元嘉時，杯渡常來，赴齊諧家，後辭去，云『貧道去交廣之間』。」

　　「杯渡禪蹤」曾被列為新安八景之一。杯渡山即今天的青山，又名屯門山，過去亦有瑞應山之稱。康熙《新安縣志》（1688 年）和嘉慶《新安縣志》（1819 年）均有文字記述杯渡山，說山腰有杯渡庵（又稱杯渡寺），昔宋杯渡禪師住錫於此。

|　比青山禪院更早出現的青雲觀，主奉北斗
眾星之母「斗姆元君」。

　　嘉慶《新安縣志》〈人物志〉有一段介紹杯渡禪師說：「不知姓名，嘗乘木杯渡水，因而為號。遊止靡定，不修細行，神力卓越，人莫測其由。……元嘉五年三月，杯渡復來……。遂以木杯渡海，憩邑屯門山，後人因名曰杯渡山。復駐錫於靈渡山，山有寺，亦名靈渡寺。乾和中，靖海都巡檢陳巡命工鐫其像於瑞應岩。」

　　「元嘉」是南朝宋文帝劉義隆的年號（424-453 年），元嘉五年即 428 年，由此可知杯渡禪師於劉宋時期來到屯門山。「乾和」是五代南漢劉晟的年號（943-958 年），當時有官員造像供奉杯渡禪師。

　　隨着朝代更替，杯渡寺經歷多番改變，先後名叫普渡道場和雲林寺，宋朝改為道觀「斗姆宮」，元朝易名「青雲觀」，主尊仍奉斗姆元君（圖1）。其後荒廢，至道光九年（1829 年）由屯門陶氏重修。陶嘉儀祖和多名族人在道光二十三年（1843 年）送上田租以助香油，在青雲觀立了《送田芳名碑》詳列細目。

青山禪院建築物

　　1914 年，身為先天道道長的商人陳春亭到來出任青雲觀住持之職，之前他已多次收購青雲觀旁土地，計劃營建先天道場。後來受凌雲寺妙參法師開導，轉信佛教，改建佛寺，1918 年落成，取名「青山禪院」，與青雲觀毗鄰而立。

　　陳春亭在 1922 年赴寧波觀宗寺隨天台宗諦閑法師受戒，法號「顯奇」。回來後擴建青山禪院，1926 年完成，是當時香港甚具規模的寺院，與凌雲寺、寶蓮禪寺輪流主辦傳戒大會。又延請高僧到來講經，「古剎鐘聲」成為當年香江十景之一，吸引不少人慕名而至。何曉生（何東）及其夫人於 1922 年登臨遊覽，見遊人上山勞累，其後出資在登山路上興建「挹曉亭」供遊人歇息（圖2）。

　　第十七任港督金文泰爵士（Sir Cecil Clementi）在 1927 和 1928 年與一眾華人紳商兩度遊覽青山禪院，他應同行者倡議，用中文題了「香海名山」四字。1929 年北約理民府官傅瑞憲（John Alexander Fraser）聯同 19 名華人紳商在寺門不遠處豎立一座牌樓，前置「香海名山」石額（圖3、4），背後有廣州六榕寺高僧鐵禪所書的「回頭是岸」石額。正面的對聯由前北洋政府內閣總理梁士詒所題，背面對聯由晚清進士陳伯陶和伍銓萃所題。這是香港現存最古老的牌坊，上面的文字為青山增添歷史文化氣息。

　　穿過牌坊不久便到青山禪院山門（圖5），今門樓內加了四大天王像。前行經過菩提薩埵殿（圖6）、護法殿（圖7），再登石級便抵大雄寶殿，殿內供奉橫三世佛（釋迦牟尼佛、藥師佛和阿彌陀佛），兩旁有千手觀音和地藏菩薩（圖8）。

　　續往上行來到杯渡岩，對出豎立「杯渡遺蹟」牌樓（背面寫上「不二法門」）（圖9）。洞內供奉杯渡禪師像，兩旁對聯寫上：「孟津別後杯猶渡，劉宋修成鉢尚存。」孟津河相傳為杯渡禪師乘杯所過的河（圖10）。

　　洞旁置有「高山弟一」石刻（「弟」與「第」相通）（圖11），由屯門名人曹受培於 1920 年命工匠拓印。當年他遊青山，見山頂的大石有「高山弟一」四字（圖12），附近有黃椰川在嘉慶己卯（1819 年）所寫的跋，但字跡難辨，遂於杯渡岩旁摹刻。山頂的「高山弟一」原有「退之」二字，相傳是韓愈被貶潮州時途經青山所寫。近代有學者考證，韓愈未曾到過香港，有說此字乃北宋鄧符協摹韓愈手筆而刻。

2　　3

4

5

2	何東和夫人遊覽青山後，出資在登山路上興建「挹曉亭」供遊人歇息。
3	「香海名山」牌樓上有一位港督、一位高僧和三位進士的題字，極具文物價值。
4	港督金文泰爵士熱愛中國文化，他兩度遊覽青山禪院，題寫了「香海名山」四字。
5	山門對聯：「十里松杉藏古寺，百重雲水繞青山」，道出青山的寧謐環境。

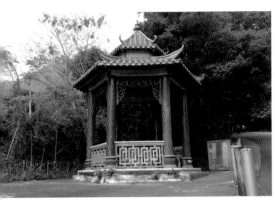

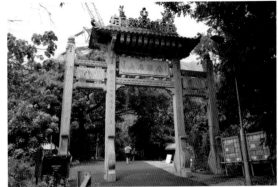

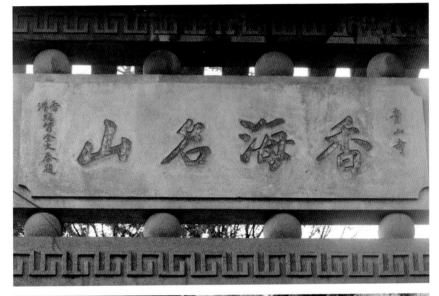

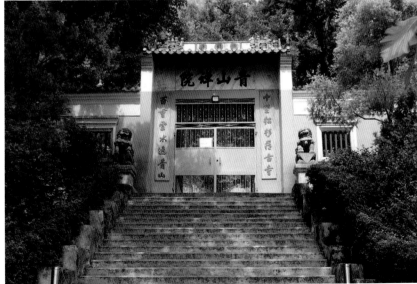

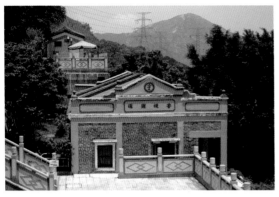
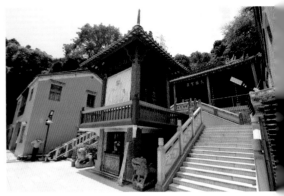

				9	
6	7		10	11	
8			12		

6　菩提薩埵殿位於山門和護法殿之間，供奉
　　地藏菩薩和先人龕位。

7　護法殿是一座兩層建築，頂層置有韋馱菩
　　薩，面向大雄寶殿而立，守護佛法。

8　大雄寶殿供奉橫三世佛，左右兩側有觀音
　　菩薩和地藏菩薩。

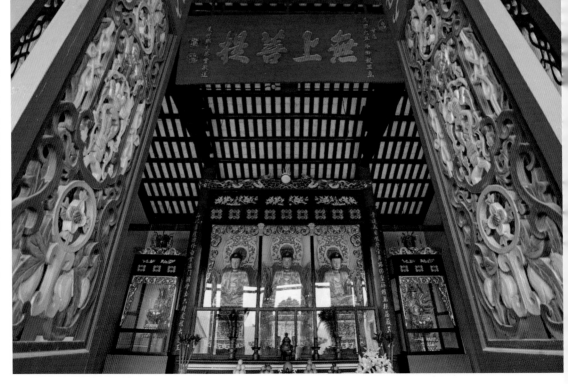

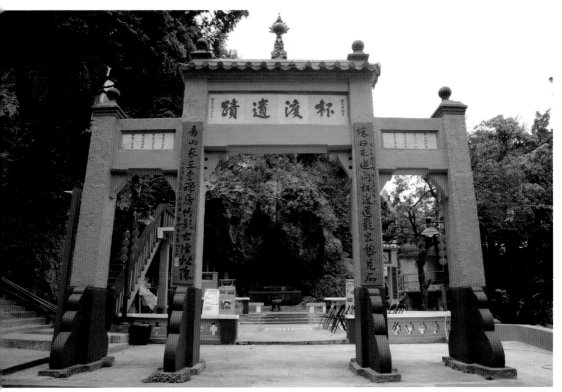

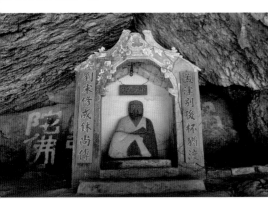

9　「杯渡遺蹟」牌樓的匾額於壬戌年（1922年）由前清進士吳道鎔書，古蹟辦資料顯示牌樓在 1965 年重修。

10　五代時有官員在青山岩洞供奉杯渡禪師像，今見的塑像乃後人重新仿造。

11　1920 年屯門名人曹受培命工匠摹刻青山山頂的「高山弟一」四字，置於杯渡岩內。

12　青山山頂的「高山弟一」字跡日久剝落，多次被人添上顏色，「弟」變成「第」。

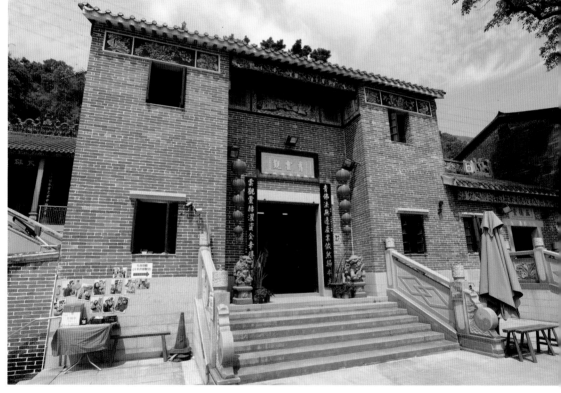

13　李小龍主演的電影《龍爭虎鬥》（1973
　　年）在青山禪院取景拍攝。

14　顯奇法師圓寂後葬於青山禪院墓地，
　　舍利塔刻了「傳天台宗二十世開山第
　　一代祖顯奇然公大和堂之塔」。

15　青雲觀始於元代，清代重修，近年拆
　　卸重建，失去古樸味道。

青山禪院的歷史建築

歷史建築	興建年份	評級
「香海名山」牌樓（山路旁）	1929 年	一級歷史建築
山門	1918 年	一級歷史建築
菩提薩埵殿（地藏殿）	1926 年	一級歷史建築
護法殿	1920 年	一級歷史建築
大雄寶殿	1918 年	一級歷史建築
客堂	1934 年	二級歷史建築
功德堂（祖堂）	1910 年代末	三級歷史建築
「不二法門」（「杯渡遺蹟」）牌樓	1965 年重修	二級歷史建築
定厂（居士林）	約 1934 年之前	二級歷史建築
觀音閣	1947 年重建	二級歷史建築
僧人宿舍	1920 年代	二級歷史建築
挹曉亭（山路旁）	1932 年	尚待評級
時輪金剛佛塔		尚待評級
伏虎羅漢佛祠		尚待評級
荼毗爐		尚待評級
韓陵片石亭（山坳）		尚待評級

寺院和青雲觀官司

顯奇法師於 1932 年圓寂，葬於青山禪院墓地（圖 14），住持之職先後由筏可法師、了幻法師、達安法師及夢生法師接任。其後青山禪院和青雲觀出現業權紛爭，律政司訴諸法庭，高等法院在 1998 年宣判青山禪院為公眾寺院，並成立青山寺慈善信託理事會，由政府委任社會人士以信託形式管理寺院及其財產，毗鄰的青雲觀屬屯門陶嘉儀祖和陶族所有。律政司再就青雲觀業權誰屬提出上訴，2002 年高院維持原判。理事會接管青山禪院後，開始為修復進行招標工作，2011 年完成。

青雲觀由陶氏管理，建築署指屋頂出現裂縫，要求維修。司理決定拆卸青雲觀重建，2009 年完成，另外又將隔鄰一幢兩層高的房屋改建為骨灰龕堂。青雲觀的歷史可追溯至元代，現在變成了新建築（圖 15），僅留下道光己丑年（1829 年）的門額、道光二十二年（1842）的銅鐘、道光二十三年（1843 年）的《送田芳名碑》及兩尊神像（斗姆和王靈官）等文物供人追憶。此舉引起部分陶氏族人不滿，觸發另一波紛爭。

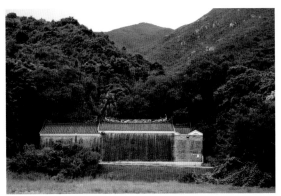

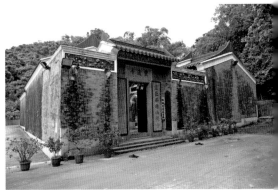

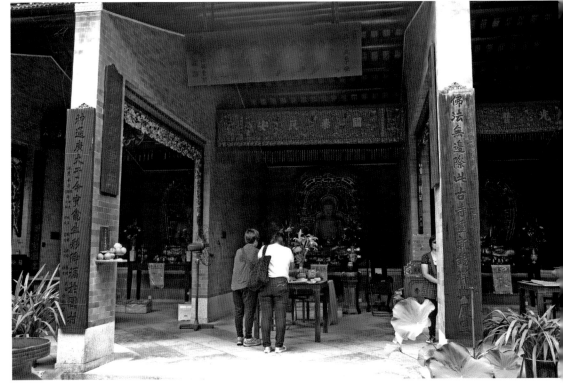

16　靈渡寺隱蔽於山谷中，立面只有牆
　　壁，沒有門窗。

17　因風水理由，廈村鄧氏特意將靈渡寺
　　的正門開在側面。

18　靈渡寺第二進的大雄寶殿分三個開
　　間，分別供奉三世佛。

靈渡寺風水佈局

嘉慶《新安縣志》〈人物志〉提到，杯渡禪師離開杯渡山後，駐錫靈渡山。〈山水略〉說：「靈渡山與杯渡山對峙，舊有杯渡井，亦禪師卓錫處。」由此可見，靈渡寺的前身亦始於五世紀的劉宋時期。

與青山禪院一樣，靈渡寺過去亦經歷佛道輪替，數易其名，明朝改回靈渡寺。清道光年間，廈村新圍鄧氏認為靈渡山地勢恰肖虎形，位於山腰的靈渡寺如同虎頭，煞氣很大，因此購下該寺，道光二十年（1840 年）拆卸，在山腳重建。特別的是，寺廟正面全是牆壁，門口開在側面，避免「虎口」對正廈村（圖 16，17）。

靈渡寺門額由駐守九龍寨城的大鵬協副將張玉堂於咸豐辛酉年（1861 年）書寫，1970 年重修時由書法家區建公撰寫門聯：「靈氣所鍾山獨秀，渡杯而至石猶新」，帶出杯渡禪師的故事。踏入寺門即見一條拱券長廊，每個拱券上方均掛有牌匾，最前一塊「道從此入」出自同治十年（1871 年）狀元梁耀樞的手筆（圖 19）。

該寺為兩進式結構，前進為長廊所在，後進像民間祠堂祀廳劃分三個開間，中央供奉釋迦牟尼佛，上懸同治乙丑年（1865 年）的「大雄寶殿」牌匾，左右兩室供奉藥師佛和阿彌陀佛（圖 18）。該寺過去奉祀不少道教神像，現仍保留廟中，包括文昌帝君、呂祖仙師、王靈官和斗姆元君等，還有一尊罕見的「皇帝萬萬歲」像（圖 20）。

寺內最久的文物是道光二十年（1840 年）的銅鐘，另有一塊光緒三十年（1904 年）的《先父寵榮公軼事碑記》（圖 21），由廈村鄧惠麟偕眾子侄孫所立，以長文記述其父鄧寵榮 33 歲患了重病，屢醫無效，幸得神佛庇佑，延壽八載，復生二子。這是香港罕見以民間故事為題材的碑記。

凌雲寺首開傳戒

香港三大古刹之一的凌雲寺位於錦田觀音山麓，初建於明宣德年間（1426-1435年），與明朝一段孝悌事跡有關。話說錦田鄧氏九世祖鄧洪儀育有三子，名欽、鎮和銳，洪武二十六年（1393年），鄧洪儀的弟弟洪贄因受牽連而被判充軍黑龍江，由於洪贄未有兒子繼後香燈，洪儀於是冒弟之名頂替。數年期滿還鄉，行至江南時一貧如洗，便題詩求乞，獲富翁陳氏聘為塾師，並將養女黃氏許配給他，兩年後誕下一子名銷。

再過三年，鄧洪儀病逝。黃氏帶同丈夫骨灰、遺物和兒子南下錦田，與鄧欽三兄弟相認，獲得善待。但翌年鄧銷意外身亡，黃氏痛不欲生。鄧欽在觀音山蓋建「凌雲靜室」，讓繼母拜佛靜修，安度晚年（圖22）。有學者按年份推算，凌雲靜室應建於明永樂年間，而非鄧氏所說的宣德年間。

清道光元年（1821年）滌塵法師到來，重修凌雲靜室，改名「凌雲寺」（圖23）。經兩任住持圓空法師和圓淨法師打理，後繼無人，以致門庭冷落。錦田鄉紳鄧伯裘收回該寺，闢為休憩之地。

19	20
	21

19　靈渡寺第一進有拱券長廊，第一塊牌匾「道從此入」由
　　同治狀元梁耀樞所書。

20　皇帝萬萬歲像，騎神獸，雙手舉起，手掛葫蘆和令牌，
　　造型獨一無二。

21　光緒三十年（1904年）的碑記，記載廈村鄧氏一名村民
　　患了重病而獲神佛庇佑的經過。

廣東惠州羅浮山的妙參法師在 1911 年應黃慧清女士（即後來的觀修法師）邀請來港，遊至觀音山見凌雲寺荒涼破落，決定重興佛門，並說服鄧伯裘捐出該寺及附近土地。其時女性信佛者多，妙參法師將該寺改為女眾叢林，自任住持。該寺在 1919 年雲集諸山長老開壇傳戒，開啟香港傳戒之先河。其後妙參法師與青山禪院的顯奇法師、寶蓮禪寺的筏可法師約定三年一度輪流傳戒，令僧團人數逐年遞增。

妙參法師於 1928 年返回廣州，在如來庵圓寂。凌雲寺由觀修法師擔任住持，1936 年她成立凌雲女子佛學社，供僧尼研習佛學。之後接任住持有智修法師、天真法師和慧皆法師，後者自 1974 年就任，至 2015 年以 91 歲之齡往生，達 40 載之久。

凌雲寺主樓為兩進三開間設計，進門可見彌勒佛像（圖 24），其背後為韋馱菩薩。正殿為兩層高的大雄寶殿（圖 25），1925 年開光，供奉橫三世佛和觀音菩薩。主樓兩旁有禪堂、地藏殿和客堂等，分別建於 1915 至 1923 年。

凌雲寺有一口乾隆二十年（1755 年）的銅鐘，由錦田吉慶圍鄧氏敬送，估計寺廟在該年重修。另一次重修在道光元年，最近一次在 2006 年，廟貌煥然一新（圖 26）。「香港三大古剎」之青山禪院和靈渡寺已由在家人管理，只有凌雲寺仍是出家人的清修道場。◆

古剎	歷史源流	現在建築	歷史建築評級
青山禪院	南北朝時期（五世紀）	1910 年代末至 1920 年代中	一級至三級歷史建築
靈渡寺	南北朝時期（五世紀）	1840 年，2002 至 2003 年重修。	三級歷史建築
凌雲寺	明宣德年間（1426 至 1435 年）	1910 年代中至 1920 年代中	三級歷史建築

22	23
24	25
	26

22　凌雲寺的功德堂設有錦田九世祖鄧洪儀等祖先（圖左）及黃氏（圖右）之蓮位。

23　座落於觀音山的凌雲寺，正門石匾由住持妙參法師於民國十三年（1924 年）重修時立。

24　踏入凌雲寺，先見彌勒佛像，後方是大雄寶殿。

25　凌雲寺的大雄寶殿在 1925 年開光，供奉橫三世佛和觀音。

26　凌雲寺是女眾清修之十方叢林，寺前的蓮池豎立觀音像。

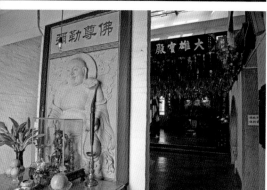

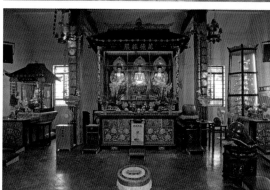

荃灣的十方叢林

時代見證：隱藏城鄉的歷史建築

1
8
0

清末民初，內地倡議「廟產興學」，許多寺廟被政府沒收或改為學堂，導致大批佛道僧侶南遷香港，他們大都隱居深山，帶動山林佛教。由於荃灣設有碼頭，背後又有鍾靈毓秀的山丘，因此成為內地僧人潛修之地。

最早在荃灣山上出現的佛寺是東普陀講寺和竹林禪院，分別由茂峰法師（1888-1964年）和融秋法師（1893-1976年）開闢。他們二人在廣東肇慶鼎湖山的慶雲寺認識，其後聯袂前往江蘇寶華山慧居寺受具足戒，1920年代來港建立道場。另一位在慶雲寺受戒的茂蕊法師（1903-1976年）也接着來港，1930年代初在荃灣山上創立南天竺寺，一起將佛法弘揚香江。

東普陀講寺

茂峰法師是廣西博白人，28歲出家，一年後赴鼎湖山慶雲寺掛單，認識筏可、融秋諸僧，彼此切磋琢磨。茂峰其後在江蘇寶華山慧居寺受戒，並在山上讀經五年，再轉到寧波觀宗寺親近諦閑老法師，習天台教觀。1924年他應邀前往台灣講經並住了三年，在一眾香港居士禮請下來港弘法，之後定居下來。

1　普陀講寺的「圓通寶殿」供奉觀音菩薩。佛教常以「圓通」比喻觀音耳根圓通。

　　1929 年茂公在荃灣老圍購地，兩年後動土建寺，1933 年大殿落成開光，供奉觀音菩薩。他見此地風景與浙江普陀山（觀音菩薩道場）相若，遂將寺院稱為「東普陀」（圖1），有廣東普陀山之意。以「講寺」稱呼，顯示重視講經弘法。

　　老圍所在之山丘原名「千石山」，茂峰法師將之改稱「千佛山」，以彰顯佛教在此生根。另外又將村旁的大水坑命名「三疊潭」，吸引許多人慕名而來遊覽，令荒僻的山林變成風景勝地。

　　東普陀講寺依據傳統佛寺佈局，前方是 1937 年建成的天王殿（圖2），門口有彌勒菩薩，殿內兩旁為四大天王，另一門口有韋馱菩薩，故又稱韋馱殿。穿過庭院便是主殿「圓通寶殿」，主尊是觀音菩薩（圖3）。佛經說觀音耳根圓通，可以聞聲救難。觀音像前有一尊玉佛像，是 1949 年大殿重修時由商人胡文虎送贈。殿後安奉「西方三聖」（阿彌陀佛、觀音菩薩和大勢至菩薩），前方有文殊和普賢兩菩薩的彩繪像，中央放了一尊鑄鐵佛像，年代久遠，由港九古玩傢俬雜架工商總會於 1952 年送贈（圖4）。

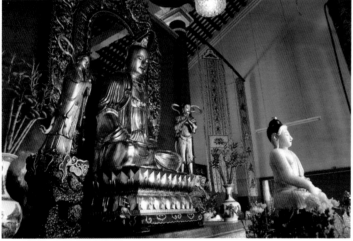

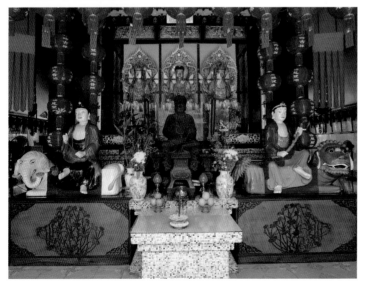

2 | 3 | 4

2　天王殿前方有彌勒
　菩薩，後方是韋馱
　菩薩，兩旁豎立四
　大天王，分別手持
　寶劍、琵琶、傘和
　蛇等物。

3　圓通寶殿在 1949
　年重修時，從杭州
　運來巨大的觀音像
　安奉。前方的玉佛
　像由商人胡文虎送
　贈。

4　正殿後方供奉「西
　方三聖」，兩旁有
　文殊、普賢的彩繪
　塑像，中央是古老
　的鑄鐵佛像。

東普陀過去以「三大」見稱，「三大」是指佛大（指觀音像）、鼎大（指香爐）和鑊大（煮食之用）。香爐置於圓通寶殿之前，頂端原有精緻的狻猊銅雕，但近年被人偷去，如今所見為複製品。

　　茂峰法師於 1964 年圓寂，享壽 77 歲。1967 年法堂樓上設立茂公紀念館，安放茂公塑像及生前用過的物品（圖5），當中以「金燦五衣」（金褸袈裟）最為特別（圖6）。茂公在日治的台灣弘法時感動朝野，昭和六年（1931 年）獲日本佛教曹洞宗頒贈袈裟，法師隨緣領受，豈料香港淪陷時大有用處。當時茂峰法師大開方便之門讓群眾入寺避難，一天日軍闖入，茂公披上金燦五衣走出客堂，日軍見之致敬行禮，令東普陀避過一劫。

　　1949 年大批內地僧侶南來香港，他們人地生疏，言語不通，化緣不易，有些更流落街頭。當時許多道場生活困苦，難以留單接眾，但茂峰法師來者不拒，令東普陀聲名遠播，亦使他享有「慈悲王」的稱號。

　　東普陀下方近二陂圳路設有吉祥院（圖7），與東普陀講寺同在 1930 年代建成，是茂峰法師為女眾修行而設立，1952 年重修。圓通寶殿和天王殿已被評為二級歷史建築，吉祥院近年亦獲古蹟辦納入新增項目評級名單，等待評級。

　　東普陀講寺後山闢作墳地（圖8），名為「窣堵坡」，意指「佛塔」。內有三大墓塚，分別安葬東普陀首三位住持：茂峰長老（1964 年圓寂）、了一大和尚（1974 年圓寂）和了知大和尚（2017 年圓寂）。另外還有兩位密宗上師，包括創立普賢佛院的佟竹坪（又名吐登利嘛金剛上師）和北角崇珠佛社始祖李若虛。

5　茂峰法師圓寂後，
　　寺方在法堂樓上設
　　立紀念館，收藏茂
　　公生前物品。

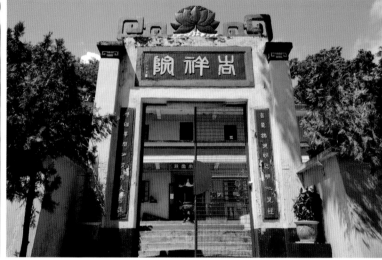

竹林禪院

茂峰法師在荃灣鳩工興建東普陀時，融秋法師在附近另一山丘與弟子墾土劈石，1932 年建了浮屠寶殿，供奉地藏菩薩，並將寺院定名「竹林禪院」。融秋法師於 1928 年來港，據說他三次獲地藏菩薩托夢，尋地建立道場。

竹林禪院所在的山丘原名「湖洋山」，融秋稱之「扶融山」，有「扶助融秋」之意，後來易名「芙蓉山」。經過不斷擴建，竹林禪院成為芙蓉山一大佛寺。山門、天王殿和韋馱殿，以及大雄寶殿按傳統佛寺的中軸線排列（圖 9，10）。大雄寶殿於 1975 年奠基，可惜融秋法師積勞成疾，翌年捨報往生。在繼任人努力下，終在 1982 年落成開光。殿中供奉橫三世佛（釋迦牟尼佛、藥師佛和阿彌陀佛），兩側有十八羅漢，殿後有觀音菩薩和二十四諸天。

走出大雄寶殿的後門，可見被評為二級歷史建築的浮屠寶殿，主尊為地藏菩薩，左右脇侍為道明和尚與閔公（圖 11）。往上走是五百羅漢寶殿（2006 年），是香港唯一供奉五百尊羅漢像的獨立殿宇（圖 13）。殿中的千手觀音、四大菩薩和五百羅漢造型由廣州師傅雕造，每尊表情各異。離開此殿再往後山走，可到融秋老和尚紀念堂和虛雲和尚紀念堂。虛雲和尚（1840-1959 年）為一代禪門宗師，曾數度來港弘法，佛教人士在此建堂紀念。

竹林禪院在 1982 年迎來一尊泰國四面佛像，置於天王殿門外，由泰國僧王蒞臨主持開光。泰國華人稱之為四面神，原是印度教三大主神之一的梵天，後被佛教吸收，成為二十四諸天之一。佛寺供奉四面佛在當時極為罕見，寺方認為四面佛與四大天王一樣，為佛門護法，希望藉此與更多善信結緣（圖 12）。

6　茂峰法師的金燦五衣是東普陀鎮寺之寶，可惜欠缺保護，現已破爛。

7　東普陀講寺下方的吉祥院，是為女眾修行而設。

8　東普陀講寺後方的窣堵坡葬了開山住持茂峰法師，還有繼任人了一法師和了知法師。

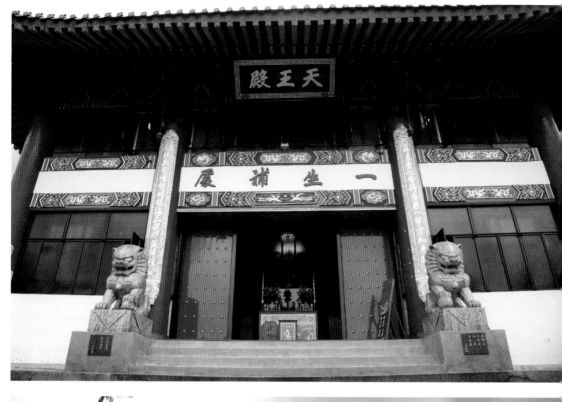

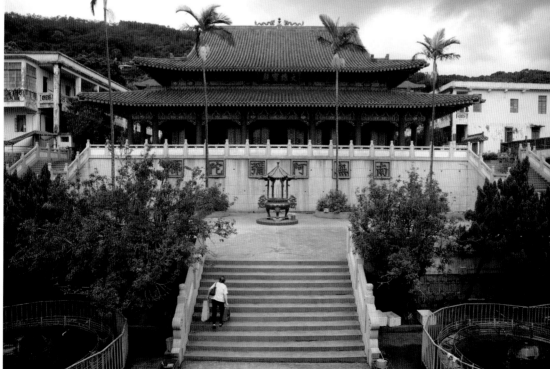

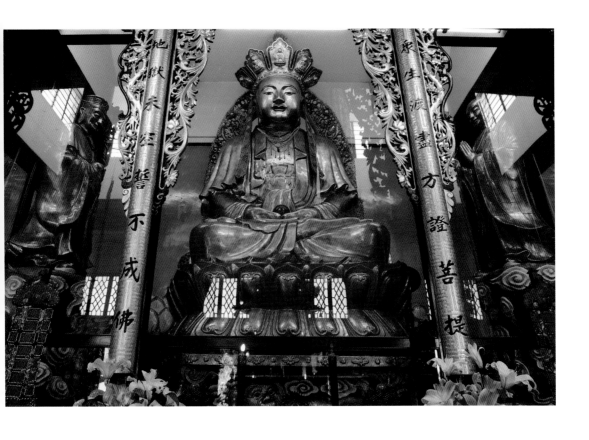

9　11
—　—
10　12

9　天王殿前方置有彌勒菩薩像，「一生
　　補處」形容彌勒菩薩具有佛的品格，
　　將下生人間補釋迦之位。

10　竹林禪院的大雄寶殿面闊七開間，屋
　　頂採用重簷歇山頂。

11　浮屠寶殿的主尊是地藏菩薩，名言是：
　　「眾生渡盡方證菩提；地獄未空誓不
　　成佛」。

12　竹林禪院殿外的四面佛像在 1982 年設
　　立，是香港較早供奉四面佛的地方。

五百羅漢寶殿歷時 12 載建成，是香港唯一獨立式的五百羅漢殿宇

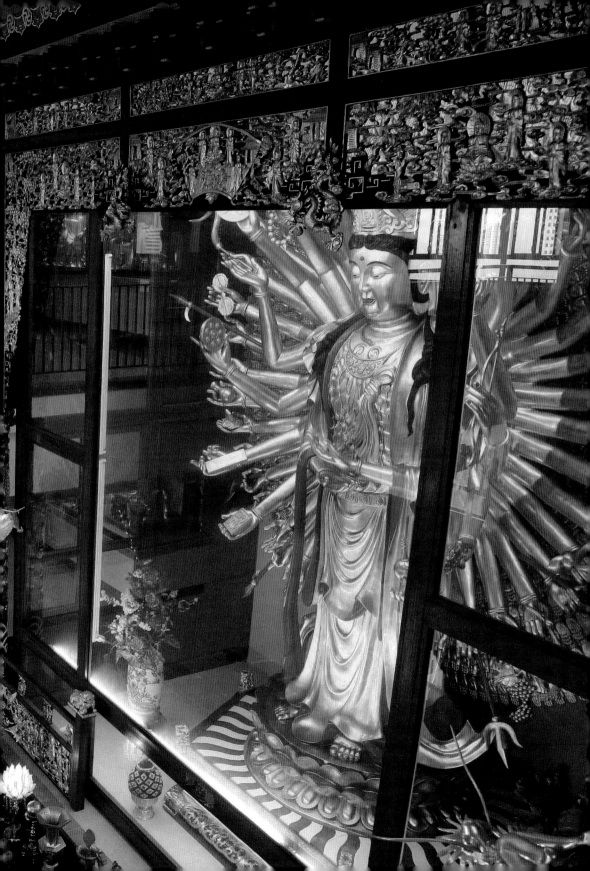

南天竺寺

　　祖籍廣東的茂蕊法師在 1932 年來港，因與融秋法師相熟，1935 年在竹林禪院對面購地興建南天竺寺，是芙蓉山第二座佛教道場。茂蕊 20 歲時在廣東惠州羅浮山華首臺寺依融衍法師出家，同年於鼎湖山慶雲寺受具足戒。他推舉融衍法師為南天竺第一代住持，1939 年老和尚圓寂，他才接任住持一職。

　　「南天竺」的命名，可謂與「東普陀」互相輝映。該寺經過多次擴建，舊貌漸失。山門於 1951 年建立（圖14），曾任民國廣東省政府要職的岑學呂居士書寫門聯，背面的「一門超出」四字由寬度居士所寫。

　　寺內的大雄寶殿於 1971 年建成，供奉「西方三聖」（圖15）。仰首可見兩塊牌匾，一塊是 1955 年華南學佛院的定西法師（1895-1962 年）率領一班僧伽贈送的「慈悲喜捨」，感謝茂蕊法師於 1952 年送出園地啟建東林淨舍（後稱「東林念佛堂」），作為僧伽的念佛道場。另一塊「澤被蒼生」牌匾由賽馬會董事周錫年題，感謝南天竺寺在 1960 年參與馬場超薦法會。當年發生五位騎師連環墮馬意外，其中一人傷重不治。馬會鑑於意外頻仍，遂邀請香港佛聯會眾法師主持公眾法會（圖16）。

　　此外，茂蕊法師又捐出南天竺寺旁的土地興建太虛大師舍利塔，1957 年竣工。太虛大師為中國近代高僧，博覽群經，深具學問，曾五度停留香港。1947 年在上海玉佛寺圓寂，世壽 58 歲，荼毗後得舍利子 300 多顆。香港信眾請得舍利，建塔供奉。

　　茂蕊法師積極參與許多佛教組織工作，包括推動成立香港佛教醫院。其後積勞成疾，1976 年在南天竺寺圓寂，世壽 74 歲。南天竺寺設有茂蕊法師紀念堂，內有書法家蘇世傑於 1952 年所寫的對聯，描寫寺院意境（圖17）。

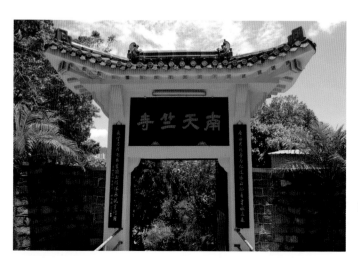

14　南天竺寺山門的對聯由隱居荃灣的同盟會成員岑學呂書寫。

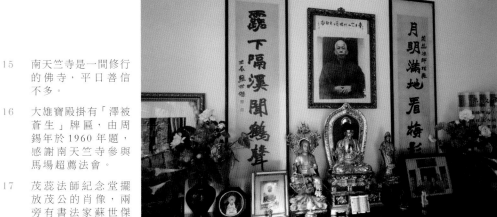

15
—
16
—
17

15　南天竺寺是一間修行
　　的佛寺，平日善信
　　不多。

16　大雄寶殿掛有「澤被
　　蒼生」牌匾，由周
　　錫年於 1960 年題，
　　感謝南天竺寺參與
　　馬場超薦法會。

17　茂蕊法師紀念堂擺
　　放茂公的肖像，兩
　　旁有書法家蘇世傑
　　書寫的對聯。

三疊潭的名勝

　　芙蓉山的東林念佛堂是永惺法師（1925-2016年）襄助定西法師於1952年創建，翌年再獲竹林禪院贈地，興建大雄寶殿（今極樂寶殿）（圖18），奉西方三聖。1962年獲政府批准成立有限公司董事會，開香港佛教寺院之先河。同年定西法師圓寂，由永惺法師擔任監院。

　　永惺法師是華南學佛院第一屆畢業生（參閱〈僧才搖籃弘法精舍〉一章），1964年他在銅鑼灣創立香港菩提學會，方便市區善信學佛。另外在三疊潭旁籌建西方寺，開闢淨土道場，1973年落成。最初只是一座殿宇，後獲各界捐獻，逐漸擴大，1998年起進行歷時五年重建，成為今天的宏大寺院（圖20）。大雄寶殿後方有一座九層高的萬佛寶塔，每層供奉不同名目的佛菩薩，在本地少見。

　　三疊潭兩旁現在廟堂林立，大型的有西方寺和道教的圓玄學院（1953年），相對較小但古舊的有覺海苑（戰前）和東覺禪林（1956年）。另外還有一座船形廟宇「香海慈航」，1960年建成，猶如停泊岸邊，朝向荃灣市區進發（圖19）。它原為呂祖道場，其後寬宗法師到來將之改為蘭若，供奉觀音，寓意慈航普渡，成為三疊潭一大亮點。

　　三疊潭有一塊像鷹頭的大石，留下茂峰法師題寫的「英雄石」（圖21）和「三疊潭」等大字，還刻有茂公在1940年與15位同遊人士的名字。隨着年月日久，英雄石周邊蔓草叢生，字跡全被覆蓋。近年有山友合力清除植被，用水溶性顏料重髹刻字，令遺跡重見天日。

　　荃灣由昔日的鄉村發展為今日的鬧市，但離市中心一箭之遙的山丘仍保留清靜的禪林和道場環境，彷彿擺脫塵囂。當中歷史價值最高的要數老圍的東普陀講寺和芙蓉山的竹林禪院，參觀時可以緬懷早年僧侶開闢十方叢林的點滴。

　　老圍還有一座普光園，1929年由閒雲法師所創，供女尼潛修，1981年重修，不獲古諮會評級（圖22）。荃灣尚有不少古老道場被古蹟辦忽略，南天竺寺雖然經歷重建，但擁有悠久歷史，應予以重視。東林念佛堂的極樂寶殿建於1950年代，亦應列入歷史建築評級名單。三疊潭的「香海慈航」雖然建築年份不算久，但在香港卻十分罕見。◆

18　東林念佛堂的極樂寶殿建於1953年，未有列入歷史建築評級名單。

19　香海慈航以船形設計，中央是寬宗大師紀念堂，船頭站立伽藍，船尾有觀音，象徵慈航普渡。

20　西方寺採用仿古設計，紅牆黃瓦，畫棟雕樑。中軸線上有天王殿、大雄寶殿和萬佛寶塔。

21　三疊潭的「英雄石」刻字被植被覆蓋多年，近年重見天日。

22　普光園是老圍其中一座歷史悠久的道場，今見的門樓在1981年建成。

18　19
20
21　22

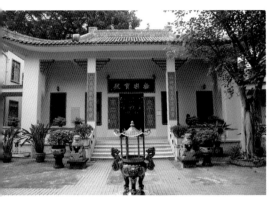

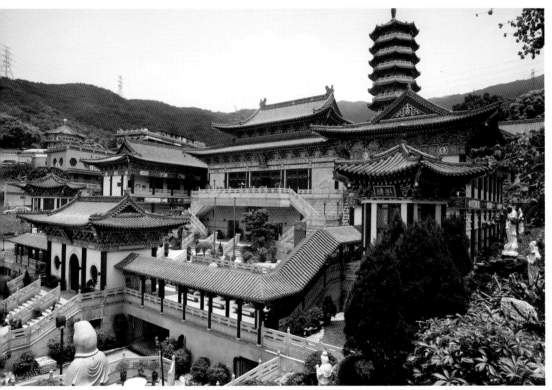

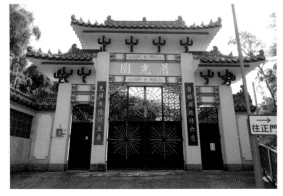

「僧才搖籃」弘法精舍

位處青山公路九咪半的弘法精舍，距離荃灣市區不太遠，但因獨處一角，沒有太多人注意。這座佛教建築於一九三九年落成，一開始便以弘法為目標，曾聚集不少高僧大德，又培育了一批後來成名的僧才，在香港佛教教育史佔有重要地位。但它沒有被古蹟辦納入歷史建築評級名單，外界對其所知不多。

中西建築特色

弘法精舍採用中式設計，屋頂以宮殿式斗拱和雀替裝飾，但並非磚木結構，而是採用西方技術和建築物料（圖1、2）。正門石額的「弘法精舍」四字，由滿清最後一位榜眼朱汝珍於民國二十八年（1939年）題寫（圖3）。建築物分兩進，中間的天井以玻璃頂覆蓋，透入自然光線。由前廳走至正殿，穿過兩度西式圓拱門，讓人感覺置身中西共融的場景（圖4）。

正殿供奉橫三世佛（俗稱三寶佛），中為娑婆世界釋迦牟尼佛，其左為東方琉璃世界藥師佛，右為西方極樂世界阿彌陀佛（圖5）。這些佛像在寧波訂造，時值日本侵華，幾經轉折才運到香港。佛龕左右兩側有韋馱菩薩和伽藍菩薩兩大護法。一般佛寺的僧房位於中軸線東側，但弘法精舍的僧房在樓上，由正殿兩側樓梯前往（圖6）。

1　弘法精舍外貌中式，但採用西式結構和物料。

2　通往弘法精舍的發業里，豎立一座狹窄牌坊。

3　「弘法精舍」區額由前清榜眼朱汝珍於民國二十八年（1939年）題寫。

弘法精舍佛學院

弘法精舍由本地商人黃杰雲購地興建，原本供夫人王璧娥靜修。適逢天台宗第四十四代教觀總持寶靜法師於 1939 年來港弘法，黃杰雲夫婦、李素發、王學仁、林楞真等幾位居士邀請他駐錫剛落成的精舍，並將之命名為「弘法精舍」。

寶靜法師（1899-1940 年）於 18 歲出家，34 歲便擔任寧波觀宗寺住持，是天台宗泰斗諦閑法師（1858-1932 年）的傳人。他應黃杰雲之邀創辦弘法精舍佛學院，從寧波觀宗寺招收十多名青年學僧來港深造，包括當年 20 歲、後來成為香港佛教界領袖的覺光法師（1919-2014 年）。另外在廣東招收了 20 名學僧，組成第一批學生。寶公擔任院長兼講師，又邀請多名法師前來授課。課程有天台教義、戒律行儀等，開啟香港僧伽教育的先河。

1940 年太平洋局勢緊張，戰爭如箭在弦，弘法精舍佛學院的學僧大部分返回家鄉，惟覺光遵從寶公囑咐，跟四名同參留守弘法精舍。同年秋天，寶公收到寧波觀宗寺急電，報告寺中糧食緊缺，大殿遭敵機轟炸等不如意事，於是回去處理。他抵達上海後便一病不起，年底在上海玉佛寺圓寂，世壽僅 42 歲。

香港淪陷後，日軍佔據弘法精舍作為司令部，佛學院只辦了一年就被迫停辦，學僧散去。覺光法師避走廣西桂平，在龍華寺擔任監院，和平後才回港。受戰亂侵擾的弘法精舍，在王學仁、林楞真兩位居士協助下，按東蓮覺苑之方規成立保管董事會管理。林楞真於 1938 年接替往生的張蓮覺居士，出任東蓮覺苑苑長。

4　室內空間由兩座圓拱門貫通，富有西方特色。

5　正殿的佛龕供奉三世佛，兩旁有韋馱和伽藍兩位護法。

華南佛學院

　　1949 年春，諦閑法師另一傳人倓虛法師（1875-1963 年）應本港佛教人士之邀南來香港弘法，在葉恭焯、王學仁、林楞真和黃杰雲等居士禮請下，在弘法精舍開辦「華南學佛院」，培育僧才。倓公年過四十才出家，在寧波觀宗寺受具足戒，1925 年獲傳天台宗法卷，成為天台宗第四十四代傳人（圖7）。

　　華南學佛院以三年為一學期，倓公請來早年一起弘法的定西法師（1895-1962 年，東林念佛堂開山祖）和樂果法師（1884-1979 年，赤柱觀音寺住持）到來授課。他們三人的弘法事業在 1930 年代已名震東北，被香港佛門尊稱為「東北三老」。

　　該院原本計劃招收十名學僧，但此時有大批內地僧人南來香江避難，有些慕名到來求學，結果取錄約 20 人。由於資源緊絀，學僧在課餘要下田耕種，自給自足，又購入手搖機，織襪售賣，幫補生計。1953 年招收第二屆學生，人數與第一屆相若。後來求學僧人減少，華南學佛院結束運作，只辦了兩期，畢業生共 23 人，有些後來成為香港佛教界的翹楚，包括永惺法師（創建荃灣西方寺）、寶燈法師（創建西貢湛山寺）、大光法師（香港佛教僧伽聯合會創辦人之一）、暢懷法師（佛教青年協會創辦人）、智梵法師（創建屯門極樂寺）、妙智法師（創建大嶼山延慶寺），以及先後擔任東林念佛堂住持的智開法師、聖懷法師和淨真法師等，另外有些畢業生去了海外弘法。

　　另外，倓公在弘法精舍成立「華南學佛院印經處」，印行《諦閑大師遺集》和出版佛書，令佛法流通。1957 年他在九龍界限街購置新樓創辦中華佛教圖書館，免費借閱經書，同時作為說法之地。1963 年倓公在圖書館講完《金剛經》後，回到弘法精舍圓寂，世壽 89 歲，靈骨葬於西貢湛山寺。倓公一生推動佛教事業，貢獻良多。

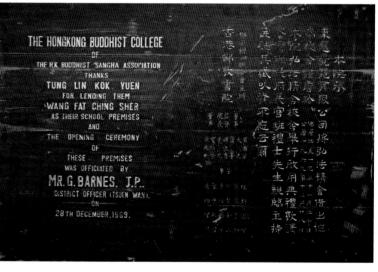

7　倓虛法師於 1949 年在弘法精舍開辦「華南學佛院」，培育僧才。

8　香港佛教書院於 1969 年借用弘法精舍作為校舍，荃灣理民府長官班禮士親臨主持啟用典禮。

9　弘法精舍外的涼亭，設計中西合璧。

首家佛教大專院校

黃杰雲夫人王璧娥居士於 1960 年移居美國，她將弘法精舍贈予東蓮覺苑。其時本港人口劇增，高等教育學位奇缺，不能滿足有志青年的求學需要。1967 年香港佛教僧伽聯合會會長洗塵法師（1920-1993 年，妙法寺開山祖師）和副會長寶燈法師（1916-1997 年），與時任東蓮覺苑苑長愍生法師商議，借用弘法精舍創辦「香港佛教書院」（後改稱「香港能仁書院」），1969 年啟用，由覺光法師擔任院長，是香港首家佛教大專院校（圖 8）。

當時荃灣屬偏遠郊區，學生上學不便，佛教僧伽聯合會另租九龍福華街一處地方作為臨時校舍。1970 年代初，再斥資購買深水埗醫局街和荔枝角道兩地建立永久校址。另外，佛教僧伽聯合會於 1973 年借出弘法精舍部分課室給新成立的妙法寺內明英文中學上課，直至 1975 年屯門藍地的妙法寺劉金龍英文中學落成才遷出。同一時期，佛教僧伽聯合會亦在弘法精舍設立佛教英文中學荃灣分校。

及至 1997 年，佛教僧伽聯合會將弘法精舍交還東蓮覺苑。之後東蓮覺苑借予台灣佛光山，以香港佛教學院的名義開辦佛學班。2000 年東蓮覺苑捐款香港大學成立佛學研究中心，三年後將弘法精舍借給該中心使用。2008 年改作「佛門網」的基地，該網站由何東爵士之孫何鴻毅居士於 1995 年在加拿大設立，中英兼備，利用網絡科技將佛法向世界各地推廣。

二戰前的弘法精舍有寶靜法師授業，戰後由東北三老接手，培育了不少僧才，在不同佛教團體弘法度生，成績斐然，對香港乃至海外的佛教發展起了關鍵作用，令天台宗成為香港戰後最具影響力的宗派。弘法精舍成立以來一直興學育才，至今仍延續教育精神，透過不同途徑宣揚佛法。這座戰前佛教建築值得評級，甚至有條件可列為一級歷史建築。（圖 9）◆

尋訪沙田佛道寺院

沙田在二十世紀初開始成為佛道教勝地，晨鐘晚鼓，香煙繚繞，參拜者眾。但自從沙田成為新市鎮後，綠水農田被高樓大廈取代，現在最為大眾熟悉的廟堂是車公廟，但區內歷史悠久的慈航淨院和普靈洞（今般若精舍），則被大多數人忽略，古蹟辦亦沒有把它們納入歷史建築評級名單。

排頭村的宗教建築

1911 年九廣鐵路全線通車，沙田設有車站，人口逐漸增加，同時亦吸引佛道僧侶建立道場潛修，在沙田火車站旁的排頭村最為集中。現存最早的一間是般若精舍（圖1），前身是先天道的普靈洞，1915 年由宏賢法師（女）創立，給獨身女子居住修行。普靈洞三教並重，常請佛教大德到來講經說法，如同佛教道場。1948 年受虛雲老和尚面喻，改名「般若精舍」，並獲虛老親題「大雄寶殿」（圖2）。1955 年得商人胡文虎及各方捐助，在精舍旁建立香港第一家佛教安老院，迄今仍然運作。

排頭村對上山坡又稱排頭坑，人煙稀少，但佛堂林立，以萬佛寺（圖3）最為人所知。該寺佔地宏大，殿宇眾多，曾是熱門的旅遊勝地，也是粵語武俠片經常取景之處，但今天已變得冷清了。儘管 2000 年在通往萬佛寺一條石級路兩旁修建了五百羅漢金身像，後來還加了六十太歲和其他塑像（圖4），似乎也吸引不了市民前往。

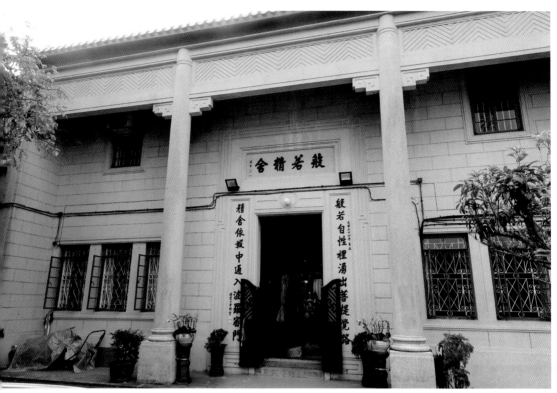

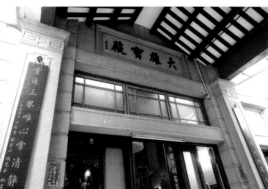

```
  1
2   3
  4
```

1　般若精舍最初是先天道道堂，後來改為佛教道
　　場。

2　佛教大德虛雲老和尚親題「般若精舍」及「大
　　雄寶殿」等字。

3　萬佛寺是沙田著名佛寺，但現今變得冷清。

4　通往萬佛寺的山路兩旁佈滿如同真人大小的塑
　　像，為遊人增添觀賞情趣。

萬佛寺由祖籍浙江錢塘的「八指頭陀」月溪法師（俗名吳心圓）率領弟子於1949年創建，1957年萬佛殿和萬佛塔落成（圖5），後者在香港甚為少見，曾被香港上海滙豐銀行選作一百港元鈔票的圖案。萬佛殿內供奉娑婆三聖（釋迦牟尼佛、觀音菩薩和地藏菩薩），牆身滿佈12,800多尊手勢不同的小金佛，左右兩側牆壁還置有84尊名目不同的神像，代表《大悲咒》的84句咒文。

1965年月溪法師圓寂，享年87歲，臨終前他囑咐弟子將其肉身封龕入土。據說八個月後弟子將肉身取出時沒有腐爛，以布包裹並鋪金身，現安奉於萬佛殿內，成為該寺一大特色（圖6）。

萬佛殿外有觀音亭、韋馱亭和十八羅漢廊，對上平台還有玉皇殿、準提殿（內有全港唯一的騎馬關帝像）（圖7）和彌陀殿（內有八米高的阿彌陀佛像）等。另外有一幢兩層高房屋名「晦思園」（圖8），估計建於1930年代，原是南洋兄弟煙草公司的簡玉階所有，1949年贈予月溪法師宏揚佛法。此樓比萬佛寺更早落成，可說是萬佛寺的前身，但沒有列入歷史建築評級名單。

萬佛寺附近的道榮園（圖9）也有一尊道榮禪師的金身像（圖10）。據寺方介紹，禪師俗名張隨聯，生於道光十一年（1831年），中山小欖人，20歲成婚，育有四子一女。咸豐年間在廣東惠州羅浮山寶積寺出家，法號「道榮」。幼子汝良跟隨出家，法號「聞修」。光緒十七年（1891年）道榮禪師圓寂，聞修按父遺願為他裝上金身，但引來土豪斂財苛索，於是將金身運往香港。光緒二十五年（1899年）置於九龍城一石屋，1918年移至排頭村，1926年建立「道榮園」安奉，是沙田第一間註冊寺院。其後聞修法師的弟子在附近建立道合園（圖11），供女眾修行。

在登山路上還有一座建於1926年的紫霞園，屬先天道堂，由清遠藏霞洞的湯兆龍道長與來自新加坡的李清琦女士創辦，初名「紫霞精舍」（圖12），收容無依孤寡婦女，直至終老。其後住客增多，男修道者無容身之地。幸得美國歸僑黎作孚捐資，在更高的山坡購地興建靜室，1936年落成，名為「尚園」（圖13），紫霞精舍改稱「下院」，統稱紫霞園。

5　萬佛塔曾被滙豐銀行用作一百港元鈔票圖案。

6　萬佛殿供奉娑婆三聖，前方置有月溪法師的金身。

7　準提殿有全港唯一的騎馬關帝像，過去很受馬迷歡迎。

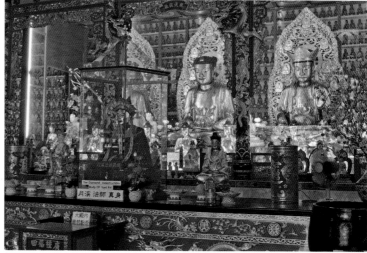

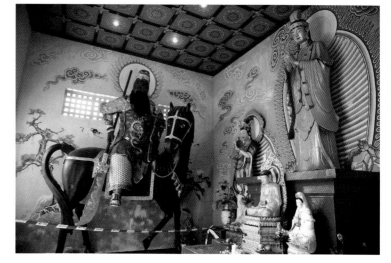

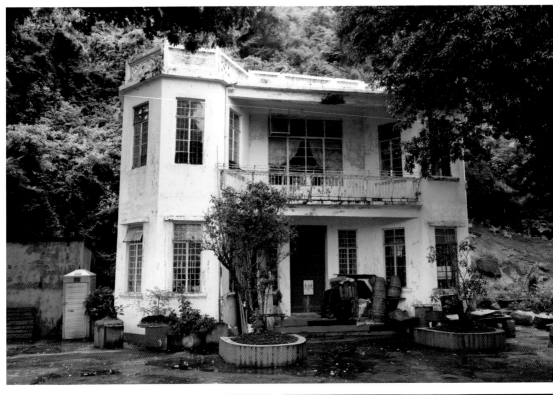

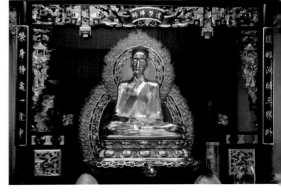

8　　晦思園在萬佛寺的範圍，其歷史比萬佛寺更古老。

9　　道榮園於 1926 年在現址建立，是沙田第一間註冊寺院。

10　　據說道榮禪師的金身像已有百多年歷史。

11　　由道榮園分支出來的道合園，供女眾修行。

12　　紫霞精舍是先天道堂，現與紫霞尚園合稱「紫霞園」。

13　　紫霞尚園有一座建於 1930 年代的閬苑園圃，又稱「慶雲廬」。

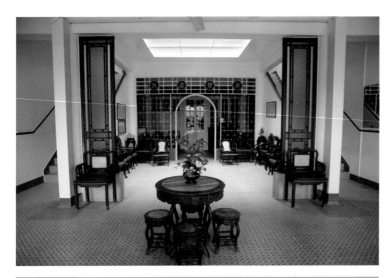

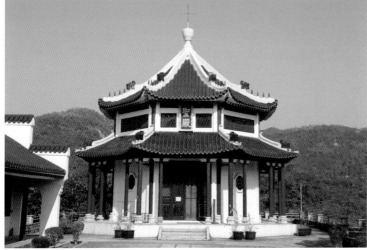

14　紫霞尚園的紫霞
　　臺，傢俬陳設多年
　　不變。

15　道風山基督教叢林
　　採用中式設計，主
　　建築是1934年落
　　成的聖殿。

16　聖殿垂脊豎立僧人
　　和道士像，希望吸
　　引佛道人士轉信基
　　督教。

尚園的主建築是閬苑園圃，又名「慶雲盧」，1969 年地下改作先賢堂，紀念為道堂作出貢獻的人，另外亦建有「湯兆龍先生紀念堂」。鄰近一所私人佛堂因乏人管理，1960 年代連同園地讓給紫霞園，易名「紫霞臺」（圖14）。樓上設有大雄寶殿，定期請佛教僧侶到來誦經。紫霞園是排頭村規模最大的道堂，建築物保留二三十年代的風格，可惜沒有納入評級名單。

沙田排頭村早期道場

名稱	地址	創立年份	歷史建築評級
般若精舍	排頭村 297 號	1915 年	沒有納入評級名單
道榮園	排頭村 179 號	1926 年	沒有納入評級名單
紫霞精舍	排頭村 148 號	1926 年	沒有納入評級名單
道合園	排頭村 190 號	1930 年代	沒有納入評級名單
證覺精舍	排頭村 101 號	1930 年代	沒有納入評級名單
紫霞尚園	排頭村 187 號	1936 年	沒有納入評級名單
普明苑	排頭村 111 號	1938 年	沒有納入評級名單
淨蓮精舍	排頭村 167 號	1940 年代	沒有納入評級名單
萬佛寺的萬佛殿和佛塔	排頭村 221 號	1957 年	三級歷史建築
萬佛寺的晦思園	排頭村 221 號	估計 1930 年代	沒有納入評級名單

由尚園再往山上走，就是道風山基督教叢林。1930 年代挪威宣教士艾香德牧師（Rev. Karl Ludvig Rechelt）夥拍丹麥建築師艾術華（Johannes Prip-Moller），在山上建造富有中國傳統色彩的建築群（圖15，16），目的是向佛道僧侶傳播基督教思想，現給基督徒退省靈修。山上早期的樓房已整體評為二級歷史建築，附近的信義宗神學院於 1992 年建成，仿效道風山基督教叢林的建築風格。

上禾輋的道場和安老院

在沙田另一邊的上禾輋，曾有園林寺院「西林寺」，1923 年由廣東南海人梁子衡建立，法號「浣清」。該寺容許僧人掛單，亦替善信做法事和供應齋菜招待遊人，成為當年市民郊遊的好去處，曾與萬佛寺、車公古廟和曾大屋被譽為「沙田四景」。寺旁有一佛殿，約 1950 年改為三元宮（圖 17），是香港唯一供奉三官大帝的獨立廟觀。

1980 年梁子衡逝世，後人將西林寺出售予泰國財團，僧人離開，但寺廟因未能改建發展而棄置。2006 年有本地商人從泰國財團購入西林寺和三元宮，拆卸重建成骨灰龕堂，只留下「西林」門樓（圖 18）。此建築物刻了「中華民國第一丙子陽月」，即1936 年，並附有對聯，下款「尤皇覺撰書」。2016 年寺方稱要擴闊路面而拆去門樓，移至後方石級仿造一座門樓重置。西林寺背後曾有一座園林住宅，是商人沈香林的別墅「東覺台」，現在也改建成骨灰龕堂，名為「道福山祠」（圖 19）。

西林寺隔鄰是先天道安老院，它於 1943 年日佔時期由龍慶堂岑載華道長發起在深水埗通菜街創立，收容無依老人，首開道教團體興辦安老服務的先河。1945 年借用牛池灣賓霞洞，及後獲得先天道齋堂「佛光堂」（1932 年）捐出兩層高屋地興建安老院（圖 20），1949 年開幕。之後多次獲熱心人士捐款增建，2010 年再建兩層高的三教殿，供奉儒佛道三教聖人及先天道最高神明瑤池金母（圖 21）。但原有的佛光堂仍未拆卸，現用作安老院辦公室，可惜沒有被納入歷史建築評級名單（圖 22）。

17

18　19

17　三元宮是香港唯一以三官大帝為主神
　　的廟宇，現已拆卸。

18　西林寺剩下一座門樓，其後被拆卸，
　　移至後面石級重建。

19　西林寺後方的別墅建築，已改為道福
　　山祠。

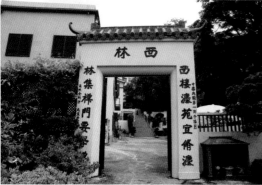

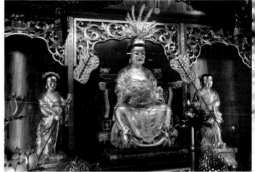

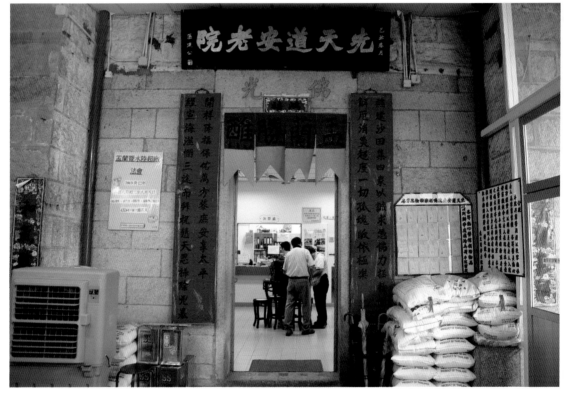

20　1948 年沙田先天道安老院的全景。

21　先天道信眾拜祭「無生老母」，認為此乃所有生物的主宰。

22　先天道堂「佛光堂」在 1949 年用作先天道安老院，收容無依老人。

新舊車公廟共存

沙田最著名的廟宇無疑是車公廟，善信絡繹不絕，尤以新春期間最為熱鬧。今天善信參拜的車公廟是 1994 年由華人廟宇委員會興建的，其後方還隱藏一座兩進三開間的車公古廟（圖23）。該廟何時興建沒有文字紀錄，嘉慶二十四年（1819）出版的《新安縣志》則提到「瀝源村下有車公古廟」，可見該廟在十九世紀初或以前已經出現。廟內有一塊光緒十六年的「重修車公廟碑記」，顯示該廟在 1890 年由沙田九約合資重修。

九廣鐵路通車後，車公古廟成為市民郊旅和拜神勝地，香火日增。其後出現廟權之爭，田心村村民指該廟是先輩立村時興建，以鎮壓三水交匯的煞氣，但沙田九約認為廟宇屬各村共有。最後訴諸法庭，田心村因缺乏證明文件而未能勝訴。1936 年華人廟宇委員會接管該廟，爭廟事件暫告一段落。

及至 1990 年代，車公古廟難以容納日益增加的善信，華人廟宇委員會斥資 4,800 萬元在舊廟前面興建一座更大的廟宇，內置 27 米高的車公立像，兩旁分列文武侍從，殿前闢有寬闊廣場。以民間廟宇來說，規模是相當大了。舊廟已被評為二級歷史建築，但不對外開放，只有沙田鄉村節慶才讓村民入內問杯或請神。

23　位於沙田車公廟背後的車公古廟，1890 年由九約重修，現不對外開放。

車公廟及兩旁佛寺

　　車公廟兩側各有一座相對寧靜的佛教道場，分別是慈航淨院和古巖淨苑。慈航淨院始建於 1914 年，比排頭村的般若精舍還早一年，是沙田區最悠久的佛教道場。該院後來曾有修建，但外表仍很古樸，應有條件納入歷史建築評級名單，給予重視。

　　民國初年，內地許多佛道寺廟被政府收回，不少僧侶轉到香港修道。其中廣州如來庵的宏願法師（女）到港後看見新田村前有三河交匯，後方和左右有群山拱衛，1914 年購入一間村屋建立女眾道場，起名「慈航道場」。她們以務農為生，經濟拮据時製作糕點到大圍市集販賣。隨着住眾增加，住持智林法師（女）於 1932 年帶同弟子瑞融法師（女）遠赴新加坡籌募擴建經費，1941 年又獲胡文虎、胡文豹兄弟捐資，工程才告完成，易名「慈航淨院」（圖 24、25）。

　　大雄寶殿開光當日，正值日軍入侵香港，他們用刀槍指嚇接任住持的瑞融法師，要將淨院用作軍營。殿內當時傳出誦經之聲，法師說誦經不能停止，否則皇軍戰敗，就是這一句話令淨院逃過一劫。淪陷時期淨院廣開佛門，收容男女信眾。日軍不再騷擾，或許與其信仰有關。

　　車公廟另一側的古巖淨苑由意昭法師創建，他出身於廣東的書香世家，1944 年往韶關南華寺於虛雲老和尚庭下受具足戒，時年 17 歲，其後隨虛老轉往雲門寺聽教參方。1949 年內地局勢動盪，虛老囑他前往香港，抵港後他在荃灣竹林禪院閉關三年，之後獲曾璧山居士贈予沙田土地興建佛苑。意昭為紀念先師，以虛雲的別號「古巖」為佛苑命名。

　　佛苑主建築為千佛寶殿，內有一座高及天花的圓柱形佛塔，頂端置五方佛，中央一尊為毘盧遮那佛。佛塔下方佈滿千尊小佛像，營造「千佛繞毘盧」的意境（圖 27）。1995 年在四周牆壁加上四大菩薩（觀音、文殊、普賢、地藏）和五百羅漢像，小小的空間容納了諸天神佛。

　　早年意昭法師常到南洋弘法，結識泰國的副僧王，1985 年獲贈四面佛像，置於古巖淨苑的露天庭院（圖 26）。該寺平日善信不多，香火最盛的日子除了佛教法會，就是 11 月 9 日的四面佛誕。◆

名稱	地址	建立年份	歷史建築評級
車公古廟	大圍車公廟路	1890 年重建	二級歷史建築
慈航淨院	大圍新田村 1 號 A	1914 年	沒有納入評級名單
古巖淨苑	大圍車公廟路 1 號	1951 年	沒有納入評級名單
沙田車公廟	大圍車公廟路 7 號	1994 年	不適合評級

24　慈航淨院有兩重牆壁圍繞，大門常關，假日節日有較多善信
　　入內參拜。

25　慈航淨院的大雄寶殿於 1941 年 7 月由胡文虎、胡文豹兄弟捐
　　資興建。

26　古巖淨苑在 1985 年增設四面佛像，面積頗大，佔去庭院一半。

24	25
26	

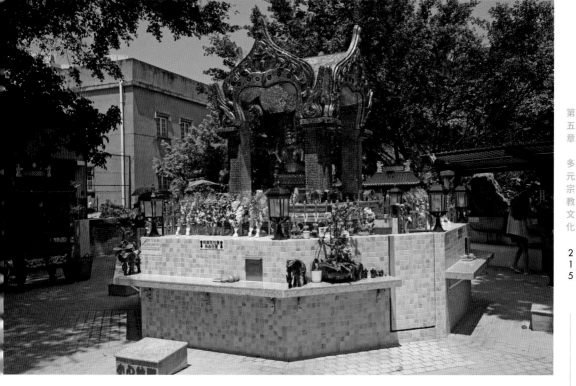

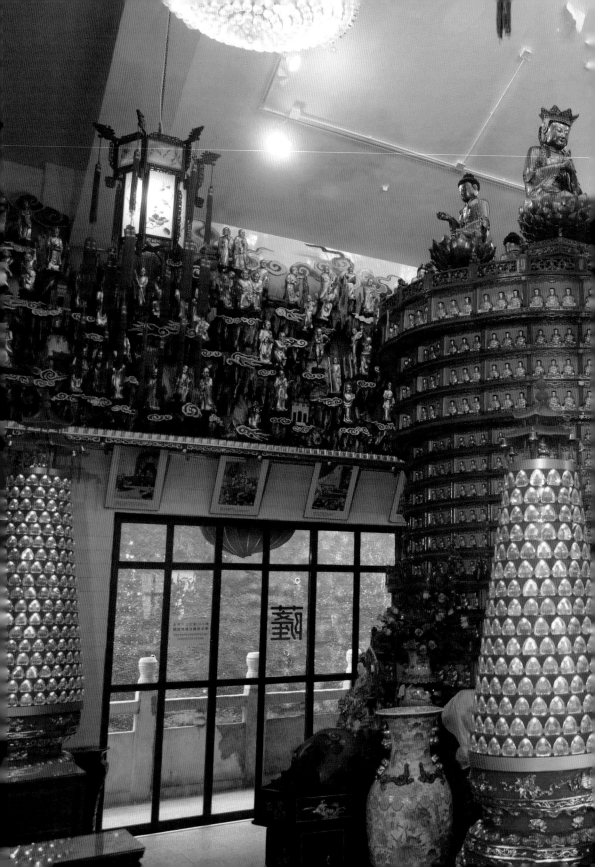

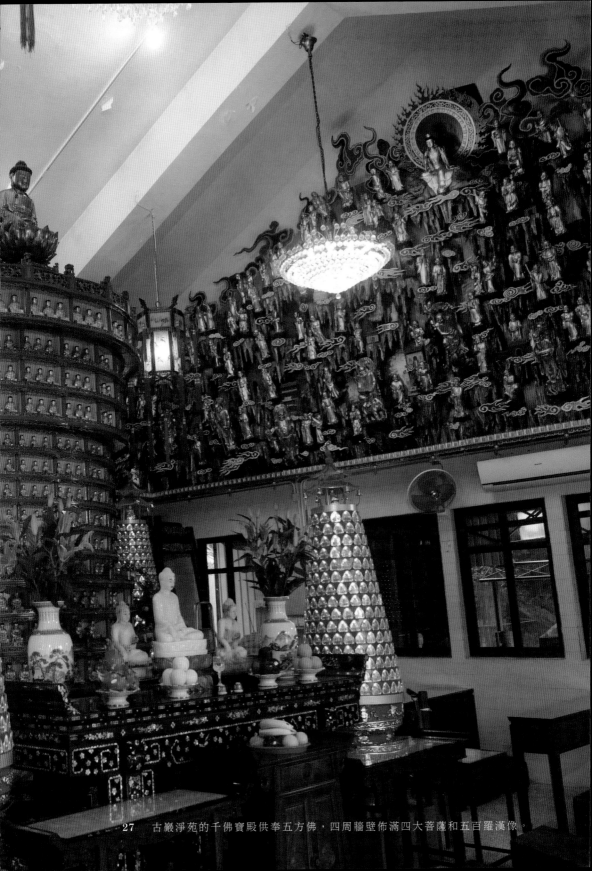

27　　古巖淨苑的千佛寶殿供奉五方佛，四周牆壁佈滿四大菩薩和五百羅漢像。

離島的古老教堂

香港開埠後即有傳教士來港，他們主要在英國人管治的香港島傳教，但亦有傳教士前往鄰近地方佈道，包括周邊島嶼，當時仍屬清廷管轄。這些島嶼以長洲最繁盛，乾隆年間（十八世紀）已設立墟市，又是魚獲的集散地，吸引不少水陸人士聚居。

基督新教在離島傳教

最先來到長洲的是基督新教傳教士，1843 年美國浸信會牧師粦為仁（Rev. William Dean）到來開基，1851 年將民房改為佈道所，並收錄男女學生上課，結合教育傳揚福音，開啟西式教育的先河。

英國租借新界（包括離島）後，有更多傳教士前赴不同島嶼開展事工，名正言順建立教堂。當中最積極的是新界傳道會（由倫敦傳道會推動成立），1904 年派威禮士牧師（Rev. Herbert R. Wells）到長洲宣教，借用教友的船廠聚會，1915 年租了大新街一樓宇作為基督教談道所，1918 年還開辦端儀女校，是繼浸信會之後第二間為長洲女童提供教育的學校。

新界傳道會於 1919 年亦在大澳和沙螺灣等地建堂（圖1），到了 1933 年，倫敦傳道會把新界傳道會的工作移交中華基督教會廣東協會第六區會（現稱香港區會）接手，教堂亦由區會管理。1941 年有教友捐獻長洲學校路地段給教會建堂，1969 年重建成今天的中華基督教會長洲堂（圖3）。教會亦先後在梅窩和南丫島榕樹灣建立教堂，名為「梅窩堂」（圖2）和「林馬堂」。

1　新界傳道會在偏遠
　　的沙螺灣建立教
　　堂，但隨着村民遷
　　出，已無人使用，
　　現已拆卸。

2　中華基督教會梅窩
　　堂的設計具有鄉村
　　教堂特色。

$\dfrac{1}{2}$

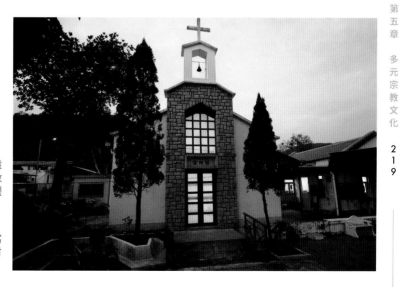

3　　第二代的中華基督教會長洲堂，屹立於小山丘上。

4　　中華便以利會長洲堂自落成以來有重建，是島上最古老的教堂建築。

5　　長洲浸信會堂的歷史可追溯至 1851 年，現今教堂在 1951 年重建。

6　　大澳的中華基督教會雅各堂在 1949 年由張祝齡牧師奠基。

1914 年由美國人李順牧師（Rev. Albert Kato Reiton）創立的中華便以利會，早期主力向漁民佈道。1934 年派女宣教士何秀馨（Sylvia Bancroft）等人到長洲宣揚福音，初期借用教友的船艇聚會，後來租用新興街的鹽倉。1936 年在學校路 1 號購地建堂，整座教堂用麻石建成，形如城堡，至今未有重建，是長洲現存最古老的教堂建築（圖 4）。

最早到長洲工作的美國浸信會，於 1951 年重建教堂，同樣用麻石建造。但它與離島其他古老教堂一樣，沒有被古蹟辦納入歷史建築評級名單（圖 5）。

離島區早期的基督教堂

基督教堂	地址	興建年份	歷史建築評級
長洲浸信會堂	新興後街 97 號	始於 1851 年，1951 年重建。	沒有納入評級名單
中華基督教會長洲堂	學校路 14 號	始於 1904 年，1969 年重建。	沒有納入評級名單
中華基督教會雅各堂（圖 6）	大澳街市街 24-26 號	始於 1919 年，1949 年重建。	沒有納入評級名單
中華便以利會長洲堂	學校路 1 號	1936 年奠基	沒有納入評級名單
中華基督教會梅窩堂	梅窩鄉事委員會路 49 號	始於 1940 年，1958 年重建。	沒有納入評級名單
中華基督教會林馬堂	南丫島榕樹灣寶華園 45 號	始於 1938 年，1980 年代初在現址建堂。	不適合評級

天主教在離島傳教

天主教在離島的傳教工作由大澳開始，約 1923 年有神父在永安街建立聖堂，附設育智學校。其後教堂和學校均被颱風摧毀，1937 年在太平街重建，之後取名「聖母永助小堂」和「永助學校」。1966 年教堂易名「永助聖母小堂」（圖 7），1979 年升格為堂區，反映大澳的宗教服務需求大。但隨着年輕一代前往城市謀生，大澳人口減少，神父被安排到別處服務，永助學校於 2003 年因收生不足而結束。

約 1935 年有神父到長洲佈道，借用大新後街 245 號一間磚石小屋聚會。戰後教友增多，1952 年籌款在東灣教堂路興建「長洲花地瑪聖母堂」（圖 8），同時開辦小學和幼稚園。為了加強在社區傳揚福音，聖堂自 2003 年起，每年 5 月（現改為 10 月）舉行「聖十字架及花地瑪聖母敬禮遊行」，2005 年加入天使飄色，與長洲太平清醮的飄色巡遊互相輝映。

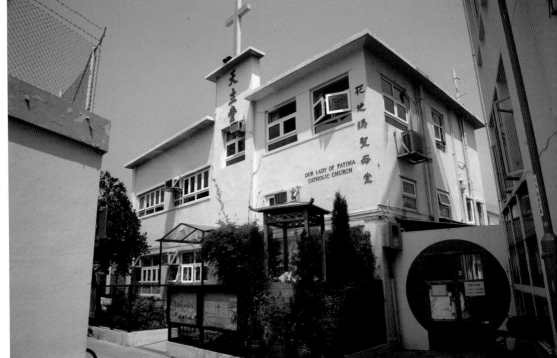

坪洲在 1958 年有天主教堂，現名「和平之后小堂」，由一位並不富裕的女傭將永興街 21 號一幢樓高層半的屋宇捐給教區作傳教之用。教區交予長洲花地瑪聖母堂管理，後來教友漸多，神父在 1965 年將主日彌撒改在新建成的聖家學校舉行。1976年購入圍仔街一大廈的地下和閣樓作為堂址，地方較以前寬大，但並非獨立建築。聖堂每年 10 月舉行聖母像出遊（圖 9），繞行坪洲主要街道，情況頗像本地居民在農曆七月二十一日舉行的「禡行鄉」。

天主教會在南丫島的傳教工作亦始於 1958 年，港島薄扶林太古樓露德聖母堂的明之剛神父（Fr. Rene Marie Chevalier）首先到來，在榕樹灣開辦露德聖母學校（後改稱「天主教露德聖母幼稚園」），1966 年建立「南丫島小堂」（後改名「露德聖母小堂」），將辦學和宗教結合一起。1972 年教區委派天神之后傳教女修會（Missionary Sisters of Our Lady of the Angels）的修女負責幼稚園的教學工作，後來交予本地教師接手。

天神之后傳教女修會的修女遷出南丫島榕樹灣的露德聖母幼稚園後，修女院空置了一段日子，至 2000 年佳蘭會（Order of St. Clare，又譯嘉勒會）的菲律賓籍修女到來建立寶尊隱修院（Portiuncula Monastery）。他們過着貧窮保守、與俗世隔絕的生活，每日專務內修和祈禱讚美天主，包括徹底朝拜聖體，誦念時辰祈禱（圖 10）。佳蘭會是方濟家庭第二會，因島上沒有駐堂司鐸，故方濟會及其他神父定期到來主持彌撒。

大嶼山早年人口較多的地方有東涌和梅窩，最初神父在東涌教友的家中舉行彌撒，1971 年借用東涌上嶺皮村一間診所建堂，其後名為「東涌聖母訪親小堂」（圖11）。1998 年機場遷至赤鱲角後，東涌發展成新市鎮，教友激增。2001 年教區借用剛落成的東涌天主教學校禮堂舉行主日彌撒，以容納更多教友參與。教區現正計劃在東涌興建一間新聖堂，讓教友有永久的聚會場所。

1970 年代有天主教信友團體在梅窩涌口街租用村屋作為聖堂，但很快應付不了需求。1980 年在附近的橫塘村建立新堂，名為「耶穌聖嬰小堂」，但位置有點遠離社區（圖 12）。七年後教會購買梅窩銀寶大廈地下和閣樓用作聖堂和神父宿舍，1988 年落成，命名「主顯堂」，橫塘村的耶穌聖嬰小堂改為避靜中心。

7　　隨着大澳人口減少，永助聖母小堂較以前寧靜。

8　　長洲花地瑪聖母堂除了提供宗教服務，也興辦幼稚園，隔鄰為小學。

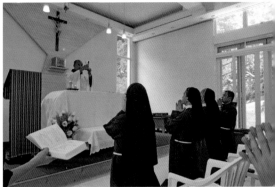

9	10
11	
12	

9　坪洲和平之后小堂舉行聖母像出遊，
　　隊伍行經教堂所在地。

10　南丫島榕樹灣寶尊隱修院的菲律賓籍
　　修女在露德聖母小堂祈禱。

11　上嶺皮村的東涌聖母訪親小堂，現在
　　只用於舉行平日彌撒。

12　梅窩橫塘村的耶穌聖嬰小堂，已改為
　　避靜中心。

離島區早期的天主教堂

天主教堂	地址	興建年份	歷史建築評級
永助聖母小堂	大澳太平街 112 號	始於 1923 年，1937 年重建。	沒有納入評級名單
長洲花地瑪聖母堂	長洲教堂路 1 號	1952 年	沒有納入評級名單
和平之后小堂	坪洲圍仔街 15 號遠東發展大廈 E 座地下	始於 1958 年，1976 年遷現址。	不適合評級
露德聖母小堂	南丫島榕樹灣	1966 年	不適合評級
東涌聖母訪親小堂	東涌上嶺皮村 13 號	始於 1971 年，現借用逸東邨東涌天主教學校禮堂舉行主日彌撒。	不適合評級
耶穌聖嬰小堂	梅窩橫塘村 14 號	始於 1970 年代，1980 年遷橫塘村，現由主顯堂取代。	不適合評級

香港的隱修院

　　香港有三間隱修院，最早的一間是赤柱的加爾默羅赤足隱修院（1937 年），另外兩間在離島，分別是大嶼山的聖母神樂院（1951 年）和南丫島榕樹灣的寶尊隱修院（2000 年）。前者已被評為三級歷史建築，但聖母神樂院沒有被納入評級名單。

　　聖母神樂院位於人煙稀少的大水坑山坡上（圖 13），由內地來港的嚴規熙篤會（Trappist）神父建立。他們承襲中世紀本篤會（Order of Saint Benedict）的傳統，遠離俗世，經常保持靜默獨處。每日祈禱、勞動和讀書，過着隱修默觀的簡樸生活。聖母神樂院的英文最初為 Trappist Haven Monastery，2000 年改為 Our Lady of Joy Abbey。

　　院內的聖堂於 1955 年建成，附有高聳鐘樓，遠在坪洲亦可見到；室內佈置則富有中世紀特色（圖 14-16）。1960 年建了「永援聖母橋」，連接聖堂和院外的山路。橋旁的花園門樓刻了拉丁文，大意是出入平安，園內在 1979 年設有聖母亭，紀念花地瑪聖母。該亭採用中式設計，頂端放置十字架，基座寫上祈求字句，圍欄的裝飾圖案由 A 和 M 兩個英文字母組成，代表「萬福瑪利亞」（Ave Maria）（圖 17）。

　　其後有熱心教友贈送乳牛給隱修院的神父和修士，讓他們搾取牛奶，自給自足。他們繁殖乳牛，自行生產「十字牌」牛奶，運往外面出售。但隨着神父和修士年紀漸大，難以負擔沉重工作，1980 年代末把「十字牌」的經營理念託付給一間廠房生產牛奶，聖母神樂院再看不見牛隻，只留下牛房遺跡。◆

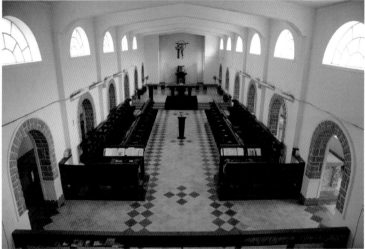

13
14
15

16
17

13　遠眺大嶼山大水坑的聖母神樂院，教堂牆上的 TM 字母，代表 Trappist Monastery（嚴規熙篤會隱修院）。

14　聖堂座椅分左右兩邊排列，富有中世紀教堂特色。

15　嚴規熙篤會的神父和修士在教堂內赤腳行走。

16　聖堂門外豎立本篤會會祖聖本篤（St. Beneict of Nursia）像。

17　聖堂外面的花園有一座富有中式風格的聖母亭。

大嶼山北岸的廟宇和節慶

東涌至大澳的東澳古道，沿途經過一些村落，對面是赤鱲角機場，飛機聲震天價響，但村民依然過着傳統生活，保持宗教習俗。隨着「明日大嶼」計劃如箭在弦，日後大嶼山將會大規模填海發展，這片土地將有何轉變？固有的民間習俗又會否式微？趁未出現大變之前，多到大嶼山走走，把美好印象留在記憶中。

東澳古道的神靈

　　東澳古道上有多間廟宇，是行程中的地標。前半段有東涌的侯王宮（二級歷史建築）（圖1）、沙螺灣的把港古廟和毗鄰天后宮（均不予評級），以及深石村的三山國王廟（沒有列入評級名單）。大嶼山共有三座以侯王或楊侯（圖2）為主神的廟宇，除東涌沙咀頭一間外，大澳和石壁亦各有一間。石壁的侯王廟和洪聖廟因興建石壁水塘已沉於水底，1959 年政府在附近的大浪灣村興建洪侯古廟，將洪聖和侯王合祀，給未有搬遷的村民繼續拜祭。

　　侯王是誰？沒有文獻記載。全港有不少侯王廟，現今大部分接納前清遺老陳伯陶之言，認為楊侯或侯王乃南宋末年忠臣楊亮節，生時封侯，死後封王，故稱侯王，但有不少學者如饒宗頤等對此提出質疑。楊侯廟或侯王廟所供奉的侯王是否同一人或神？亦無定論。

1　　東涌侯王宮座落於東涌河出口，面朝東涌灣，是居民乘
　　　船出入之處。

2　　香港有不少以侯王或楊侯為主神的廟宇，大澳楊侯古廟
　　　是其中一間。

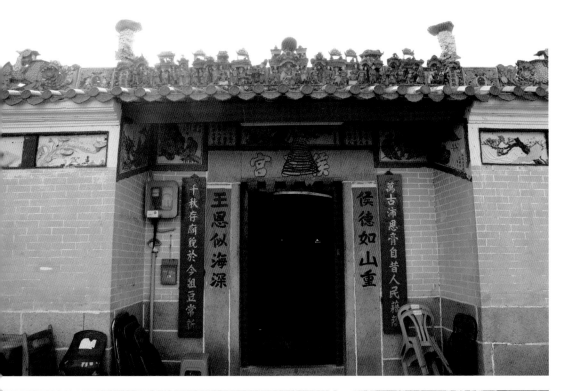

東涌侯王宮內有一古鐘，鑄於乾隆三十年（1765年）。另有乾隆四十二年（1777年）的「公立大奚山東西涌姜山主佃兩相和好永遠照納碑」，記載田主和佃農爭訟及和解的經過，可見該廟歷史悠久。屋頂的石灣瓦脊顯示「宣統弍年」（1910年）和「九如安造」，人物細緻，當中有一位穿洋裝和頭戴鴨舌帽的人物，雙腳微屈面向穿傳統官服的人物，為其他廟宇所罕見（圖3）。廟前廣場據說曾是東涌所城駐兵操練之所，現在是村民搭棚賀誕的場地。

由東涌步行約兩小時便到沙螺灣，海邊有全港唯一的把港古廟（圖4）。該村早年常受強風和潮水打擊，村民請風水先生勘察後，在乾隆三十九年（1774年）建廟供奉把港大王（圖5），守護海灣。當時有人聲稱夢見把港大王，醒後繪出容貌，再攜圖到新安縣城請工匠雕造神像。工匠一看，直指店內一尊容貌相似的洪聖像，表示把港大王就是洪聖大王，亦即南海之神。該廟連同旁邊的天后宮已在1968年模仿舊貌重建。

再前行往深石村，會經過一間細小的三山國王廟，廟內供奉三尊神像，興建年份不詳（圖6）。門旁木聯在1971年由善信掛上，書寫「蹟著潮州，凜凜威風扶宋主；靈昭深石，巍巍廟貌鎮山河」，與牛池灣三山國王廟的門聯相似，只是「坪石」改為「深石」，並都認同三山國王在潮州扶助宋帝的傳說（參閱〈牛池灣的歷史文化〉一章）。

3　　侯王宮的石灣脊飾有一位身穿洋裝、頭戴鴨舌帽的人物，似是外地人。

4　　沙螺灣海邊建有把港古廟，猶如把守港口，保護村民。居民原在農曆二月十三日賀誕，1968 年改在 8 月舉行，至 2017 年已屆 50 周年。

5　　據說把港大王就是海神洪聖大王。

6　　在深石村附近的三山國王廟，廟門對聯與牛池灣的三山國王廟近似。

4	
5	6

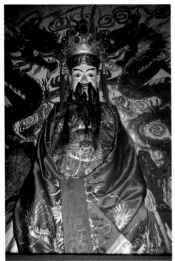

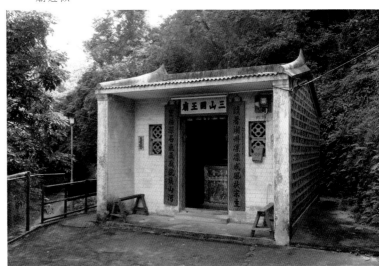

大澳四大廟宇

香港仍隸屬清朝管轄時，大嶼山因地理上接近珠江口，許多海灣成為船隻出入停泊的補給站。大澳位處大嶼山西端，是人口較多的海灣。當經濟轉趨繁榮，居民便有能力建立廟宇。現今大澳有四間主要廟宇，分別是楊侯古廟、新村天后古廟、關帝古廟和洪聖古廟（圖8），在清康熙至乾隆年間興建或重建，可見那是大澳最鼎盛的年代。

大澳主要廟宇	地址	興建年份	歷史建築評級
楊侯古廟	寶珠潭畔	康熙三十八年（1699 年）	法定古蹟
天后古廟	大澳新村	康熙五十二年（1713 年）	二級歷史建築
關帝古廟	吉慶後街	始建於明弘治年間，乾隆六年（1741 年）重建。	二級歷史建築
洪聖古廟	石仔埗街	始建於乾隆十一年（1746 年），1875 重修。	不予評級

四大廟宇中以楊侯古廟最受大澳人尊崇（圖11），它位處船隻出入海灣必經之道，漁民出海作業之前拜祭侯王，祈求風調雨順，安全歸航亦入廟還神。漁民過去並不視這位神靈為楊亮節，最重要是這位神靈可給予他們心靈慰藉。

關帝古廟位於街市和商店區旁，由商人興建，是香港現存最古老的關帝廟，乾隆六年重建。乾隆三十七年（1772 年），再在廟旁增建天后古廟（三級歷史建築），彼此有門互通（圖7）。大澳新村也有一間天后古廟，比關帝古廟旁的天后古廟更早出現，兩廟的信眾圈並不相同（圖9）。

此外大澳還有大大小小的福德（土地）廟壇，遍佈每個角落。相對於廟宇大神，土地神的地位較低，但與居民關係卻最密切。這些土地神壇大多是露天的，只擺放石頭，沒有神像，有些加上弧形鐵皮遮蓋。吉慶後街垃圾收集站旁有個神壇，內有一塊形狀像狗的石塊（圖10），有學者估計可能是昔日土著畬族信奉的盤瓠，現已被古諮會評為三級歷史建築。

7　位於大澳商業區的關帝古廟，由商人出資興建，後來在廟旁加建天后古廟。

8　大澳洪聖古廟經歷多次重修，不獲古諮會評級。

9　大澳新村天后古廟建於清初，較遠離人口聚居的社區。

10　吉慶後街神壇的狗形石像，有學者認為是畬族遺留下來的信仰痕跡。

7

8　9

10

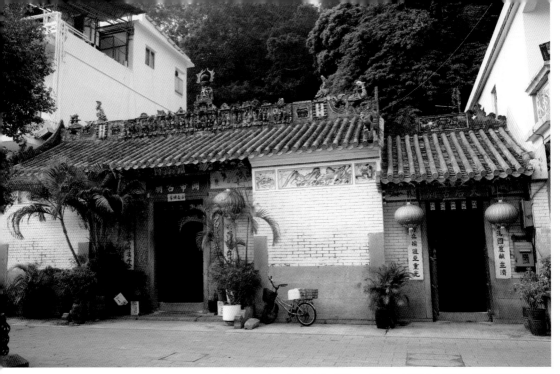

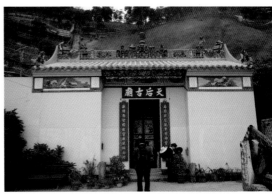

獅山下的隱世寺廟

遠離熱鬧的大澳社區，在東面獅山下還有兩座寺廟值得一訪，一是坑尾的龍巖寺（圖12），另一是橫坑村的華光古廟，但很少人專程到來。它們沒有被列入歷史建築評級名單，可說是被大眾遺忘了的寺廟。

龍巖寺正殿供奉三尊像，中為佛祖釋迦牟尼，其左為觀音，右為鮮見的民間俗神朱大仙（圖13）。朱大仙是何許神？沒有文獻記載，有說是紀念明朝的朱氏皇族；有說他原名朱立，後來得道成仙；水上人則普遍視朱大仙為佛祖化身。

香港的朱大仙信仰源自惠東平海的龍泉庵，據說昔日有吳姓漁民的兒子患了重病，到龍泉庵向朱大仙祈求，其子病情好轉後，他捐款建廟供奉朱大仙。據《大嶼山志》記載，龍巖寺由道家人士於民國十八年（1929年）興建，是龍泉庵分支而來。每年農曆三月以朱大仙為名建醮，請佛教僧侶進行三晝夜的法事，超渡水陸亡魂，每隔十年舉行七晝連宵的大醮。

龍巖寺旁有一座 1984 年建成的朱大仙寶塔，地下供奉地藏菩薩，沿樓梯登上二樓，可見四尊像，包括觀音和朱大仙。這座塔並不高，但在香港也算少見。

華光古廟則是香港唯一以華光祖師為主神的廟宇，廟內懸掛光緒丙申年（1896年）的「同被福蔭」牌匾，相信是該廟的始建年份，現今所見的在 1973 年重建（圖14）。正殿供奉的神像有三頭八手，造型與道教的斗姆元君相似，與一般華光祖師像不同（圖15）。近年廟方在側殿擺放一尊大家慣常認識的華光像，有三眼，身穿甲冑，手持三角金磚（圖16）。

傳說華光為火神，許多行業視華光為祖師或守護神，包括梨園子弟和手藝師傅。這間華光廟位處偏遠之地，平日香火凋零。1973 年重建時立了一塊捐款碑，人名中包括一些粵劇名伶如文千歲、石燕子和李香琴等。2000 年廟宇重修，香港八和會館帶頭捐款三萬元，美西八和會館捐款三千元，贊助芳名碑上有更多粵劇界人士的名字。

12　坑尾村的龍巖寺，旁邊有一座朱大仙寶塔。

13　龍巖寺正殿供奉釋迦牟尼佛、觀音菩薩和朱大仙（圖左）。

14　橫坑的華光古廟是香港唯一以華光為主神的廟宇。

15　華光古廟正殿設置三頭八臂的神像，類似斗姆元君。

16　華光古廟側殿供奉的華光像有三眼，手持三角金磚，是常見的造型。

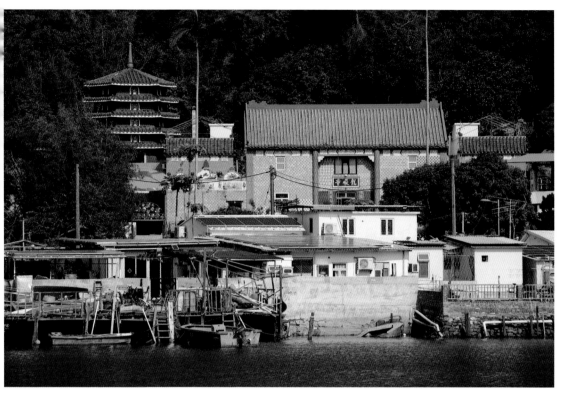

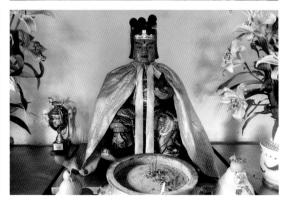

眾神的誕日

民間神祇各有誕日，若把大嶼山北岸的神誕列出來，就會發覺由農曆正月至九月，差不多每個月都有賀誕，較大型的還會搭棚演出神功戲。遊人遇上神誕，不但能觀賞多姿多采的節慶活動，還可從中了解鄉土人情。

大嶼山的神誕以農曆六月初六的大澳楊侯誕（圖17），和八月十六日的東涌侯王誕最為熱鬧。另外，大澳還有全港獨一無二的端午遊涌，農曆五月初五舉行，參與的三個漁業行會先後到大澳四大廟宇請出行身像，放在神艇上，再由龍舟拖行巡遊水道（圖19），目的是消災去疫，保境太平，沿途有人化寶，祭祀水中孤魂。這項風俗在2011年被列入國家級非物質文化遺產代表性項目名錄，是香港重要的非遺之一。

洪聖誕一般在農曆二月十三日，沙螺灣洪聖誕過去也在該日慶祝，但1968年把港古廟重建完成後，新界南約理民官屈珩（Edward Barrie Wiggham）建議村民在新曆八月中的星期六（約農曆七月）賀誕，避免與大澳洪聖誕相撞，加上八月正值暑假，年輕人有時間參與活動，有助風俗薪火相傳。村民同意，並由該年起每年賀誕都演出神功戲（圖18），但近年因新冠肺炎和限聚令而暫停演戲。◆

大嶼山北岸的節慶活動

神誕	日期（農曆）	舉行地點	神功戲
創龍社土地誕	正月十四日（浮動）	吉慶後街53號創龍社	
土地誕	正月二十日	大澳太平街福德宮	有
半路棚土地誕	二月初一（浮動）	半路棚土地廟	
洪聖誕	二月十三日	大澳石仔埗街洪聖古廟	
海神誕	三月十五日	二澳海神古廟	
朱大仙醮會	三月二十日前後	大澳坑尾龍巖寺	
金花夫人誕	四月十七日	新村天后古廟	
汾流天后誕	四月二十三日	大澳龍田邨旁的遊樂場	有
大澳端午遊涌	五月初五	大澳水道	
大澳侯王誕	六月初六	大澳龍田邨旁的遊樂場	有
關帝誕	六月二十四日	大澳吉慶後街關帝古廟	
沙螺灣洪聖誕	七月的星期六	沙螺灣把港古廟	有
東涌侯王誕	八月十六日	東涌沙嘴頭侯王宮	有
華光誕	九月二十八日	大澳橫坑村華光古廟	

17　大澳居民過去在楊侯古廟對面搭棚演戲賀誕，幾年前改在龍田邨遊樂場舉行。

18　沙螺灣人口不多，大部分已遷往市區居住，但每年賀誕仍會搭棚演出神功戲。

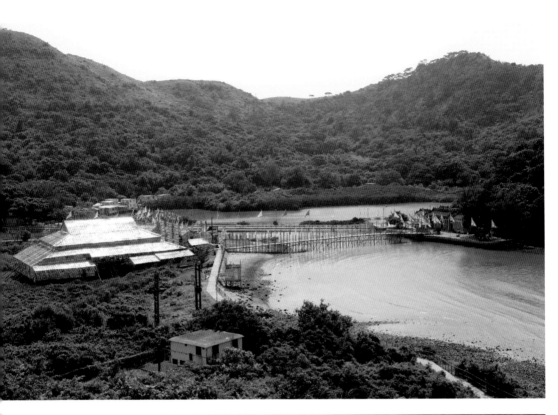

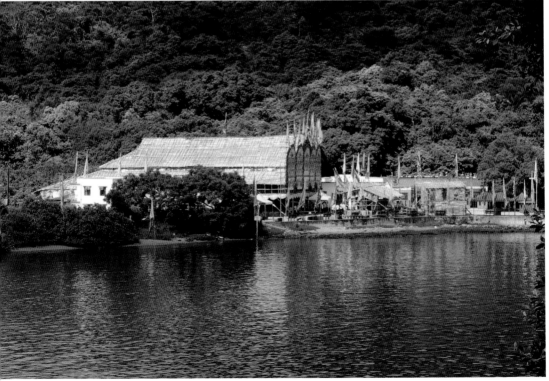

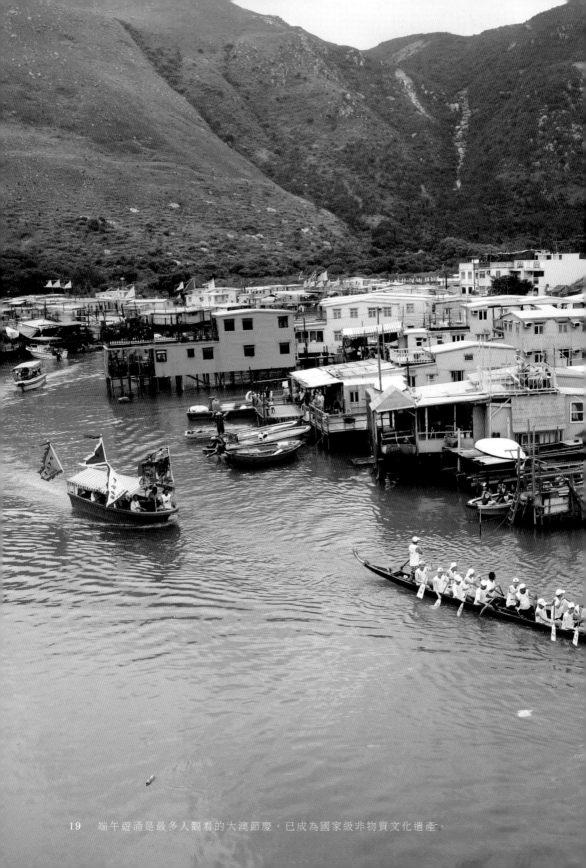

19　　端午遊涌是最多人觀看的大澳節慶，已成為國家級非物質文化遺產。

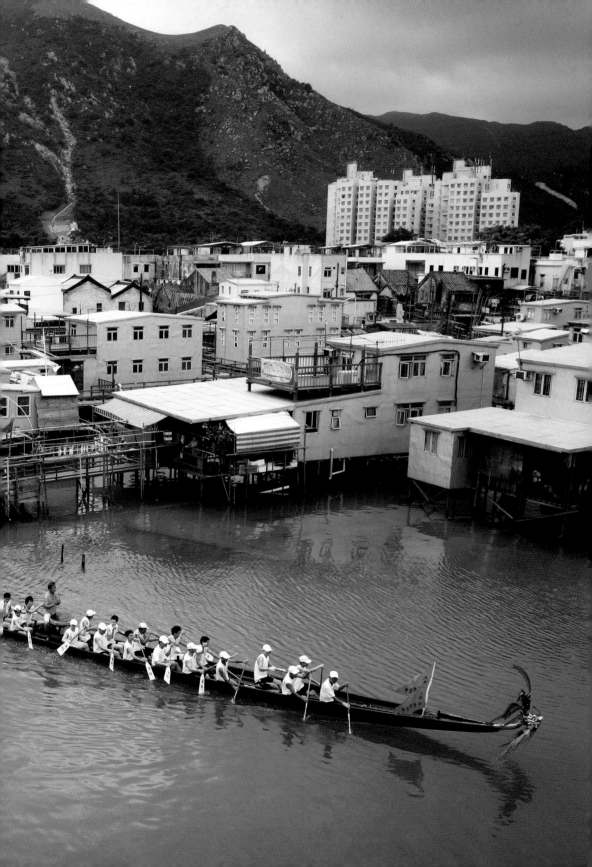

劉關張筲箕灣
結義筲箕灣

戰後港島東區山頭遍佈寮屋，棲息了無數由內地來港的人。筲箕灣至西灣河一帶山坡是其中一處人口稠密的社區，高峰期形成十三條寮屋村。據一九八〇年代初統計，人口約有四萬。隨着都市發展，政府陸續清拆筲箕灣的山村，一九九〇年完成。原址興建大型屋苑如耀東邨和興東邨等，但愛秩序村未有發展，山上先後建了多間廟宇，延續居民信仰。

筲箕灣山村廟宇

　　上世紀五六十年代，筲箕灣山邊只要有空地，就有人建屋。從 1982 年出版的地圖可見，筲箕灣道由東至西的山坡共有 13 條村，包括愛秩序村、淺水碼頭村、南安坊村、斧頭窟村（後改名富斗窟村）、教民村、馬山村、聖十字徑村、成安村、花園村、橫坑東村、橫坑仔村、澳貝龍村和澳貝龍山頂村，彼此緊貼一起，共住了約四萬人。當中最大的是聖十字徑村（以 1914 年建成的聖十字架堂為名），住了一萬多人。

　　有居民聚居就有神壇、廟宇或道堂出現，成為大眾的心靈寄託。據老街坊回憶，淺水碼頭村（今南康街對上）曾有福德祠，南安坊村近海邊（今新成街）有洪聖宮，富斗窟村（今耀東邨旁）有先天道堂「極樂洞」。極樂洞始建於光緒三十一年（1905），至今仍在原址。戰後有大量潮州人居於筲箕灣山村，1955 年成立潮州南安堂福利協進會，其後在南安坊村（今新成街對上）建了福德廟拜祭，1988 年因拆村而在附近山坡重建。

1　2

1　愛秩序村清拆後，山坡未有發展，成為了廟宇的集中地。

2　福德祠（圖左）於1969年由山下遷上山坡，1980年在旁加建洪聖古廟。

　　至於淺水碼頭村福德祠，據說始於十九世紀下半葉一場颱風，有居民在海邊拾得一尊福德公像，安奉於村口的棚屋，不少人經過拜祭，香火日盛。1930年代政府收地，福德公遷至柴灣道口（今救世軍筲箕灣展能中心附近）。1960年代政府將福德公移往筲箕灣東大街的福德祠（今為城隍廟）安奉，但南安坊村的廣府人認為不適合，遂委託筲箕灣街坊福利會主席張錦添向政府申請撥地重建福德祠。1968年（「六七暴動」後一年），港府着力改善與社區的關係，同意撥出舊愛秩序村山坡（愛民街對上）給福德祠重建（圖1），由坊眾籌募經費，1970年1月落成開光（圖2）。

舊愛秩序村山坡的廟宇群

　　福德祠落成後翌年，南安坊的廣府人在廟旁山坡供奉觀音，取名「觀音岩」。其後筲箕灣街坊福利會發起在觀音岩毗鄰興建關帝廟，同時南安坊坊眾亦出資將觀音岩擴建成廟，兩廟於 1976 年並列落成，內部互通（圖 3、4）。1978 年南安坊坊眾會正式註冊成立，除了繼續主辦盂蘭勝會，亦負責打理山坡上的廟宇。

　　昔日南安坊村近海邊曾有一間洪聖宮，始建年份不詳，舊報章記載該廟在光緒年間重修。及後筲箕灣發展，廟宇搬遷，南安坊坊眾會於 1980 年在福德祠旁重建洪聖古廟，但因內閧，另一班街坊於 1982 年在山腳（即愛民街）亦重建洪聖古廟，由於地點較為方便，街坊多在此廟拜祭（圖 5）。廟內曾有一尊貼有金箔的洪聖像，2004 年被人偷去，現在改放「洪聖宮神座」木牌。

　　山坡上另一間洪聖古廟，擺放了兩件鐫刻了年份的文物，一是光緒三年（1877）的化寶爐，另一是光緒二十二年（1896 年）的鐵鐘，但兩者均沒有刻上廟宇名稱。據華人廟宇委員會紀錄，筲箕灣東大街的福德祠（今為城隍廟）建於光緒三年，不知道與該化寶爐有沒有關係。

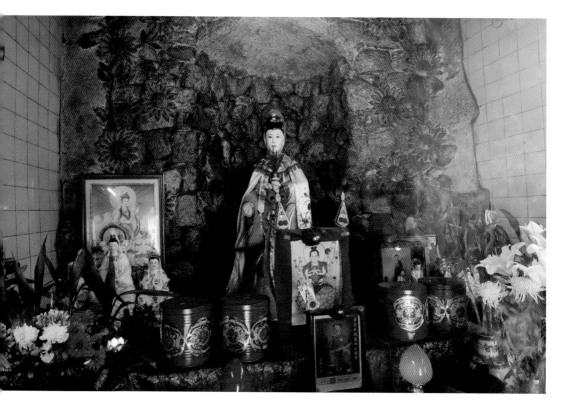

3
4
—
5

3　關帝廟（圖左）門
　　外置有赤兔馬和青
　　龍偃月刀，與隔鄰
　　觀音廟互通。

4　善信最初在山洞供
　　奉觀音，1976 年擴
　　建成觀音廟。

5　山下愛民街另有一
　　間洪聖古廟，洪聖
　　誕當日有較多街坊
　　到來拜祭。

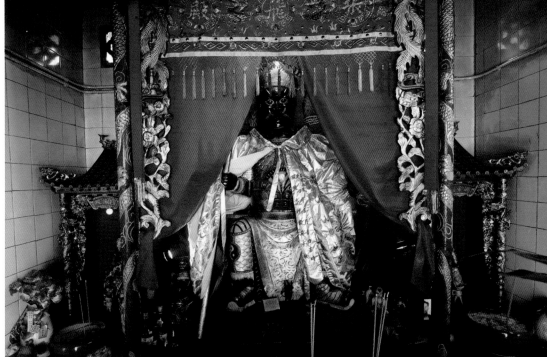

劉關張共處一地

短短十年間，舊愛秩序村山坡先後建了四間廟宇，但建廟工作尚未停止，1982年和1993年再增建張飛廟和劉備廟。由於地方有限，每間廟宇不大，彼此靠近，形成廟宇林立的景貌（圖9）。

劉備、關羽和張飛乃三國時代著名的蜀漢人物，三人桃園結義成為佳話，以忠義仁勇見稱的關羽被後人奉為神祇，關帝廟或協天宮數目不少，但張飛廟卻十分罕見。漁民出身的鄭興說，他的弟弟鄭寶儀19歲時患怪病，屢醫無效，1982年農曆二月十九日觀音誕那天，他陪同弟弟往山坡的觀音廟參拜，未料弟弟突然被神靈附體，揮舞雙拳，孔武有力，並說「吾有三兄弟，不同姓氏、不同面孔、不同性格」，又說供奉「他」才不會有鬼怪侵害。鄭興認為是張飛降身，於是賣掉漁船，得款14萬元，自資興建張飛廟，1982年底落成開光，成為香港唯一以張飛為主神的廟宇（圖6）。張飛像身形高大，黑面，樣貌剽悍（圖7）。門口擺放一對老虎像，又豎立一支高逾20呎的蛇矛作為張飛兵器。

坊眾認為，既然已有關帝廟和張飛廟，不如增建劉備廟，好讓劉關張相聚一起。於是發動籌款，1993年築了一座白帝亭安奉劉備（名字取自劉備託孤白帝城），1996年重建成劉備廟（圖8）。廟內的劉備像一手持書，另一手拿扇，下方有五尊小像，分別是關羽、張飛、趙雲、馬超和黃忠等五將軍。門旁還有一尊高大的諸葛亮像，《三國演義》一眾人物活現眼前。

6
—
7

8

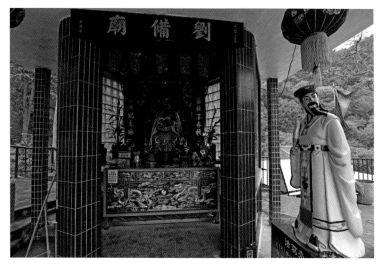

6　愛秩序村山坡的張飛廟，門外有一對老虎像守衛。

7　張飛像樣貌剽悍，《三國演義》記載他以蛇矛作為兵器。

8　劉備有諸葛亮為他獻計，所以劉備廟門外也放置諸葛亮像。

滿天神佛

　　鄭興於 1983 年出任南安坊坊眾會主席，帶動其他漁民入會，令人手物力相應增加。在善信支持下，山上廟群不斷添加神像，2008 年建造美猴王和水濂洞一景，2014年在張飛廟旁加設媽祖殿和龍王殿，2017 年豎立五米高的大財神像，2020 年在福德祠廣場設立左右門神，2021 年再建兩座小殿供奉華光和天官。

　　有廟宇就有神誕，山上廟群的誕期全年不絕，農曆二月初二土地誕（福德誕）、二月十三日洪聖誕、二月十九日觀音誕、六月二十四日關帝誕、八月初八劉備誕、九月二十八日華光誕，以及十二月十九日張飛誕，其中張飛誕和關帝誕最為熱鬧。另外，觀音廟也在正月舉行觀音借庫，加上南安坊坊眾會每年農曆七月初二至初五在愛秩序灣遊樂場舉行盂蘭勝會，令坊眾建立密切關係。

　　民間的神誕很少在年底舉行，張飛誕是罕有的一個。據說張飛誕本在農曆八月二十三日，但筲箕灣的張飛誕在農曆十二月十九日，鄭興表示，是按神靈指示在張飛廟開光的日子賀誕。張飛誕在香港只舉行了近 40 年，但因為獨一無二，故被列入香港首份非物質文化遺產清單，顯示有保存價值（圖 10）。

　　古蹟辦曾將筲箕灣山坡上六間廟宇納入歷史建築評級名單，但最後都不獲專家建議評級，原因估計是現存廟宇都在 1970 年及之後重建或新建，建築特色不強。但若把它們視為一個組合來看，卻是香港最密集的廟宇群，張飛廟和劉備廟更是全港獨有。該處亦是全港唯一供奉劉關張三人的地方，反映坊眾的民間信仰，展示少見的神靈崇拜。古蹟辦可考慮將廟群作整體評級，讓更多人認識這處宗教勝地。◆

舊愛秩序村山坡的廟宇

名稱	成立年份	歷史建築評級
福德祠	1970 年	不予評級
觀音廟	1971 年	不予評級
關帝廟	1976 年	不予評級
洪聖古廟	1980 年	不予評級
張飛廟	1982 年	不予評級
劉備廟	1993 年	不予評級

9　　過去五十年，愛秩序村舊址先後建了六間廟宇，形成獨特的廟宇建築群。

10　　筲箕灣張飛誕在農曆十二月十九日舉行，善信由筲箕灣東大街抬花炮到張飛廟參拜。

香港的蓮花建築

蓮花（lotus）是水生植物，根部長於水中污泥，開花時從水面冉冉升起，出淤泥而不染，潔淨無瑕。古印度的婆羅門教，以蓮花（padma）象徵宇宙的純潔，亦代表創造、繁殖和重生，被視為生命之源。公元前六世紀佛教興起，亦沿用蓮花這個標誌。相傳釋迦太子出生時每走一步，腳下便湧現一朵蓮花。佛教傳入中國後，蓮花被廣泛應用，成為了破除煩惱、清淨無染的象徵。

蓮花亦呈現在宗教建築上，大坑蓮花宮、屯門妙法寺的蓮花大殿，以及皇后山軍營的濕婆神廟均採用蓮花設計。同一象徵物，在民間宗教、佛教和印度教的建築展現不同色彩，值得細賞。

大坑蓮花宮供奉觀音

相傳觀音菩薩坐在蓮蓬上修行，大坑村旁有一塊形如蓮花的大石，據說是觀音顯聖之地，其後有人發起興建觀音廟，名為「蓮花宮」。另有研究認為，太平天國之亂，華南地區有大量居民南來香港，部分聚居於大坑村，父老為安定民心，建廟奉祀觀音大士，祈求保佑。

從廟宇石額和正脊陶塑所刻年份可知，蓮花宮建於同治二年（1863年）或之前，據說為曾氏家族擁有。其所在位置原是淺灘，背靠山坡巨石。廟宇分兩進，但沒有天

1　　　大坑蓮花宮設計有別於一般廟宇，前殿採用蓮花狀屋頂。

井分隔。前殿建於石砌平台之上，底下由數條石柱承托，以防水浸，門口開在兩側。正面有一個西式陽台，兩旁木聯刻上「楊柳枝頭甘露洒，白蓮座上慧風生」。楊柳、甘露和白蓮都是觀音的象徵，讓人一看便知這是觀音廟。

　　前殿屋頂為八角重簷攢尖頂，後半部嵌入長方形的正殿。從高處俯望，像一朵盛開的花朵，在香港民間廟宇中非常罕見（圖1）。據說當年有潮水湧至時，廟宇仿如水中蓮花。後來社區不斷填海發展，今天的蓮花宮已坐落群廈之中了。

　　踏入前殿仰望，天花呈六邊形，上面刻了金龍遊走祥雲之中，令人想起大坑居民的中秋舞火龍習俗。正殿的觀音神壇坐落於岩石之上（圖2），要從兩側的木樓梯登上。樓梯旁有大石，傳說是觀音顯聖之處，又稱「蓮花石」。

　　蓮花宮特意採用蓮花狀設計，使廟宇與觀音傳說結合一起。每年中秋舞火龍，大坑坊眾福利會成員先到蓮花宮為草龍開光，可見廟宇與大坑社區關係密切（圖3）。蓮花宮是港島區最古老和最具特色的觀音廟，2014年被列為法定古蹟。

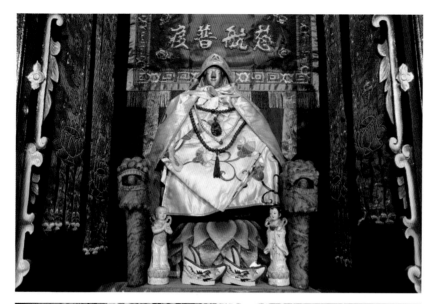

屯門妙法寺蓮花大殿

佛教將蓮花比喻為眾生本有的清淨菩提心（覺悟之心），當蓮花盛開，代表菩提心顯現，證悟佛果。佛和菩薩的寶座常以蓮花設計，誦唸佛教的六字大明咒（觀音心咒）：唵嘛呢叭彌吽，旨在「向持有珍寶蓮花的聖者敬禮祈請，摧破煩惱」，並「祈求心中的蓮花開放」。

屯門藍地妙法寺的蓮花大殿，上寬下窄，頂層鋪上玻璃幕牆，猶如一朵碩大的水晶蓮花（圖4）。妙法寺與蓮花結合，就是一部《妙法蓮華經》。

妙法寺的開山住持是洗塵法師和金山法師，他們於1948年南下香港，初時在上環樓梯台創辦妙法精舍，為同參提供停雲之處，之後遷至衞城道自置新址。1960年購入屯門藍地現址開闢十方道場，取名妙法寺，內設安老院和書院。1980年興建三層高的萬佛寶殿，因受地理環境限制，各殿堂無法一字排開，唯有由下向上分佈，最高一層為大雄寶殿，供奉橫三世佛（釋迦牟尼佛、藥師佛和阿彌陀佛）。

開山住持於1993年相繼捨報往生，由修智法師獲董事會推選繼任住持一職。他不忘開山祖師興建大道場的宏願，1999年展開擴建工程，由建築師蔣匡文設計一座七層高的綜合大樓，高約45米，集佛殿、圖書館、禪寮、講堂、展覽廳、辦事處和停車場於一身，具有佛法僧三寶之概念，2010年舉行落成典禮。殿堂佈局同樣採用垂直方向，由地下拾級而上至頂層的蓮花大殿，合共108級，代表人生的108種煩惱，走畢彷彿就豁然開朗。綜合大樓也備有升降機，供參佛人士乘搭。

蓮花大殿高約20米，面積達一千平方米，無柱阻隔。中央置有八米高的釋迦牟尼佛像，是全港最大的室內木雕佛像。其右手指端下垂，手掌向外，表示應許眾生祈求。佛陀兩旁的脅侍像是兩大弟子舍利弗尊者和目犍連尊者，最外兩側是騎青獅的文殊菩薩和騎六牙白象的普賢菩薩，均手持《妙法蓮華經》（圖5）。佛陀、文殊菩薩和普賢菩薩的組合稱為「華嚴三聖」，意謂如來解行並重，定慧雙修的圓滿教法。

大殿外形亦像佛教的毗盧帽，周邊裝上大幅玻璃，引入自然光線。此外亦設對流通風口，符合現代人講求環保的觀念，可說是與時並進。屋頂豎立五個巨大經輪，內藏經文，轉動一次猶如誦唸一次經文。

2　　蓮花宮前殿和正殿均有觀音像，正殿的觀音坐於蓮花上。

3　　大坑居民在中秋節前一晚開始舞火龍，首先在蓮花宮為草龍開光。

4　　妙法寺蓮花大殿外貌破格，猶如水晶蓮花。

5　　蓮花大殿空間寬敞，供奉一佛二菩薩二尊者。

皇后山的濕婆神廟

在英治時期，粉嶺建有兩座相距不遠的軍營。其中新圍軍營（San Wai Barracks，又稱 Gallipoli Lines Camp）位於沙頭角公路龍躍頭段以北，回歸時交予解放軍使用。沙頭角公路另一邊則有皇后山軍營（Queen's Hill Barracks，又稱 Burma Lines Camp），建於 1960 年代，佔地逾 25.4 公頃，比維多利亞公園還要大，曾有尼泊爾籍啹喀兵（Gurkha）駐守。由於遠離人煙，自成一角，許多人都不知道此軍營的存在。

皇后山軍營內地勢起伏，有 20 多座營房分佈其中，四周樹影婆娑，環境恬靜。在其中一處小丘上，有座 1960 年代建成的印度教廟宇，給啹喀兵供奉濕婆神（Shiva）。該廟外貌獨特，平面呈六邊形，上方由 12 個豎立的三角形接合而成，像一頂六角皇冠，亦像一朵含苞待放的蓮花（圖 6）。廟宇五邊均設門口，對上各開了尖頂窗，餘下一邊完全密封，是祭壇所在（圖 7）。

印度教有三大主神，分別是「創造神」梵天（Brahma）、「保護神」毗濕奴（Vishnu）及「毀滅神」濕婆。古印度人認為，蓮花代表母體或宇宙創造的起源，一切生命源自蓮花，梵天亦在毗濕奴肚臍的蓮花中誕生。許多重要神祇形象都是坐在盛放的蓮花上，或手持蓮花。濕婆既是毀滅者，又有再生的能力，所以這座濕婆神廟設計成蓮花狀。

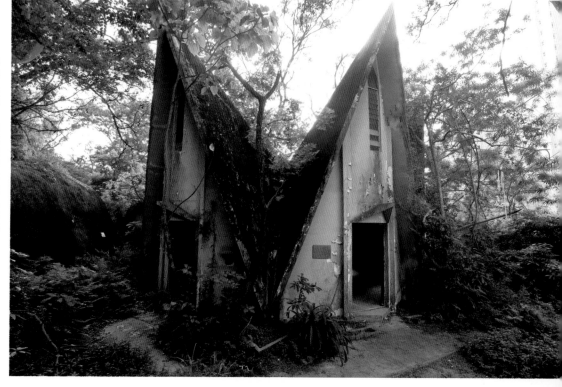

1992 年英軍把軍營交回港府，之後廟宇停用，神像亦被移走了。舊址曾給多個警察單位使用，包括警察康樂中心、搜集訓練學校和警犬訓練基地。2001 年警隊遷出後，軍營基本上丟空，期間有多次借給電影公司和電視台拍攝取景。

曾蔭權就任行政長官年代，曾預留皇后山軍營其中 16 公頃土地用作發展自資高等院校，2011 年有九家辦學團體向教育局遞交意向書，當中以天主教耶穌會最為積極。但到了梁振英掌政時期，首要工作是興建公營房屋，2013 年決定停止皇后山的招標工作，改劃為住宅用途。如今大部分營房已夷平，十多座高樓大廈拔地而起，取名皇后山邨和山麗苑，成為人口稠密的社區。毗鄰仍有部分軍營舊址（包括濕婆神廟所在）尚未發展，現已圍封起來，四周長滿樹木雜草。希望當局日後清理，開闢路徑給市民入內參觀。

尼泊爾有八成以上國民為印度教徒，過去我在當地旅遊未見過蓮花狀的廟宇，在世界國家也甚少見到如此獨特的建築。皇后山的濕婆神廟富有異國色彩，記載了喀喀兵由尼泊爾來港服役的歷史，但只獲古諮會評為三級歷史建築。希望當局給予該廟適當的重視和維護，從而讓大眾認識軍營的過去和喀喀兵的信仰。◆

6
—
7

6　皇后山印度教廟的設計像含苞待放的蓮花，獨樹一幟。

7　印度廟周邊有五個入口，另一邊密封為神壇所在。

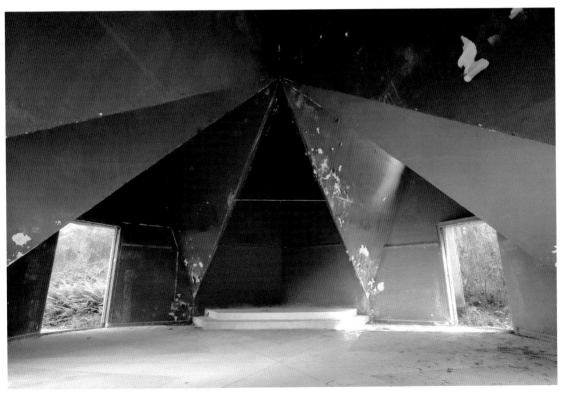

本書雖然只有 280 頁，但背後付出的時間和汗水無可計量。我一直認為，要了解歷史建築，單看文獻或前人資料是不足夠的，最好親身到訪，近距離欣賞，並藉此機會與當地人交談。有了第一身感受，再讀文字資料便有深刻體會，互為印證，留住記憶。當接觸多了，所看到的不單是某幢建築的歷史，還會擴及一個地區的圖像，將各地圖像拼合一起，就是昔日香港面貌了。

能夠完成此書，除了感謝有關機構或個人讓我進入歷史建築考察外，亦多謝以下機構和個人提供資料，包括（按筆畫序）伍維烈修士、余志偉、沈思、沈慶駒、香港社會發展回顧項目、「香港遺美」、麥少顏修女、梁勝棋、葉栢強、彭國禮、曾玉安、曾家新、鄭興和羅永強等，還有許多曾經與我同遊古建遺蹟的朋友。

我特別多謝「文化葫蘆」創辦人吳文正為本書賜序。多年來有幸參與「文化葫蘆」在各區舉辦的「港文化・港創意」活動，撰寫有關刊物，主持講座和導賞團，累積不少經驗和知識。另外，過去獲《旅行家》主編陳溢晃和「灼見名家」傳媒社長文灼非之邀撰寫文章，為今次選題提供基礎，也一併致謝。

本書能夠在疫情籠罩下出版，要多謝中華書局（香港）有限公司副總編輯黎耀強鼓勵撰寫，責任編輯及其他設計排版全人協助，令本書生色不少。最後更多謝讀者們的支持，願意購閱此書，期望大家對書中內容給予補充和指正。

陳天權

chantinkuen@hotmail.com

第一章 · 消失中的「城中村」

「民系『故』中尋」小組統籌執行及編委會編：《鯉魚門三家村 · 茶果嶺：時、地、人的探討》。香港：救世軍耆才拓展計劃觀塘中心，2005。

「民系『故』中尋」小組統籌執行及編委會編：《官塘深度行：戰後官塘生活點滴》。香港：救世軍耆才拓展計劃觀塘中心，2008。

李少文著：〈孫眉農場〉，載長春社編，《保育香港歷史筆記》第三期。香港：長春社，2014。

沈思編著：《香港旅遊指南：1. 新界西部》。香港：通用圖書有限公司，1987。

周樹佳著：〈廣東水師提督李準與辛亥革命的軼聞〉，載陳溢晃編，《旅行家》第 21 冊。香港：香山學社，2011。

洪松勳著：〈茶果嶺的歷史發展與變遷〉，載陳溢晃編，《旅行家》第 25 冊。香港：香山學社，2015。

陳天權著：《被遺忘的歷史建築（港島及九龍）》。香港：明報出版社，2013。

黃君健著：〈廣東水師提督李準與香港〉，載劉蜀永主編，《香江史話（二）》。香港：和平圖書有限公司，2020。

黃佩佳著、沈思編校：《新界風土名勝大觀》。香港：商務印書館，2016。

梁炳華編著：《觀塘風物志》。香港：觀塘區議會，2009。

游子安等編：《黃大仙區風物志》。香港：黃大仙區議會，2002。

游子安著：〈香港先天道百年歷史概述〉，載黎志添編，《香港及華南道教研究》。香港：中華書局，2005。

葉栢強著：〈鯉魚門傳奇〉，載陳溢晃編，《旅行家》第 19 冊。香港：香山學社，2009。

葉栢強著：《香港紀錄系列：鯉魚門故事》。香港：賽馬會鯉魚門創意館，2014。

黎志添、游字安、吳真著：《香港道教：歷史源流及其現代轉型》。香港：中華書局，2010。

賽馬會鯉魚門創意館和香港中文大學人類學系編著：《港產 · 陶瓷廠——鯉魚門萬機陶瓷廠考古專題展》。香港：創意館有限公司，2016。

鍾國發著：《香港道教》。北京：宗教文化出版社，2010。

《東九龍居民委員會創會金禧特刊》。香港：東九龍居民委員會，2007。

第二章 · 鄉村中的古蹟

丁新豹、任秀雯著：《香港國家地質公園人文散步》。香港：郊野公園之友會，2010。

高添強編著：《香港戰地指南（1941）》。香港：三聯書店，1995。

張一兵校點：《深圳舊志三種》。深圳：海天出版社，2006。

陳天權著：《被遺忘的歷史建築（新界及離島）》。香港：明報出版社，2014。

陳天權著：〈概說粉嶺崇謙堂村〉，載陳溢晃編，《旅行家》第 23 冊。香港：香山學社，2013。

區志堅、陳和順、何榮宗編著：《香港海關百年史》。香港：香港海關，2009。

鄒興華著：〈香港考古遺址的保護及考古新發現〉，載鄭培凱主編，《嶺南歷史與社會》。香港：香港城市大學出版社，2003。

蕭國健著：《清代香港之海防與古壘》。香港：顯朝書室，1982。

羅慧燕著：《藍天樹下：新界鄉村學校》。香港：三聯書店，2015。

《石澳村、大浪灣村、鶴咀村太平清醮特刊》。香港：石澳村、大浪灣村、鶴咀村太平清醮籌委會，2016。

第三章 · 殖民時代特色建築

丁新豹主編：《香港歷史散步》。香港：商務印書館，2008。

香港社會發展回顧項目編：《嘉道理百年業務紀錄概覽》。香港：香港社會發展回顧項目，2012。

香港社會發展回顧項目編：《鐘樓紀事：中電舊總部行政大樓點滴》。香港：香港社會發展回顧項目，2013。

香港警務處：《警署 · 築蹟 · 人情事》。香港：香港警察學院，2020。

陳天權著：《香港歷史系列：穿梭今昔 重拾記憶》。香港：明報出版社，2011。

陳天權著：《城市地標：殖民地時代的西式建築》。香港：中華書局，2019。

黃雋慧著：《不漏洞拉：越南船民的故事》。新北市：衛城出版，2017。

鄺智文、蔡耀倫著：《東方堡壘：香港軍事史（1840-1970）》。香港：中華書局，2018。

第四章 · 民國軍人府第

小思編著：《香港文學散步》。香港：商務印書館，2007。

林鵬等著：〈南方革命的熔爐——達德學院〉，載中共廣東省委黨史研究室編，《香港與中國革命》。廣州：廣東人民出版社，1997。

賀朗著：《抗日名將蔡廷鍇》。廣州：廣東人民出版社，2005。

劉智鵬著：《香港達德學院》。香港：中華書局，2011。

第五章 · 多元宗教文化

傳統宗教

屯門風物志編輯委員會編：《屯門風物志》。香港：屯門區議會，2007。

屯門區議會編輯委員會編：《屯門的宗教及廟宇》。香港：屯門區議會，2010。

永明（見明）法師編著：《香港佛教與佛寺》。香港：大嶼山寶蓮禪寺，1993。

危丁明編：《香江梵宇》。香港：《香江梵宇》出版委員會，1999。

危丁明撰：《先天道安老院三教殿新建落成慶典特刊》。香港：先天道安老院，2010。

科大衛、陸鴻基、吳倫霓霞合編：《香港碑銘彙編》。香港：市政局，1986。

姜忠信著：《佛陀尊像故事》。北京：宗教文化出版社，2005。

馬素梅著：《屋脊上的戲台——香港的石灣瓦脊》。香港：馬素梅，2016。

倓虛老法師述、大光法師記：《影塵回憶錄》。香港：中華佛教圖書館，2010。

陳天權著：《香港節慶風俗》。香港：明報出版社，2012。

梁炳華編：《離島區風物誌》。香港：離島區議會，2007。

郭少棠著：《東區風物志》。香港：東區區議會，2003。

游子安主編、危丁明編撰：《道風百年》。香港：蓬瀛仙館道教文化資料庫、利文出版社，2002。

寬運大和尚主編：《東北三老佛學思想研討會論文集》。香港：書作坊出版社，2013。

廖迪生、張兆和著：《大澳》。香港：三聯書店，2006。

蔡子傑等編：《沙田古今風貌》。香港：沙田區議會，1997。

鄧家宙著：《菩提葉茂：香江佛門人物志》。香港：香港史學會，2018。

鄧家宙著：《香港佛教史》。香港：中華書局，2015。

鄧海超等：《香港島區之華人廟宇》。香港：香港大學亞洲研究中心，1983。

劉智鵬編著：《屯門歷史與文化》。香港：屯門區議會，2007。

劉智鵬、劉蜀永編著：《屯門》。香港：三聯書店，2012。

劉智鵬、劉蜀永選編：《方志中的古代香港——《新安縣志》香港史料選》。香港：三聯書店，2020。

衛慶祥等編：《沙田文物誌》。香港：沙田民政事務處，2007。

盧維幹著：《大慈大悲觀世音》。香港：華人廟宇委員會，2014。

澳門港務局海事博物館編：《澳門水面醮：朱大仙》。澳門：海事博物館，2001。

顏素慧編：《觀音小百科》。台北：橡樹林文化，2002。

蕭國健著：《香港之三大古剎》。香港：顯朝書室，1977。

羅永強主編：《茂峰長老（慈悲王）搜稿》。香港：東普陀講寺，2018。

釋明慧編著：《大嶼山志》。香港：寶蓮禪寺，1958。

Beer, Robert 著、向紅笳譯：《藏傳佛教象徵符號與器物圖解》，北京：中國藏學出版社，2007。

《溫暖人間》雜誌 186 期，2006 年。

外國宗教

丁新豹、盧淑櫻著：《非我族裔：戰前香港的外籍族群》。香港：三聯書店，2014。

吳德玉著：《猶太人：歷史和文化》。北京：時事出版社，2015。

香港建築師學會編著：《筆生建築——29 位資深建築師的香港建築》。香港：三聯書店，2016。

翁傳鏗主編：《中華基督教會創會九十周年紀念特刊（1918-2008）》。香港：中華基督教會香港區會，2008。

陳天權著：《神聖與禮儀空間：香港基督宗教建築》。香港：中華書局，2018。

陳慎慶編：《諸神嘉年華：香港宗教研究》。香港：牛津大學出版社，2002。

黃陵渝著：《猶太教》。北京：中國社會科學出版社，2008。

梁連興、李潤好編：《中華便以利會創會百周年紀念特刊（1914-2014）》。香港：中華便以利會，2014。

楊興本著：《了解伊斯蘭》。香港：三聯書店，2020。

潘俊琳撰：《印度史詩神話百科》。台北：貓頭鷹出版社，2011。

Bartlett, Sarah 著，王敏雯譯：《100 個藏在符號裡的宇宙祕密》，台北：遠流出版公司，2016。

Bowker, John. *World Religions*. London：Dorling Kindersley Limited, 2003.

Cooper, J. C.. *An Illustrated Encyclopaedia of Traditional Symbols*. London：Thames and Hudson Ltd, 1978.

Dosick, Wayne 著，劉幸枝譯：《猶太文化之旅》。南昌：江西人民出版社，2009。

Kwok Siu-tong and Kirti Narain. *Co-Prosperity in Cross-Culturalism : Indians in Hong Kong*. Hong Kong：Commercial Press, 2003.

McDougall, Katrina and Pettman, Bruce. *The Ohel Leah Synagogue Hong Kong : Its history and conservation*. Hong Kong：Jewish Historical Society of Hong Kong, 2000, p.13.

Nicolson, Ken. *The Happy Valley : A History and Tour of the Hong Kong Cemetery*. Hong Kong：Hong Kong University Press, 2010.

O'Connell, Mark and Airey, Raje. *The Illustrated Encyclopedia of Signs and Symbols*. UK：Anness Publishing Ltd, 2011.

Pluss, Caroline,〈香港的穆斯林組織：集體身份的創造和表達〉，載陳慎慶編，《諸神嘉年華：香港宗教研究》。香港：牛津大學出版社，2002。

Uddin, Saeed and Muhammad, Mufti. *Muslim Community Hong Kong*. Hong Kong：The Incorporated Trustees of the Islamic Community Fund of Hong Kong, 2015.

White, Barbara-Sue. *Turbans and Traders : Hong Kong's Indian Communities*, Hong Kong：Oxford University Press, 1994.

時代見證：
隱藏城鄉的歷史建築

文、攝影 ——————————— 陳天權

責任編輯　郭子晴
裝幀設計　Sands Design Workshop
排　　版　Sands Design Workshop
印　　務　劉漢舉

出版
中華書局（香港）有限公司
香港北角英皇道四九九號北角工業大廈一樓 B
電話：（852）2137 2338　傳真：（852）2713 8202
電子郵件：info@chunghwabook.com.hk
網址：http://www.chunghwabook.com.hk

發行
香港聯合書刊物流有限公司
香港新界荃灣德士古道 220-248 號荃灣工業中心 16 樓
電話：（852）2150 2100　傳真：（852）2407 3062
電子郵件：info@suplogistics.com.hk

印刷
迦南印刷有限公司
香港新界葵涌大連排道 172-180 號金龍工業中心第三期 14 樓 H 室

版次
2021 年 7 月初版
©2021 中華書局（香港）有限公司

規格
16 開（230mm×170mm）

ISBN
978-988-8759-43-9